# 展示陈列设计 必修课

## （3ds Max版）

陈晓龙 编著

清华大学出版社
北京

U0366888

## 内 容 简 介

本书是具有较强实用性的展示陈列设计书籍，全书注重展示陈列设计的行业理论及项目应用相结合，循序渐进地讲解了理论知识和相关软件操作。

本书共分为6章，内容包括展示陈列设计基础知识、展示陈列设计的形式、不同产品的展示陈列设计、展示陈列设计的风格、家居类展示陈列设计、商业类展示陈列设计。在第5、6章中，对项目案例进行了超细致的理论解析和软件操作步骤讲解。

本书针对初、中级专业设计从业人员，适合各大院校的展示设计、环境艺术设计、室内设计、景观设计、软装饰设计等专业的学生，同时也适合社会培训班作为教材使用。

**图书在版编目(CIP)数据**

展示陈列设计必修课：3ds Max 版 / 陈晓龙编著 . —北京：清华大学出版社，2022.5
ISBN 978-7-302-60348-1

Ⅰ . ①展…　Ⅱ . ①陈…　Ⅲ . ①陈列设计－计算机辅助设计－三维动画软件　Ⅳ . ① J525.2-39

中国版本图书馆 CIP 数据核字 (2022) 第 042222 号

责任编辑：韩宜波
封面设计：杨玉兰
责任校对：周剑云
责任印制：宋　林

出版发行：清华大学出版社
　　　　　网　　　址：http://www.tup.com.cn，http://www.wqbook.com
　　　　　地　　　址：北京清华大学学研大厦 A 座　　　　邮　　编：100084
　　　　　社 总 机：010-83470000　　　　　　　　　　邮　　购：010-62786544
　　　　　投稿与读者服务：010-62776969，c-service@tup.tsinghua.edu.cn
　　　　　质 量 反 馈：010-62772015，zhiliang@tup.tsinghua.edu.cn
印 装 者：河北华商印刷有限公司
经　　销：全国新华书店
开　　本：185mm×260mm　　　印　　张：14.25　　　字　　数：343 千字
版　　次：2022 年 7 月第 1 版　　　印　　次：2022 年 7 月第 1 次印刷
定　　价：79.80 元

产品编号：090297-01

# 前　言 Preface

　　3ds Max是Autodesk公司推出的三维设计软件，广泛应用于室内设计、建筑设计、景观园林设计、广告设计、游戏摄影、动画设计、工业设计、影视设计等领域。基于3ds Max在展示陈列设计中的应用度之高，我们编写了本书。本书选择了展示陈列设计中较为实用的经典案例，涵盖了展示陈列设计的多个应用方向。

　　本书分为两大部分，第一部分为理论知识，详细介绍展示陈列设计中需要掌握的基础知识、技巧；第二部分为商业应用型项目实战，从项目的思路到制作步骤详细介绍，使读者既可以掌握展示陈列设计的行业理论，又可以掌握3ds Max的相关操作，还可以了解完整的项目制作流程。

**本书共分6章，安排如下。**

　　第1章　展示陈列设计基础知识，介绍展示陈列设计的概念、展示陈列设计的构成元素、色相、明度、纯度、主色、辅助色、点缀色、色相对比、色彩的距离、色彩的面积、色彩的冷暖等。

　　第2章　展示陈列设计的形式，讲解家居类展示陈列的形式、商业类展示陈列的形式。

　　第3章　不同产品的展示陈列设计，讲解10种展示陈列产品设计的应用。

　　第4章　展示陈列设计的风格，讲解11种展示陈列设计的风格。

　　第5章　家居类展示陈列设计，讲解家居类展示陈列设计、家居类展示陈列模型制作、家居类展示陈列灯光制作、家居类展示陈列材质制作、家居类展示陈列设计项目。

　　第6章　商业类展示陈列设计，讲解商业类展示陈列设计、商业类展示陈列模型制作、商业类展示陈列灯光制作、商业类展示陈列材质制作、商业类展示陈列项目设计、现代极简风格办公室空间展示陈列设计。

**本书特色如下。**

　　◎ 结构合理。本书第1～4章为展示陈列设计基础理论知识，第5、6章为商业展示陈列设计的项目应用。

　　◎ 讲解细致。第5、6章详细地介绍了家居类和商业类展示陈列设计中模型、灯光、材质的制作方法。以大型展示陈列设计的项目应用为例，详细介绍了设计思路、配色方案、空间布局、同类作品赏

析、项目实战、项目步骤。知识体系完整度极高，最大限度地还原了项目设计的全流程操作，使读者身临其境般地"参与"项目。

◎ 实用性强。精选时下热门应用，同步实际就业方向和行业需求。

本书案例中涉及的企业、品牌、产品以及广告语等文字信息均属虚构，只用于辅助教学使用。

本书由陈晓龙编著，其他参与本书内容编写和整理工作的人员还有董辅川、王萍、李芳、孙晓军、杨宗香。

本书提供了案例的素材文件、效果文件以及视频文件，扫一扫下面的二维码，推送到自己的邮箱后下载获取。

素材效果　　　　　　教学视频

由于编者水平有限，书中难免存在疏漏和不妥之处，敬请广大读者批评和指正。

<div align="right">编　者</div>

# 目 录 Contents

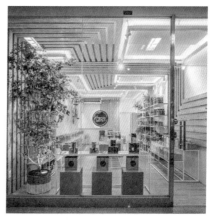

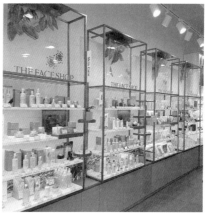

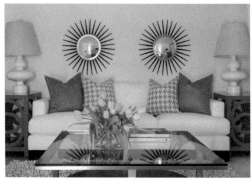

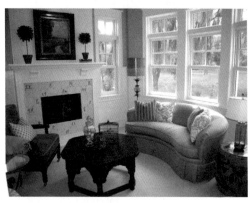

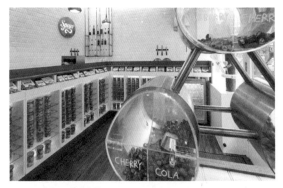

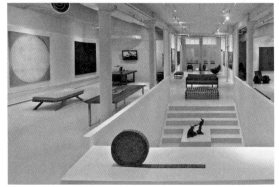

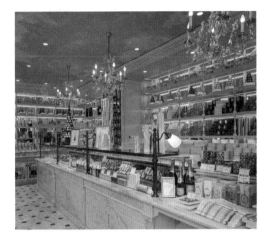

第 5 章 家居类展示陈列设计 ········· 93

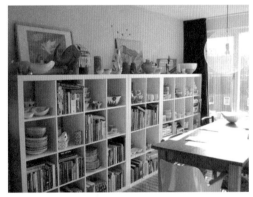

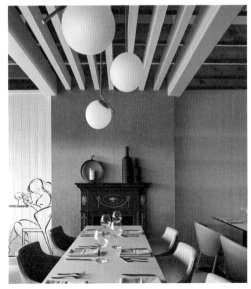

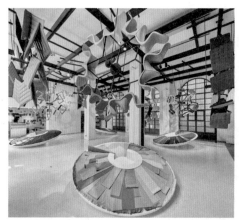

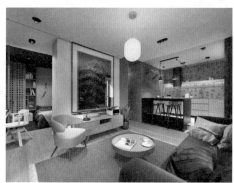

# 第 1 章

# 展示陈列设计基础知识

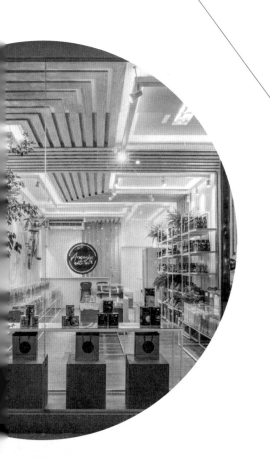

　　展示陈列设计是一门综合艺术，集环境艺术设计、陈列设计、灯光设计、空间设计、销售学等多方面知识于一身，因此在进行展示陈列设计时，每个方面都应注意。

**特点：**

- 陈列空间时尚、前卫，往往能够快速地抓住受众的眼球，留下较好的第一印象。
- 灯光的使用巧妙且合理，在照亮空间的同时丰富空间的观赏性。
- 色彩搭配合理化，空间具有强烈的视觉感染力。

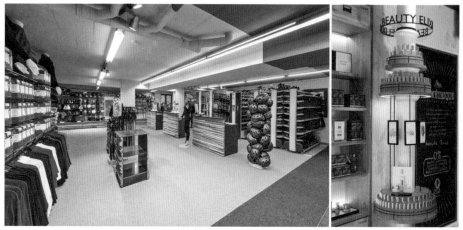

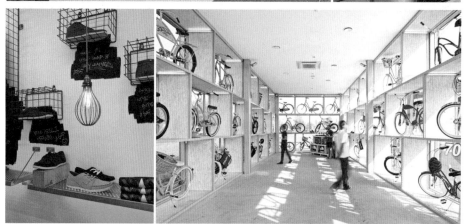

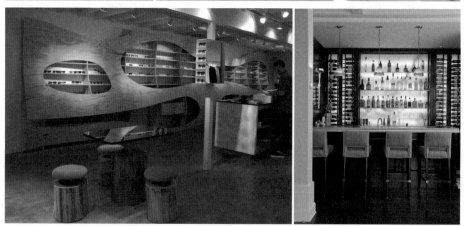

# 1.1 展示陈列设计的概念

　　展示陈列设计是将被展示的产品通过展示载体呈现的一种以产品为中心的展现形式。在设计的过程中要注重展示载体、装饰物品、灯光、色彩、文化以及产品定位之间的结合是否合理，是否能使产品的魅力得以充分的展现。

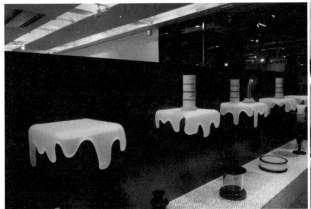

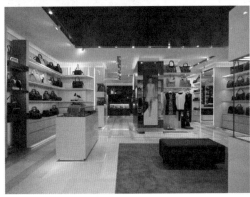
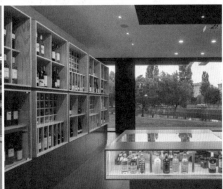
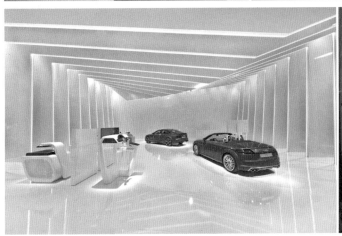

# 1.2 展示陈列设计的构成元素

　　随着人们生活水平和审美要求的不断提高，展示陈列设计已经不单单局限于产品自身的展现，更多的是产品与空间各元素的融合。在创作展示陈列作品的过程中，要将产品与展示空间、展示载体和灯光照明等元素结合起来，扬长避短，巧妙地将展示产品最为吸引人的特点展现出来，创造出完善且精致的陈列效果，以达到树立品牌形象、提高产品知名度、升华空间氛围、宣传产品、促进销售的目的。

**特点：**

- 整体风格统一，空间内各个元素融为一体，相辅相成。
- 产品特点突出，具有良好的宣传效果。
- 陈列物品的摆放使空间效果饱满，增强视觉感染力。
- 具有浓厚的文化色彩和鲜明的艺术特色。

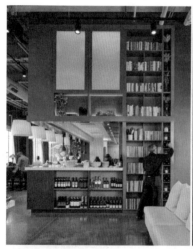
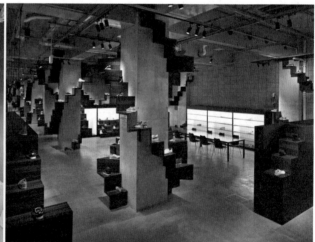
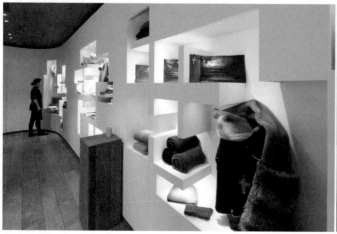

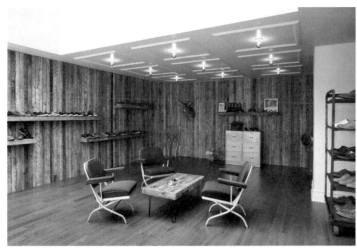

## 1.2.1　展品本身

展品本身是展示陈列所要重点展现的核心内容，在展示陈列的过程中要将具有代表性的、造型感强的产品重点展现，清晰完善地展现出展品本身的魅力。展品本身的展示效果不能是枯燥乏味的，这样会消耗其本身的吸引力，要通过一些技巧将展品本身巧妙地凸显出来，使其能够在瞬间抓住受众的眼球。

**展品本身的展示技巧：**

- 突出产品本身的魅力。
- 通过展品本身独特的造型或产品带来的强烈视觉反差锁定受众的视觉焦点。
- 展品本身要与装饰性物品风格统一。
- 展品本身的展现要使空间的效果更加饱满充实。
- 产品的陈列要主次分明。
- 产品与产品之间相互衬托。

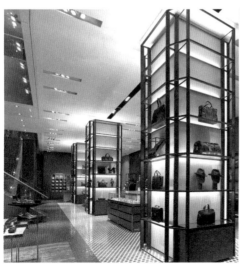
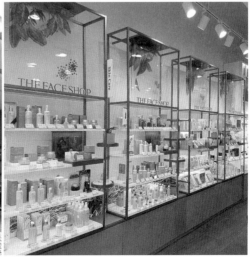

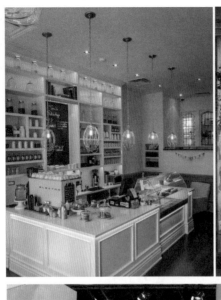
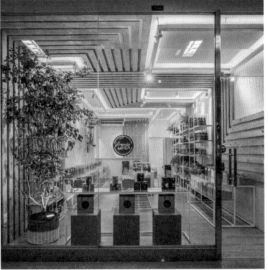
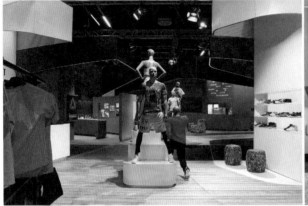
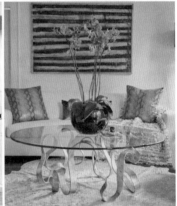

- 在产品展示陈列的过程中，要尽可能将产品的魅力与作用凸显出来，使受众被展品本身所吸引，以留下深刻的印象。

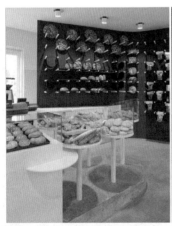
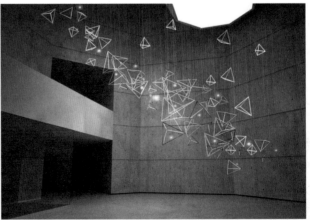

- 通过展品本身独特的造型或产品带来的强烈的视觉反差锁定受众的视觉焦点。在展示陈列的过程中，可以通过强烈的对比或者独特的夸张造型来吸引受众的注意力。

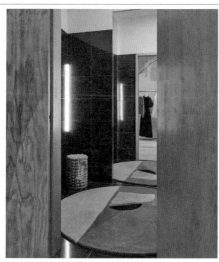
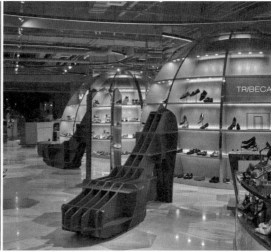

● 展品本身要与装饰性元素或背景风格相辅相成。将风格统一的元素搭配在一起可以使整体的氛围更加和谐。

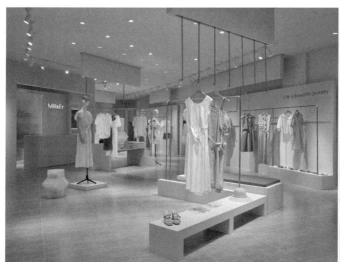
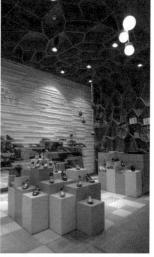

● 将展品本身巧妙地摆放在空间中，能够使展示空间看起来更加充实，营造出饱满且丰富的空间效果。

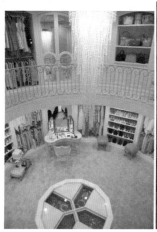
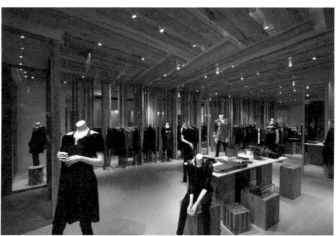

● 展品的展现要分清主次，将重点的产品突出展现，使其与辅助产品区分开来，在众多产品之中脱颖而出。

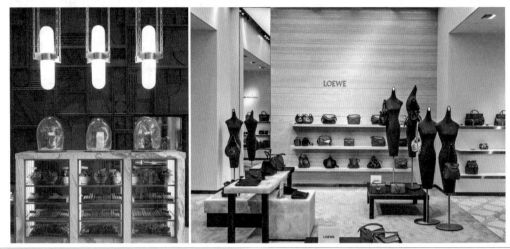

● 展品与展品之间要相互结合与衬托，营造出丰富完整的展示效果。

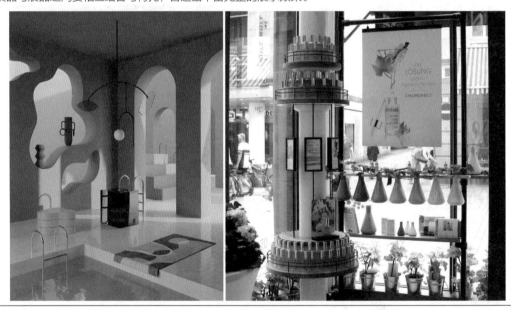

## 1.2.2 展示载体

展示载体的主要作用是将展品进行呈现，同时也能够对展示空间进行分割与创造。其类型有展示台、展示墙、展示架、展示柜、展示板、展示橱窗等。在通常情况下，展示载体要具有通用性、组合性和方便性三个基本要素。

**展示载体的类型：**

1. 展示台

展示台是由多个元素共同组合而成的，在展示空间中，展示台的大小、色彩、面积以及摆放位置都能够凸显产品的重要程度和展厅的设计风格。

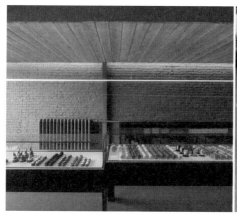

## 2. 展示墙

展示墙又称假墙、隔板，主要用于展示空间的垂直分割与装饰，同时也能够当作展品的载体，用于展品的呈现。

## 3. 展示架

展示架的种类繁多，一般有折叠式和拆装式两种结构，可以根据展位的实际情况来选择合适的展架。

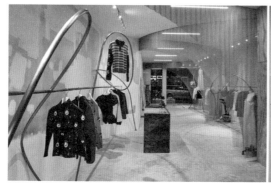
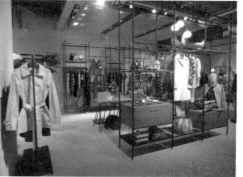

## 4. 展示柜

展示柜的特点在于结构牢固、拆装容易、运输方便，通常情况下以木质或金属元素作为框架和支架，多用于陈列小型、贵重、易损坏的物品。

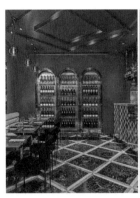
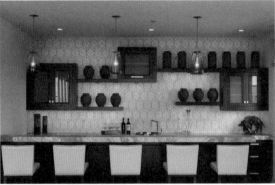

5. 展示板

展示板的主要作用是承载文字和图片，通过优秀的设计直接引起受众的注意力，具有极强的渲染力和良好的宣传效果。

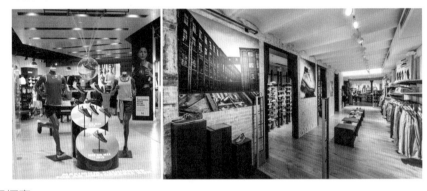

6. 展示橱窗

展示橱窗位于店铺之中最容易让顾客看到的位置，是店铺与受众之间沟通的桥梁，也是展品最佳的展示区域。

## 1.2.3　展示空间

展示空间是展示生成的物质基础，是各项展示元素的载体。由于不同类型的展品形态差异较大，因此应该依据展示内容设定好相应的空间主题，使产品的魅力更加突出，从而达到良好的宣传效果。通常情况下展示空间被分为"场""馆""园"三种基本类型。

**展示空间的类型：**

1. 商场、商店

商场是以商品销售为主要目的的展示展品的固定场所，通常情况下其展示空间主题鲜明，风格统一，品牌意识强烈。

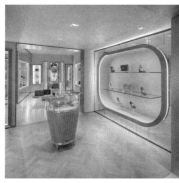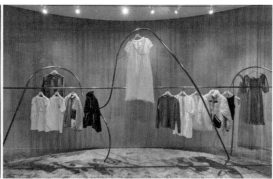

2. 展览馆

展览馆是一种专门用于陈列产品、技术或成果的场所，通常情况下其主题与陈列的信息明确，有中心、有焦点，标志醒目且风格统一。

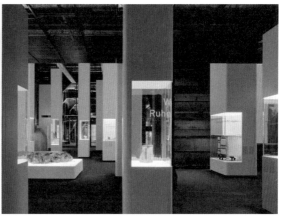

3. 室外展示场所

室外展示场所是一个高度开放的展示空间，可塑性强，因此会聚集更多的人群驻足逗留。

## 1.2.4　灯光照明

照明是形成视觉的基础，也能够为空间奠定情感基调，根据展示空间主题的风格搭配适当的灯光，更加有助于氛围的营造。

**展示空间的类型：**

1. 冷色调的灯光

冷色调的灯光能够为空间营造出清凉、科技、高端的氛围，通常情况下用于科技类和电子类产品的展示。

2. 暖色调灯光

暖色调灯光能够营造出温馨、神秘、柔和的空间氛围，通常情况下用于商场、餐厅等场所。

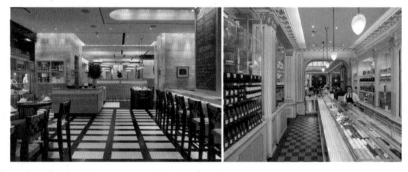

3. 灯光的明暗程度

灯光的明暗程度是营造空间效果的关键所在，光线明亮的场所给人一种通透、精致的感受；相反，昏暗的灯光则营造出一种神秘、低沉的视觉效果。

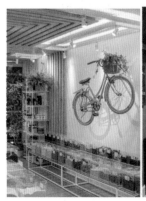

# 1.3 色相、明度、纯度

色相是色彩的首要特征，人们可以通过色相来区别各种不同的色彩。例如大红色、石青色、苔藓绿等。

- 黑白灰以外的颜色都有色相。
- 由原色、间色和复色组合而成。
- 色相的差别是由光波波长的长短产生的。

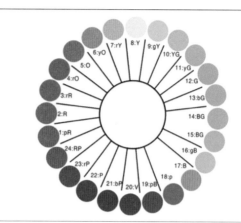

明度是指色彩的明亮程度，是彩色和非彩色的共有属性，通常用0~100%的百分比来度量。例如：

- 蓝色里不断加黑色，明度就会越来越低，而低明度的暗色调，会给人一种沉着、厚重、忠实的感觉。
- 蓝色里不断加白色，明度就会越来越高，而高明度的亮色调，会给人一种清新、明快、华美的感觉。
- 在加色的过程中，中间的颜色明度是比较适中的，而这种中明度色调会给人一种安逸、柔和、高雅的感觉。

纯度是指色彩中所含有色成分的比例，比例越大，纯度越高，同时也称为色彩的彩度。

- 高纯度的颜色会产生强烈、鲜明、生动的感觉。
- 中纯度的颜色会产生稳重、温和、平静的感觉。
- 低纯度的颜色会产生一种细腻、雅致、朦胧的感觉。

# 1.4 主色、辅助色、点缀色

主色、辅助色、点缀色是展示陈列设计中不可或缺的构成元素，通常是运用主色来奠定感情基调，然后通过辅助色和点缀色使色彩更加丰富饱满，甚至得到升华。

## 1.4.1 主色

主色是在展示空间中，最先进入视野或者给受众感官刺激最强烈的颜色，通常情况下占比50%以上的颜色被称为主色，主色的作用是奠定整体的感情基调。

购物空间人流量较大，简洁、清晰的展示陈列方式更加便于顾客挑选商品。该服装店铺以白色为主色，呈现简约、明亮、干净的视觉效果；黑色、米色与棕色相结合的地板装饰了空间，丰富了空间色彩，同时与商品的颜色相呼应，使空间内的氛围更加温馨、和谐。

推荐配色方案：

CMYK：11,24,29,0

CMYK：53,88,96,32

CMYK：93,88,89,80

CMYK：0,0,0,0

CMYK：12,2,83,0

CMYK：100,100,59,19

CMYK：30,13,6,0

CMYK：10,7,7,0

CMYK：24,27,37,0　CMYK：3,3,3,0

CMYK：78,72,65,32　CMYK：35,46,56,0

空间以蔚蓝色为主色，在灯光的照射下，餐厅天花板呈旋涡状分布的亚克力板装饰物犹如遨游于深海的鱼群，极具动感，整个空间极具清凉、梦幻的海洋气息，给顾客宛如置身大海般的体验，令人印象深刻。

CMYK：95,86,46,12　CMYK：67,24,13,0

CMYK：80,83,89,71　CMYK：4,3,3,0

推荐配色方案：

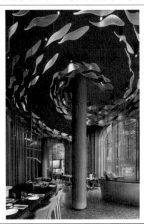

CMYK：5,9,12,0　CMYK：96,89,55,30

CMYK：38,25,18,0　CMYK：0,0,0,0

CMYK：59,16,20,0　CMYK：78,71,69,38

CMYK：10,8,8,0　CMYK：56,35,39,0

## 1.4.2　辅助色

只使用主色的空间是不够完整的，需要加以辅助色，利于其起到衬托、融合、调节主色调的作用，使空间整体看上去更加饱满充实。

房间以靛青色为主色，整体家居饰品的色彩较为饱满、浓烈，配以浅红色作为辅助色，使空间的氛围更加欢快、清爽，打造出华丽、雍容而不失温馨的现代欧式风格的居家环境。

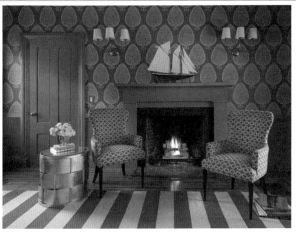

推荐配色方案：

CMYK：11,11,9,0

CMYK：85,52,16,0

CMYK：15,46,63,0

CMYK：22,33,46,0

CMYK：91,69,51,11

CMYK：29,83,72,0

CMYK：0,0,0,0

CMYK：37,39,93,0

CMYK：88,62,37,0　CMYK：16,12,11,0

CMYK：27,67,44,0　CMYK：24,35,51,0

服装商店的墙体与地面大面积使用白色，使空间在视觉上更显宽阔、明亮、整洁、简单，让店铺内的商品一目了然；将黄色作为辅助色，赋予空间高明度的色彩基调，提升了店铺的吸引力，塑造出一个轻快、时尚、活力满满的店铺形象。

CMYK：9,27,87,0　CMYK：4,4,4,0

CMYK：80,83,89,71

推荐配色方案：

CMYK：0,0,0,0　　CMYK：93,88,89,80

CMYK：10,29,87,0　CMYK：20,0,30,0

CMYK：27,14,8,0　　CMYK：8,22,14,0

CMYK：70,62,59,10　CMYK：30,20,47,0

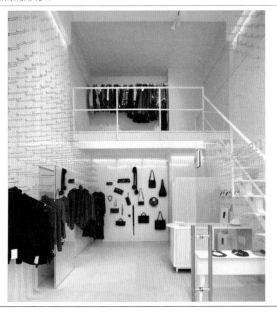

### 1.4.3　点缀色

　　点缀色可以是一种色彩也可以是多种色彩，通常情况下，点缀色在展示陈列设计中不及辅助色对主色的作用那么强烈，它一般起到装饰、丰富空间的效果。

　　冷冻食品门店内部空间以白色和蓝色为主色，营造出保鲜、清凉、干净的店铺环境；褐色作为点缀色，丰富了空间的色彩，为空间注入了温暖、自然的气息，使店面的氛围更加亲切、温馨。

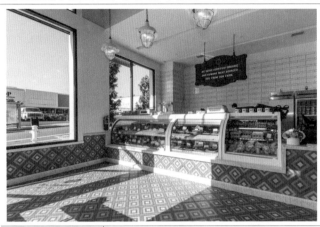

推荐配色方案：

CMYK：90,79,49,13

CMYK：59,50,46,0

CMYK：0,0,0,0

CMYK：51,18,68,0

CMYK：87,72,28,0　CMYK：8,5,4,0

CMYK：71,78,74,47

CMYK：71,78,73,46

CMYK：10,8,8,0

CMYK：9,27,59,0

CMYK：31,30,26,0

　　药店内的柜台与产品有序陈列，墙体与地面大量使用白色，在灯光的照射下，展现出一个明亮、洁净的店面环境，并以绿色为辅助色，塑造出治愈、健康、值得信任的药店形象。

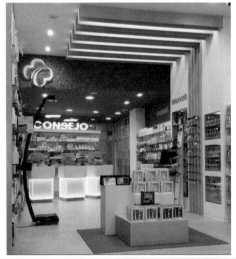

推荐配色方案：

CMYK：75,65,61,17

CMYK：42,0,73,0

CMYK：10,7,12,0

CMYK：42,4,2,0

CMYK：40,42,49,0　CMYK：6,4,4,0

CMYK：62,20,100,0　CMYK：75,68,64,24

CMYK：93,88,89,80

CMYK：80,55,0,0

CMYK：13,1,4,0

CMYK：0,0,0,0

# 1.5 色相对比

在色相环上，任意两种或多种颜色呈现在一起形成的对比叫作色相对比，色相对比可分为同类色对比、邻近色对比、类似色对比、对比色对比和互补色对比。要注意根据两种颜色在色相环内相隔的角度定义是哪种对比类型，但通常这种定义是比较模糊的，比如15°为同类色对比、30°为邻近色对比，那么20°就很难定义，所以概念不应死记硬背，要多理解。其实20°的色相对比与30°或15°色相对比的区别都不算大，色彩感受非常接近。

## 1.5.1 同类色对比

- 同类色对比是指在24色色相环中，在色相环内相隔15°左右的两种颜色。
- 同类色对比较弱，给人的感觉是单纯、柔和的，无论总的色相倾向是否鲜明，整体的色彩基调都很容易统一协调。

家具展厅采用绿色调同类色的色彩搭配方式，结合不同植物的陈列、摆放，打造出一个清新、宁静、富有自然气息的休息环境，并利用浅色提亮空间，增加空间干净清新的感觉。

CMYK：86,69,84,53

CMYK：10,9,11,0

CMYK：54,21,86,0

CMYK：82,44,75,4

会客厅的深褐色墙体与地面的红棕色木板形成褐色系的同类色搭配，形成庄重、肃穆的空间氛围，白色的踢脚板与家居饰品活跃了空间氛围，使空间更加明亮、温馨。

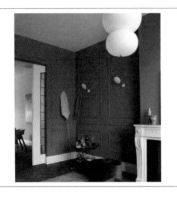

CMYK：51,54,61,1

CMYK：5,4,4,0

CMYK：87,84,87,75

## 1.5.2  邻近色对比

- 邻近色是在色相环内相隔30°左右的两种颜色。且两种颜色组合搭配在一起，会让整体画面起到协调统一的效果。
- 如红、橙、黄以及蓝、绿、紫都分别属于邻近色的范畴。

咖啡馆店面采用米色调的色彩搭配方式，将米色、棕色、棕黄色等颜色进行搭配，结合精致的灯具、墙面装饰以及餐桌座椅的陈列，打造出悠闲、柔和、温馨、清新的店铺环境。

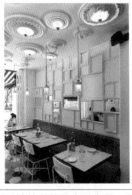

CMYK：9,11,9,0

CMYK：22,37,47,0

CMYK：57,76,99,34

CMYK：87,68,52,12

展示陈列设计的目的是表现产品，所以该店铺将产品陈列在展示柜中，并利用墙面的紫色灯光与产品的红色相搭配，使其形成邻近色对比，打造出时尚、迷人、明媚的彩妆产品体验店店铺环境，有益于促进产品的销售。

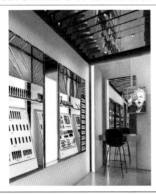

CMYK：10,87,60,0

CMYK：71,81,11,0

CMYK：0,0,0,0

CMYK：31,24,24,0

### 1.5.3　类似色对比

- 在色环中相隔60°左右的颜色为类似色对比。
- 例如红和橙、黄和绿等均为类似色。
- 类似色由于色相对比不强，给人一种舒适、温馨、和谐，而不单调的感觉。

　　酒吧空间以橙色为主色，红色和黄色作为辅助色，热情、活泼、充满异域风情的类似色配色方案，使酒吧整体环境具有较强的感染力，可以快速点燃情绪。

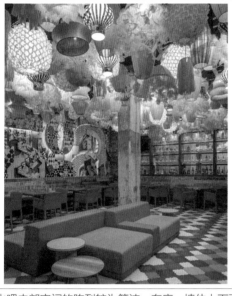

CMYK：13,52,93,0

CMYK：18,74,82,0

CMYK：1,1,1,0

CMYK：36,100,100,2

　　水吧内部空间的陈列较为简洁、有序，墙体上下两部分采用青色与蓝色进行搭配，形成类似色对比，奠定了水吧清凉、安静的空间氛围，空间整体色彩的视觉效果较为和谐，有益于舒缓心情。

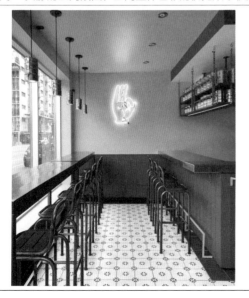

CMYK：61,18,28,0

CMYK：4,3,3,0

CMYK：79,75,76,53

CMYK：92,69,42,3

## 1.5.4 对比色对比

● 当两种或两种以上色相之间的色彩处于色相环相隔120°，小于150°的范围时，属于对比色关系。
● 如橙与紫、红与蓝等色组，对比色给人一种强烈、明快、醒目、具有冲击力的感觉，容易引起视觉疲劳和精神亢奋。

服装店橱窗展示中模特穿着的红色服饰与蓝色小品之间形成对比色搭配，形成直达心底的色彩碰撞感，同时前倾的模特极具动感，给人一种跳跃入水的惊人视觉效果。

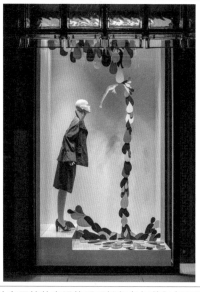

CMYK：79,44,7,0

CMYK：24,91,85,0

CMYK：4,2,3,0

商场休息区的休息设施采用橙红色与草绿色两种对比色进行搭配，通过强有力的色彩对比活跃空间氛围，打造出个性活泼、富有吸引力的展示陈列风格，且在空间中跳跃不规则的几何线条增加了空间的艺术性与时尚感。

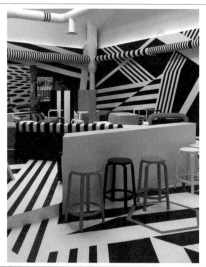

CMYK：87,85,84,75

CMYK：6,4,4,0

CMYK：52,21,98,0

CMYK：9,82,94,0

## 1.5.5 互补色对比

- 在色环中相差180°左右为互补色。这样的色彩搭配可以产生最强烈的刺激作用，对人的视觉具有最强的吸引力。
- 其效果最强烈、刺激，属于最强对比，如红与绿、黄与紫、蓝与橙。

箱包专卖店使用展示台陈列商品，蓝色的展示台与橙色的商品形成强烈的色彩冲撞，在温暖、柔和的暖黄色灯光的照射下极具视觉吸引力。少量玫瑰的装饰点缀空间，增加浪漫、暖昧、柔和的气息。

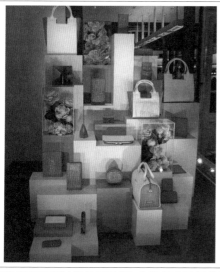

CMYK：6,8,39,0

CMYK：14,64,86,0

CMYK：35,100,100,1

CMYK：75,44,24,0

商场休闲区陈列的绿色展示柜与红色墙体及天花板形成互补色对比，清爽自然的绿色与热情明快的红色搭配，使得空间气氛更加热烈、跳跃。

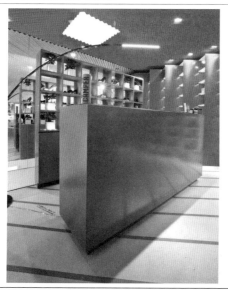

CMYK：72,27,100,0

CMYK：1,5,11,0

CMYK：10,93,97,0

# 1.6 色彩的距离

色彩的距离是指色彩可以使人产生进退、凹凸、远近的不同感觉，一般暖色系和明度高的色彩具有前进、突出、接近的效果，而冷色系和明度较低的色彩则具有后退、凹进、远离的效果。在展示陈列设计中常利用色彩的这些特点去改变空间的大小和高低。

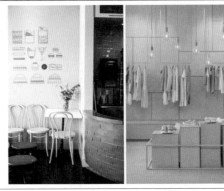

在棕色木制墙体上镶嵌展示架用以陈列商品，在低明度的棕色衬托下，使得展示架陈列的白色商品尤为突出、醒目。

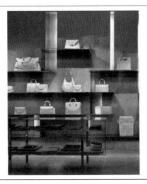

CMYK：44,71,96,6

CMYK：6,4,5,0

CMYK：58,50,42,0

# 1.7 色彩的面积

色彩的面积对展示陈列设计的视觉效果具有重要影响。在同一画面中不同颜色所占面积大小会影响整体画面的色相、明度、纯度等不同的倾向；同时色彩的面积大小还会影响人的情绪反应，比如1cm$^2$的红色鲜艳可爱，1m$^2$的红色使人觉得兴奋激动，而100m$^2$的红色则会让人感到疲倦、烦躁。当强弱不同的色彩并置在一起的时候，若想看到较为均衡的画面效果，可以通过调整色彩的面积大小来达到目的。

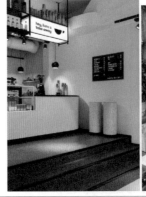

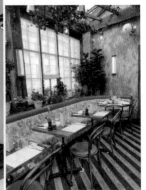

　　客厅的陈列展示设计将自然与现代风格相结合，白色与棕色的色彩面积相对一致，使得空间氛围较为平衡、自然。

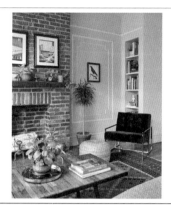

CMYK：27,13,12,0

CMYK：31,45,61,0

CMYK：47,13,47,0

CMYK：100,90,45,10

# 1.8 色彩的冷暖

　　展示陈列设计要根据展品的类型来拟定空间视觉效果的冷暖，例如医院、冷饮店、药店需要采用冷色调，为人们带来冷静、安稳、清凉、健康的视觉效果；餐厅、甜品店、家居类商店应该采用暖色系的配色方案，为空间营造出温暖、甜美、舒适的视觉效果。

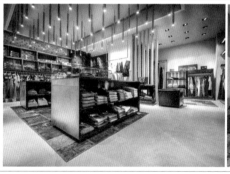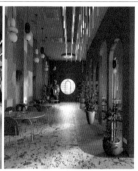

　　房间的家具陈列风格较为素雅、清新，大面积使用暖色调的米色，并以偏冷色调的青色作为点缀，整体视觉效果较为典雅、温柔、整洁，营造出温馨、柔和、雅致的居家氛围。

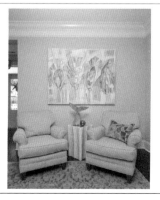

CMYK：8,10,13,0

CMYK：44,18,23,0

CMYK：46,54,53,0

第 2 章

展示陈列设计的形式

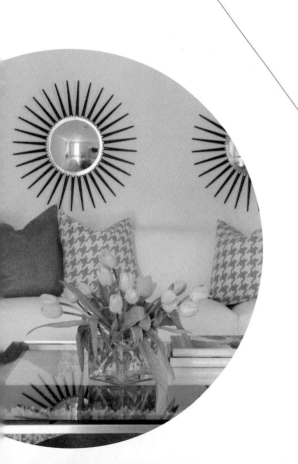

　　将展示陈列设计按照展品的不同类型进行分类，大致可分为家居类展示陈列、商业类展示陈列和文化类展示陈列等。不同类型的展品，陈列的风格、载体和表现方式各不相同，在本章中主要以家居类展品与商业类的展示陈列设计进行讲解。

　　家居类展品的展示陈列设计，整体通常以温馨、舒适的风格为主，以人为本，使受众产生宾至如归的视觉感受。

　　商业类的展示陈列设计要以销售为主要目的，突出所展示商品的个性化魅力，力求能够瞬间抓住消费者的眼球，直击消费者的内心世界，从而达到促进消费的目的。

　　商业类展示陈列的方式可分为：展示柜、展示台、展示墙、展示橱窗、展示牌、展示盒、文化墙、虚拟陈列等。

# 2.1 家居类展示陈列的形式

## 2.1.1　家居饰品展示

**色彩调性：**舒适、自然、温馨、安静、健康、纯净、高雅、稳重。

常用主题色：

CMYK：24,29,51,0　　CMYK：74,54,77,14　　CMYK：73,74,75,45　　CMYK：0,3,8,0　　CMYK：82,66,39,1　　CMYK：57,41,51,0

常用色彩搭配：

|  |  |  |  |
|---|---|---|---|
| CMYK：72,49,56,2 | CMYK：30,32,59,0 | CMYK：72,50,22,0 | CMYK：46,16,33,0 |
| CMYK：67,63,56,8 | CMYK：76,75,79,54 | CMYK：20,17,14,0 | CMYK：8,23,50,0 |
| 墨绿色搭配灰褐色，整体给人一种安稳、坚固、稳重的视觉效果。 | 驼色搭配深棕色，整体给人一种稳重、安宁的视觉效果。 | 水墨蓝色搭配浅灰色，打造出冷静、理性、规整的空间感觉。 | 青瓷绿色搭配沙棕色，整体给人一种清新、愉悦的视觉感受。 |

### 配色速查

#### 舒适

| | |
|---|---|
| | CMYK：26,13,21,0 |
| | CMYK：37,1,17,0 |
| | CMYK：10,32,28,0 |
| | CMYK：53,31,98,0 |

#### 自然

| | |
|---|---|
| | CMYK：12,17,55,0 |
| | CMYK：28,0,29,0 |
| | CMYK：69,52,36,0 |
| | CMYK：25,11,68,0 |

#### 温馨

| | |
|---|---|
| | CMYK：62,7,15,0 |
| | CMYK：49,11,100,0 |
| | CMYK：14,0,4,0 |
| | CMYK：15,0,15,0 |

#### 纯净

| | |
|---|---|
| | CMYK：0,0,0,0 |
| | CMYK：33,0,45,0 |
| | CMYK：34,0,8,0 |
| | CMYK：44,0,24,0 |

客厅的家具陈列与饰品搭配体现出闲适、自然的感觉，简单的北欧风格特征，布制沙发与木制地板等自然元素的应用，以及墙体悬挂的装饰画与墙面相互映衬，使得居家空间充满天然的清爽感。

**色彩点评：**

- 灰绿色墙体与实木地板的组合方式，以及空间内绿色植物的装饰，使空间充盈着生机与活力，打造出温馨、安逸、自然的居家环境。
- 淡灰色布艺沙发的陈列使得居家空间的氛围更加安静、平和。

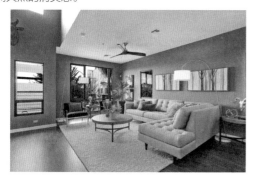

CMYK：47,29,45,0　CMYK：55,80,100,33

CMYK：52,41,36,0　CMYK：0,71,74,0

**推荐色彩搭配：**

| C: 36 | C: 77 | C: 51 | C: 41 | C: 51 | C: 43 | C: 19 | C: 37 | C: 28 | C: 72 | C: 54 | C: 30 |
|---|---|---|---|---|---|---|---|---|---|---|---|
| M: 45 | M: 72 | M: 20 | M: 41 | M: 38 | M: 56 | M: 15 | M: 39 | M: 27 | M: 66 | M: 75 | M: 25 |
| Y: 43 | Y: 66 | Y: 79 | Y: 53 | Y: 55 | Y: 63 | Y: 17 | Y: 44 | Y: 78 | Y: 69 | Y: 87 | Y: 37 |
| K: 0 | K: 34 | K: 0 | K: 0 | K: 0 | K: 1 | K: 0 | K: 0 | K: 0 | K: 25 | K: 22 | K: 0 |

墙面悬挂的太阳造型的镜子别致、新颖，赋予空间艺术性与想象力，带来优美、随性的视觉效果；陶瓷摆件与千鸟格纹抱枕在整体现代风格的设计之中融入古典、优雅的气息，渲染出温润的韵味，营造出轻快、雅致的空间意境。

**色彩点评：**

- 空间内采用大面积柔和、淡雅的米色，提升了居家空间的亮度，打造出一个轻松、幸福的居家空间。
- 橙色方几与抱枕使整体空间的家居饰品陈列充满活力，在视觉上达到更加丰富、饱满的效果。

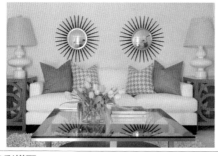

CMYK：12,15,22,0　CMYK：6,7,9,0

CMYK：15,64,83,0　CMYK：58,27,29,0

**推荐色彩搭配：**

| C: 23 | C: 7 | C: 37 | C: 73 | C: 64 | C: 12 | C: 77 | C: 41 | C: 46 | C: 20 | C: 78 | C: 36 |
|---|---|---|---|---|---|---|---|---|---|---|---|
| M: 20 | M: 18 | M: 20 | M: 54 | M: 53 | M: 57 | M: 31 | M: 34 | M: 66 | M: 17 | M: 71 | M: 21 |
| Y: 20 | Y: 21 | Y: 13 | Y: 100 | Y: 76 | Y: 82 | Y: 17 | Y: 28 | Y: 89 | Y: 15 | Y: 80 | Y: 44 |
| K: 0 | K: 0 | K: 0 | K: 17 | K: 8 | K: 0 | K: 0 | K: 0 | K: 5 | K: 0 | K: 50 | K: 0 |

## 2.1.2　家居陈列

**色彩调性：**舒适、素雅、稳重、自然、清新、淡雅、成熟。

**常用主题色：**

CMYK：41,19,63，0　CMYK：24,11,6,0　CMYK：41,80,89,5　CMYK：0,3,8,0　CMYK：82,87,35,1　CMYK：52,41,41,0　CMYK：85,50,55,3

**常用色彩搭配：**

|  |  |  |  |
|---|---|---|---|
| CMYK：36,72,76,1 | CMYK：33,12,16,0 | CMYK：67,25,58,0 | CMYK：42,21,35,0 |
| CMYK：56,32,33,0 | CMYK：6,4,4,0 | CMYK：54,13,29,0 | CMYK：47,63,54,1 |
| 深橘红色搭配青灰色，给人一种复古的视觉效果。 | 水晶蓝色与浅灰色相搭配，给人一种纯净、简洁的视觉感受。 | 浅绿色搭配水青色，给人一种清新、淡雅的视觉感受。 | 青灰色搭配灰玫红色，给人一种低调、温馨、典雅的视觉感受。 |

**配色速查**

**舒适**

|  | CMYK：24,75,65,0 |
|---|---|
| | CMYK：17,18,19,0 |
| | CMYK：26,25,23,0 |
| | CMYK：27,65,80,0 |

**素雅**

|  | CMYK：13,17,46,0 |
|---|---|
| | CMYK：67,57,34,0 |
| | CMYK：40,5,11,0 |
| | CMYK：83,85,90,74 |

**稳重**

|  | CMYK：37,28,5,0 |
|---|---|
| | CMYK：37,1,17,0 |
| | CMYK：56,54,55,1 |
| | CMYK：53,31,98,0 |

**自然**

|  | CMYK：11,43,67,0 |
|---|---|
| | CMYK：28,0,29,0 |
| | CMYK：48,40,38,0 |
| | CMYK：25,11,68,0 |

　　沙发靠窗摆放，与窗外的风景相互映衬，打造出静谧、自然的居家环境。实木茶几摆放得当，与整体空间的氛围相协调，打破了单一色调家居空间的无趣与乏味，呈现舒适、和谐的视觉效果。

**色彩点评：**

- 轻淡、洁净的白色与浅绿色，与室外的自然景色相呼应，充满着清爽、纯净的气息，让人产生置身大自然的感受。
- 红褐色原木茶几的摆放，与浅绿色家具形成强烈对比，丰富了空间的视觉效果，提升了整体空间的可视性。

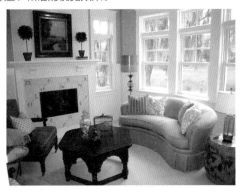

CMYK：65,77,80,43　　CMYK：35,18,45,0

CMYK：2,1,4,0　　　CMYK：82,46,38,0

**推荐色彩搭配：**

| C: 24 | C: 51 | C: 86 | C: 20 | C: 93 | C: 60 | C: 57 | C: 4 | C: 15 | C: 41 | C: 85 | C: 63 |
|---|---|---|---|---|---|---|---|---|---|---|---|
| M: 17 | M: 29 | M: 57 | M: 0 | M: 88 | M: 11 | M: 39 | M: 19 | M: 39 | M: 0 | M: 53 | M: 54 |
| Y: 18 | Y: 45 | Y: 37 | Y: 38 | Y: 89 | Y: 37 | Y: 74 | Y: 20 | Y: 87 | Y: 64 | Y: 52 | Y: 52 |
| K: 0 | K: 0 | K: 0 | K: 0 | K: 80 | K: 0 | K: 0 | K: 0 | K: 0 | K: 3 | K: 3 | K: 1 |

　　会客厅空间的家具摆放充满理性与秩序感，呈现大气、沉稳的商务风格；造型简约、大气的墙饰赋予空间优雅的格调，丰富了空间的视觉效果。桌面摆放的简单饰品打破了庄重、寂静的空间氛围，增添了些许鲜活、轻快的气息。

**色彩点评：**

- 深褐色地板与黑色家具的搭配庄重、肃穆，体现出沉稳、严谨的商务感。
- 墙饰采用黑色与白色进行设计，与整体空间色彩达成统一、和谐的效果。
- 餐桌摆件内置有黄色装饰物，使餐厅空间更加明亮、温暖。

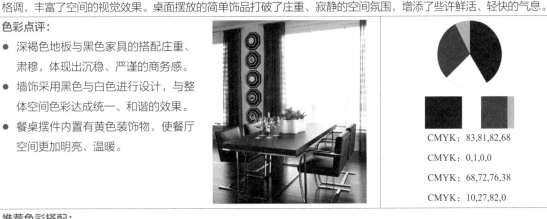

CMYK：83,81,82,68

CMYK：0,1,0,0

CMYK：68,72,76,38

CMYK：10,27,82,0

**推荐色彩搭配：**

| C: 84 | C: 9 | C: 46 | C: 0 | C: 26 | C: 84 | C: 29 | C: 62 | C: 16 | C: 90 | C: 19 | C: 0 |
|---|---|---|---|---|---|---|---|---|---|---|---|
| M: 77 | M: 9 | M: 46 | M: 0 | M: 20 | M: 81 | M: 0 | M: 48 | M: 50 | M: 63 | M: 21 | M: 0 |
| Y: 64 | Y: 27 | Y: 44 | Y: 0 | Y: 20 | Y: 83 | Y: 31 | Y: 22 | Y: 65 | Y: 63 | Y: 23 | Y: 0 |
| K: 38 | K: 0 | K: 0 | K: 0 | K: 0 | K: 70 | K: 0 | K: 0 | K: 0 | K: 21 | K: 0 | K: 0 |

## 2.2 商业类展示陈列的形式

### 2.2.1 展示柜

**色彩调性：** 热情、高端、低调、纯净、自然、鲜活、商务。

**常用主题色：**

CMYK：0,3,8,0　　CMYK：93,88,89,80　　CMYK：31,24,23,0　　CMYK：19,38,62,0　　CMYK：74,66,34,0　　CMYK：7,59,22,0　　CMYK：68,66,63,17

**常用色彩搭配：**

|  |  |  |  |
|---|---|---|---|
| CMYK：69,61,32,0 | CMYK：93,88,89,80 | CMYK：4,9,17,0 | CMYK：43,0,18,0 |
| CMYK：9,7,7,0 | CMYK：18,77,75,0 | CMYK：60,71,100,33 | CMYK：89,84,84,75 |
| 水墨蓝色搭配浅灰色，给人一种低调、平和的视觉效果。 | 黑色搭配上朱红色，让喜悦活泼的氛围又多了一丝沉稳的感觉。 | 米黄色搭配巧克力色，给人一种稳重、淡雅、高贵的视觉感受。 | 水青色搭配黑色，给人一种高冷、独特的视觉感受。 |

### 配色速查

热情

|  | CMYK：4,78,62,0 |
|---|---|
| | CMYK：45,0,18,0 |
| | CMYK：6,82,82,70 |
| | CMYK：87,83,85,73 |

高端

|  | CMYK：51,13,8,0 |
|---|---|
| | CMYK：11,25,30,0 |
| | CMYK：0,0,0,0 |
| | CMYK：0,0,0,0 |

鲜活

|  | CMYK：20,42,95,0 |
|---|---|
| | CMYK：82,42,9,0 |
| | CMYK：3,98,100,1 |
| | CMYK：83,76,66,41 |

商务

|  | CMYK：24,20,21,0 |
|---|---|
| | CMYK：9,35,52,0 |
| | CMYK：0,0,0,0 |
| | CMYK：0,0,0,0 |

高柜眼镜展示柜整体协调、美观，充分利用空间，在有限的空间尽可能多地陈列商品，为顾客提供了更多的选择。同时展示柜的陈列高度便于顾客清楚地看到商品的细节，在短时间内与消费者产生最直接的视觉交流，从而可以促进消费。

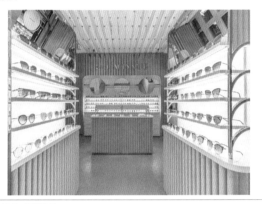

**色彩点评：**

- 蓝灰色展示柜色彩轻淡、柔和，让空间得以降温，形成沉静、清爽的商业空间氛围，带给顾客舒适的视觉体验。
- 商品陈列部分的白色柜体明度较高，很好地突出了产品。
- 金属包边高贵、耀眼、华丽，丰富了空间的视觉效果，更显商品外形精致。

CMYK：46,29,23,0

CMYK：5,5,4,0

CMYK：18,27,55,0

**推荐色彩搭配：**

| C: 22 M: 13 Y: 64 K: 0 | C: 16 M: 4 Y: 0 K: 0 | C: 58 M: 36 Y: 18 K: 0 | C: 2 M: 1 Y: 1 K: 0 | C: 53 M: 55 Y: 8 K: 0 | C: 36 M: 100 Y: 76 K: 1 | C: 1 M: 18 Y: 16 K: 0 | C: 49 M: 24 Y: 21 K: 0 | C: 12 M: 20 Y: 32 K: 0 | C: 7 M: 47 Y: 53 K: 0 | C: 83 M: 78 Y: 80 K: 63 | C: 40 M: 0 Y: 10 K: 0 |
|---|---|---|---|---|---|---|---|---|---|---|---|

展示柜具有包装和衬托产品的作用，将手表放置在独立展示柜中，扩大了商品外观的感染力，烘托商品的珍贵价值。实木包边庄重、大气，充满优雅格调，提高了整体的展示效果。

**色彩点评：**

- 透明展示柜使商品的展示效果一览无余，便于顾客全方位地了解商品。
- 深棕色实木包边与空间背景的色彩相协调，整体空间呈暖色调，给人带来温暖、安心的感受。

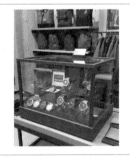

CMYK：62,69,87,29

CMYK：13,18,31,0

**推荐色彩搭配：**

| C: 51 M: 78 Y: 100 K: 21 | C: 7 M: 34 Y: 36 K: 0 | C: 91 M: 87 Y: 78 K: 70 | C: 0 M: 0 Y: 0 K: 0 | C: 87 M: 82 Y: 40 K: 4 | C: 5 M: 10 Y: 22 K: 0 | C: 52 M: 63 Y: 83 K: 0 | C: 58 M: 18 Y: 7 K: 0 | C: 29 M: 30 Y: 47 K: 0 | C: 41 M: 100 Y: 100 K: 7 | C: 100 M: 97 Y: 51 K: 6 | C: 11 M: 8 Y: 7 K: 0 |
|---|---|---|---|---|---|---|---|---|---|---|---|

## 2.2.2　展示台

**色彩调性：** 欢快、喜庆、优雅、神秘、性感、甜蜜、炫酷、华丽。

**常用主题色：**

CMYK：1,45,91,0　　CMYK：52,82,0,0　　CMYK：67,0,73,0　　CMYK：15,46,0,0　　CMYK：62,68,100,33　　CMYK：19,96,98,0

**常用色彩搭配：**

|  |  |  |  |
|---|---|---|---|
| CMYK：60,83,0,0 | CMYK：29,100,100,1 | CMYK：4,5,30,0 | CMYK：14,86,100,0 |
| CMYK：29,73,0,0 | CMYK：38,36,30,0 | CMYK：48,29,0,0 | CMYK：5,12,29,0 |
| 紫色与粉色搭配，给人一种华丽、浪漫的视觉感受。 | 鲜红色搭配深灰色，给人一种稳重、优雅、大气的视觉感受。 | 奶黄色搭配浅蓝色，给人一种清新、舒爽、婉约的视觉感受。 | 橙色搭配浅黄色，给人一种华贵、绚丽的视觉感受。 |

### 配色速查

**华丽**

|  | CMYK：8,71,77,0 |
|---|---|
| | CMYK：3,1,18,0 |
| | CMYK：12,22,53,0 |
| | CMYK：48,24,44,0 |

**神秘**

|  | CMYK：91,87,87,78 |
|---|---|
| | CMYK：50,100,100,31 |
| | CMYK：86,56,100,31 |
| | CMYK：89,85,86,76 |

**炫酷**

|  | CMYK：76,68,76,40 |
|---|---|
| | CMYK：42,18,31,0 |
| | CMYK：64,49,0,0 |
| | CMYK：78,74,71,45 |

**优雅**

|  | CMYK：93,88,89,80 |
|---|---|
| | CMYK：52,58,66,3 |
| | CMYK：0,0,0,0 |
| | CMYK：19,18,19,0 |

　　阶梯式展示台根据产品的风格与系列分开陈列产品，让顾客一目了然，渲染了产品的感染力；周围留有充足的空间，便于消费者挑选心仪产品。高台的小熊公仔点缀了整体空间，营造出轻快、舒适、贴心的购物空间氛围。

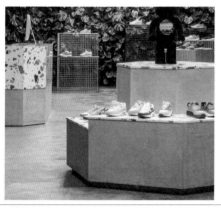

**色彩点评：**

● 整体空间以内敛的灰色为主色，粉色作为点缀，使整体氛围偏向活泼、柔和和温馨。

● 展示台的橙黄色调碎块图案，与实木展示台相呼应，使空间更具温馨、自然的气息，中和了空间气氛。

CMYK：47,39,36,0

CMYK：1,0,4,0

CMYK：10,34,13,0

CMYK：26,43,59,0

**推荐色彩搭配：**

| C: 49 | C: 18 | C: 10 | C: 0 | C: 46 | C: 13 | C: 45 | C: 26 | C: 79 | C: 51 | C: 31 | C: 0 |
|---|---|---|---|---|---|---|---|---|---|---|---|
| M: 41 | M: 62 | M: 23 | M: 0 | M: 24 | M: 39 | M: 2 | M: 19 | M: 74 | M: 62 | M: 99 | M: 33 |
| Y: 38 | Y: 29 | Y: 25 | Y: 0 | Y: 4 | Y: 74 | Y: 23 | Y: 20 | Y: 80 | Y: 67 | Y: 71 | Y: 16 |
| K: 0 | K: 0 | K: 0 | K: 0 | K: 0 | K: 0 | K: 0 | K: 0 | K: 54 | K: 4 | K: 0 | K: 0 |

　　烤漆展示台色泽莹润，渲染出优雅的空间氛围，打造出高端、大气的商业环境；将香水产品规整陈列在展示台上，利用灯光的照射提高展示台的亮度，形成清晰的反光效果，使产品更加明亮、生动，扩大了产品的感染力。

**色彩点评：**

● 白色展示台在黑色地面的衬托下更加突出、明亮，提高了产品的展示效果。

● 木制墙体的搭配使空间气氛更加舒适、亲切，同时体现出产品的自然、纯粹。

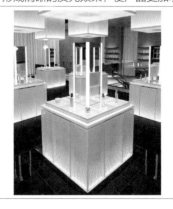

CMYK：80,74,76,52

CMYK：4,4,5,0

CMYK：36,41,59,0

**推荐色彩搭配：**

| C: 79 | C: 0 | C: 8 | C: 62 | C: 33 | C: 10 | C: 11 | C: 63 | C: 6 | C: 11 | C: 95 | C: 18 |
|---|---|---|---|---|---|---|---|---|---|---|---|
| M: 75 | M: 0 | M: 47 | M: 100 | M: 38 | M: 23 | M: 8 | M: 51 | M: 23 | M: 3 | M: 96 | M: 13 |
| Y: 75 | Y: 0 | Y: 28 | Y: 72 | Y: 55 | Y: 25 | Y: 10 | Y: 4 | Y: 64 | Y: 53 | Y: 55 | Y: 0 |
| K: 51 | K: 0 | K: 0 | K: 48 | K: 0 | K: 0 | K: 0 | K: 0 | K: 0 | K: 0 | K: 33 | K: 0 |

### 2.2.3 展示墙

**色彩调性：**甜美、商务、高雅、清新、朴素、高贵、活力、动感、清凉。

**常用主题色：**

CMYK：60,40,6,0　CMYK：46,0,56,0　CMYK：12,79,76,0　CMYK：0,3,8,0　CMYK：93,88,89,80　CMYK：7,59,22,0　CMYK：4,26,78,0

**常用色彩搭配：**

|  |  |  |  |
|---|---|---|---|
| CMYK：7,35,64,0 | CMYK：5,19,29,0 | CMYK：67,47,0,0, | CMYK：22,17,18,0 |
| CMYK：33,19,8,0 | CMYK：21,67,67,0 | CMYK：10,0,57,0 | CMYK：66,71,93,42 |
| 沙棕色搭配蓝灰色，呈现低调、优雅的视觉效果。 | 浅橘黄色搭配橙色，给人一种温暖、热情的视觉感受。 | 蔚蓝色与香蕉黄形成的对比色，具有较强的视觉冲击力，容易使人眼前一亮。 | 浅灰色搭配深棕色，给人一种稳重、踏实的视觉感受。 |

**配色速查**

朴素

|  | CMYK：17,13,15,0 |
|---|---|
| | CMYK：9,20,58,0 |
| | CMYK：9,28,49,0 |
| | CMYK：48,29,1,0 |

商务

|  | CMYK：0,91,94,0 |
|---|---|
| | CMYK：35,35,60,0 |
| | CMYK：36,20,9,0 |
| | CMYK：93,88,89,80 |

活力

|  | CMYK：8,48,2,0 |
|---|---|
| | CMYK：24,15,80,0 |
| | CMYK：51,32,1,0 |
| | CMYK：43,0,53,0 |

清凉

|  | CMYK：21,82,51,0 |
|---|---|
| | CMYK：62,16,46,0 |
| | CMYK：2,1,1,0 |
| | CMYK：2,1,1,0 |

眼镜店整体以现代简约时尚为主题，将商品有序陈列在展示墙上，通过灯光的照射，打造出明亮、简约的购物空间；再以通透的亚克力隔板和吊顶作为点缀，凸显空间细腻、温和质感，赋予店铺独特的魅力。

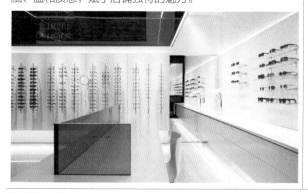

**色彩点评：**

- 整体店铺以白色为主色调，加以陶瓷的细腻质感，呈现一种空灵、简洁的视觉效果。
- 琥珀色吊顶和隔板具有犹如水晶般的光泽感与晶莹度，塑造出高雅、华丽、高端的店铺形象。

CMYK：30,71,94,0

CMYK：5,7,8,0

CMYK：87,84,89,76

**推荐色彩搭配：**

| C: 24 | C: 91 | C: 0 | C: 9 | C: 36 | C: 98 | C: 85 | C: 0 | C: 14 | C: 71 | C: 0 | C: 63 |
|---|---|---|---|---|---|---|---|---|---|---|---|
| M: 17 | M: 87 | M: 0 | M: 34 | M: 72 | M: 99 | M: 81 | M: 0 | M: 23 | M: 49 | M: 0 | M: 54 |
| Y: 17 | Y: 87 | Y: 0 | Y: 27 | Y: 96 | Y: 48 | Y: 83 | Y: 0 | Y: 44 | Y: 100 | Y: 0 | Y: 52 |
| K: 0 | K: 78 | K: 0 | K: 0 | K: 1 | K: 17 | K: 69 | K: 0 | K: 0 | K: 10 | K: 0 | K: 1 |

香水展示墙嵌有根据产品形状制成的不同规格的承托台，使展示墙呈现丰富的层次感。灯光照射在香水瓶上，在展示墙形成投影，形成熠熠生辉的光影效果，格外迷人；再以植物作为点缀，渲染出自然、清雅的意境，打造出雅致、清幽的展示空间。

**色彩点评：**

- 空间以芥末绿色为主色调，配以同色的绿色植物和紫色薰衣草作为点缀，营造出朦胧、清新、雅致的空间氛围。
- 白色承托台的使用，提升了空间的亮度，起到更好地宣传产品的作用。

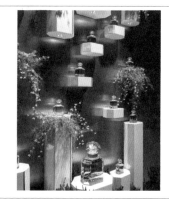

CMYK：66,61,91,24

CMYK：56,36,91,0

CMYK：3,4,3,0

CMYK：87,89,28,0

**推荐色彩搭配：**

| C: 9 | C: 68 | C: 78 | C: 39 | C: 61 | C: 61 | C: 29 | C: 44 | C: 66 | C: 70 | C: 3 | C: 9 |
|---|---|---|---|---|---|---|---|---|---|---|---|
| M: 0 | M: 32 | M: 85 | M: 0 | M: 46 | M: 14 | M: 0 | M: 38 | M: 83 | M: 11 | M: 18 | M: 0 |
| Y: 33 | Y: 64 | Y: 83 | Y: 88 | Y: 100 | Y: 59 | Y: 31 | Y: 0 | Y: 83 | Y: 34 | Y: 22 | Y: 31 |
| K: 0 | K: 0 | K: 69 | K: 0 | K: 3 | K: 0 | K: 0 | K: 0 | K: 54 | K: 0 | K: 0 | K: 0 |

## 2.2.4 展示橱窗

**色彩调性：** 华丽、柔美、热情、健康、甜美、浪漫、温和、明亮、安静、素雅。

**常用主题色：**

CMYK：1,47,19,0　　CMYK：13,11,26,0　　CMYK：28,58,44,0　　CMYK：93,88,89,80　　CMYK：3,15,39,0　　CMYK：61,87,0,0

**常用色彩搭配：**

|  |  | |  |
|---|---|---|---|
| CMYK：1,47,19,0 | CMYK：15,0,15,0 | CMYK：1,8,22,0 | CMYK：81,64,11,0 |
| CMYK：13,11,26,0 | CMYK：83,76,66,41 | CMYK：38,69,50,0 | CMYK：22,30,35,0 |
| 粉红色搭配奶黄色，给人一种甜蜜、可爱的视觉感受。 | 浅葱色搭配普鲁士蓝色，形成一种安静、平和的视觉效果。 | 浅黄色搭配山茶红色，给人一种温婉、端庄的视觉感受。 | 蔚蓝色搭配浅驼色，形成沉着、稳重的视觉效果。 |

**配色速查**

华丽

| | |
|---|---|
| CMYK：13,26,41,0 |
| CMYK：41,22,47,0 |
| CMYK：64,76,99,43 |
| CMYK：14,26,55,0 |

柔美

| | |
|---|---|
| CMYK：12,10,8,0 |
| CMYK：68,80,100,59 |
| CMYK：54,54,99,5 |
| CMYK：0,0,0,0 |

热情

| | |
|---|---|
| CMYK：93,88,89,88 |
| CMYK：49,11,100,0 |
| CMYK：4,47,13,0 |
| CMYK：15,0,15,0 |

健康

| | |
|---|---|
| CMYK：22,96,53,0 |
| CMYK：33,0,45,0 |
| CMYK：13,1,60,0 |
| CMYK：44,0,24,0 |

服装店橱窗内的灯光亮度与店内相比更亮，较容易博得行人的关注；道具向模特倾斜，形成强烈的不稳定感，将消费者的视觉焦点引向人物，塑造出一种时尚、新颖的视觉效果，有利于商品的宣传。

**色彩点评：**

- 橱窗内的白色墙面在暖色灯光的照射下呈现温柔、温馨的米色，营造出柔和、优雅的空间氛围。

- 银色的金属道具闪烁着夺目的金属光泽，提高了空间的吸引力，起到吸引顾客的效果。

CMYK：51,43,40,0　　CMYK：62,84,96,52

CMYK：23,31,58,0　　CMYK：87,84,81,71

**推荐色彩搭配：**

| C: 51 | C: 25 | C: 10 | C: 91 | C: 27 | C: 63 | C: 15 | C: 0 | C: 12 | C: 16 | C: 91 | C: 27 |
|---|---|---|---|---|---|---|---|---|---|---|---|
| M: 41 | M: 29 | M: 1 | M: 87 | M: 39 | M: 85 | M: 20 | M: 0 | M: 1 | M: 0 | M: 87 | M: 17 |
| Y: 37 | Y: 61 | Y: 2 | Y: 87 | Y: 53 | Y: 93 | Y: 16 | Y: 0 | Y: 16 | Y: 84 | Y: 87 | Y: 11 |
| K: 0 | K: 0 | K: 0 | K: 78 | K: 0 | K: 56 | K: 0 | K: 0 | K: 0 | K: 0 | K: 78 | K: 0 |

服装店橱窗内的展架悬挂有一对心形耳坠造型的置物盒，一方面配合情人节的主题，烘托出浪漫、热烈的节日气氛；另一方面通过与众不同的新颖造型吸引女性消费者的目光，提升顾客对店铺的好感。

**色彩点评：**

- 服装店室内以浅金色为主色调，结合灯光的照射，渲染出内敛、高贵、华丽的环境氛围。

- 置物盒以红色和白色进行搭配，浪漫的红色搭配纯净的白色十分吸睛，提高了店铺的吸引力。

CMYK：20,26,60,0

CMYK：0,1,0,0

CMYK：33,100,89,1

**推荐色彩搭配：**

| C: 11 | C: 0 | C: 32 | C: 24 | C: 13 | C: 12 | C: 91 | C: 47 | C: 0 | C: 5 | C: 24 | C: 85 |
|---|---|---|---|---|---|---|---|---|---|---|---|
| M: 98 | M: 0 | M: 31 | M: 42 | M: 13 | M: 21 | M: 91 | M: 60 | M: 67 | M: 0 | M: 16 | M: 76 |
| Y: 87 | Y: 0 | Y: 98 | Y: 58 | Y: 21 | Y: 49 | Y: 76 | Y: 6 | Y: 29 | Y: 29 | Y: 0 | Y: 54 |
| K: 0 | K: 0 | K: 0 | K: 0 | K: 0 | K: 0 | K: 70 | K: 0 | K: 0 | K: 0 | K: 0 | K: 19 |

## 2.2.5 展示牌

**色彩调性：**奢华、冰爽、热情、炫酷、梦幻、可爱、商务、纯净、浪漫。

**常用主题色：**

CMYK：19,0,6,0　　CMYK：13,74,82,0　　CMYK：61,52,49,1　　CMYK：45,60,0,0　　CMYK：11,37,0,0　　CMYK：8,6,6,0　　CMYK：0,0,0,0

**常用色彩搭配：**

|  | | | |
|---|---|---|---|
| CMYK：19,0,6,0 | CMYK：93,88,89,80 | CMYK：75,40,0,0 | CMYK：8,80,90,0 |
| CMYK：8,6,6,0 | CMYK：0,0,0,0 | CMYK：0,0,0,0 | CMYK：0,0,0,0 |
| 淡青色搭配灰色，给人一种清凉、冰爽的视觉感受。 | 黑色和白色是经典的颜色搭配之一，给人一种稳重、高端的视觉感受。 | 道奇蓝色搭配白色，呈现商务、整洁的视觉效果。 | 橙色搭配白色，形成热情、轻快的视觉效果，并且在空间中极其醒目。 |

**配色速查**

**商务**

|  | CMYK：29,8,1,0 |
|---|---|
| | CMYK：8,60,24,0 |
| | CMYK：24,18,18,0 |
| | CMYK：3,15,0,0 |

**可爱**

|  | CMYK：91,91,76,69 |
|---|---|
| | CMYK：7,39,1,0 |
| | CMYK：0,0,0,0 |
| | CMYK：4,54,0,0 |

**奢华**

|  | CMYK：19,55,84,0 |
|---|---|
| | CMYK：18,40,0,0 |
| | CMYK：5,9,42,0 |
| | CMYK：55,86,0,0 |

**浪漫**

|  | CMYK：49,58,94,5 |
|---|---|
| | CMYK：18,56,0,0 |
| | CMYK：0,0,0,0 |
| | CMYK：0,0,0,0 |

展示牌的设计遵循简约、随性的主题，与服装店的休闲风格相统一；人物写真的展示面积较大，给消费者留下真实、形象的印象，并可以在最短时间内吸引消费者的注意，从而起到较好的宣传效果。

**色彩点评：**

- 服装店以原木色为主色，色彩明度适中，打造出安心、舒适、自然的购物空间。
- 展示牌采用黑色与白色进行搭配，与原木色墙体形成明显区别，具有较强的视觉吸引力，给人时尚、新潮的感觉。

CMYK：50,42,33,0
CMYK：28,34,44,0
CMYK：28,18,17,0
CMYK：87,77,50,14

**推荐色彩搭配：**

| C: 65 | C: 54 | C: 4 | C: 0 | C: 100 | C: 88 | C: 31 | C: 11 | C: 22 | C: 17 | C: 77 | C: 0 |
| M: 49 | M: 21 | M: 65 | M: 0 | M: 94 | M: 81 | M: 36 | M: 14 | M: 3 | M: 99 | M: 71 | M: 0 |
| Y: 29 | Y: 4 | Y: 75 | Y: 0 | Y: 42 | Y: 91 | Y: 43 | Y: 69 | Y: 5 | Y: 66 | Y: 68 | Y: 0 |
| K: 0 | K: 0 | K: 0 | K: 0 | K: 2 | K: 74 | K: 0 | K: 0 | K: 0 | K: 0 | K: 35 | K: 0 |

商品展示牌位于彩妆产品的后方，观者可以通过展示牌上的人物形象快速了解产品的定位；展示牌区域内的亮度较高，充分展示了产品的使用效果，能迅速抓住消费者的内心，拉动产品的销量。

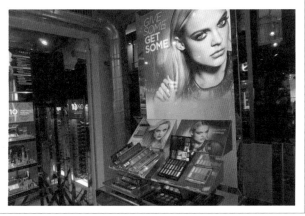

**色彩点评：**

- 展示牌以粉色为主色调，紫色、蓝色作为点缀，形成绚丽、浪漫、时尚的视觉效果。
- 在灯光的映射下，展示牌区域亮度较高，能快速聚拢目光，起到强有力的展示效果。

CMYK：65,55,39,0
CMYK：6,11,18,0
CMYK：15,59,5,0
CMYK：84,86,3,0

推荐色彩搭配：

| C: 52 | C: 99 | C: 2 | C: 89 | C: 4 | C: 18 | C: 4 | C: 44 | C: 51 | C: 93 | C: 5 | C: 23 |
|---|---|---|---|---|---|---|---|---|---|---|---|
| M: 66 | M: 97 | M: 16 | M: 87 | M: 57 | M: 37 | M: 6 | M: 38 | M: 16 | M: 83 | M: 29 | M: 11 |
| Y: 7 | Y: 5 | Y: 21 | Y: 81 | Y: 0 | Y: 30 | Y: 48 | Y: 0 | Y: 4 | Y: 38 | Y: 17 | Y: 15 |
| K: 0 | K: 0 | K: 0 | K: 73 | K: 0 | K: 0 | K: 0 | K: 0 | K: 0 | K: 3 | K: 0 | K: 0 |

## 2.2.6　展示盒

**色彩调性**：温馨、高端、清凉、商务、低调、奢华、复古、可爱、浪漫。

**常用主题色：**

CMYK：61,52,49,1　CMYK：39,0,14,0　CMYK：0,3,8,0　CMYK：1,3,8,0　CMYK：61,61,100,19　CMYK：3,28,0,0　CMYK：61,78,0,0

**常用色彩搭配：**

|  |  | |  |
|---|---|---|---|
| CMYK：59,100,42,3 | CMYK：5,14,55,0 | CMYK：49,11,100,0 | CMYK：22,71,8,0 |
| CMYK：23,50,13,0 | CMYK：22,17,17,0 | CMYK：19,3,70,0 | CMYK：93,88,89,80 |
| 三色堇紫色搭配蔷薇紫色，整体效果给人一种复古、妩媚的视觉感受。 | 蜂蜜色搭配浅玫瑰红色，形成温馨、甜蜜的视觉效果。 | 苹果绿色搭配芥末黄色，整体搭配给人一种清脆、香甜的视觉感受。 | 锦葵紫色搭配黑色，在柔美浪漫的效果中加上了一丝稳重感。 |

**配色速查**

| 温馨 | 奢华 |
|---|---|

|  | CMYK：25,19,19,0 |  | CMYK：9,36,43,0 |
|---|---|---|---|
| | CMYK：34,27,25,0 | | CMYK：19,100,100,0 |
| | CMYK：0,0,0,0 | | CMYK：29,60,76,0 |
| | CMYK：57,88,100,46 | | CMYK：15,2,79,0 |

| | 清凉 | | 商务 |
|---|---|---|---|

| CMYK：76,51,0,0 |
|---|
| CMYK：93,88,89,80 |
| CMYK：24,0,2,0 |
| CMYK：65,51,16,0 |

| CMYK：67,1,40,0 |
|---|
| CMYK：69,51,0,0 |
| CMYK：0,0,0,0 |
| CMYK：20,15,13,0 |

　　独立珠宝展示盒呈简单的方形造型，具有简约、和谐的美感，在明亮灯光的照射下，凸显商品的高贵品质与美感。上下错落的排列方式赋予购物空间韵律感与节奏感，丰富了空间的视觉效果。

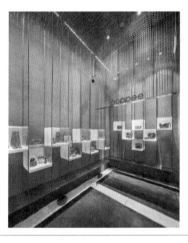

**色彩点评：**

- 白色展示盒在视觉上具有突出的效果，珠宝产品在灰色墙面的衬托下，更加清晰地呈现在消费者面前。

- 金色赋予空间高贵内涵，打造出奢华、不凡的购物空间。

CMYK：37,29,28,0

CMYK：51,58,85,5

CMYK：6,5,5，0

**推荐色彩搭配：**

| C: 22<br>M: 38<br>Y: 94<br>K: 0 | C: 0<br>M: 0<br>Y: 0<br>K: 0 | C: 58<br>M: 49<br>Y: 45<br>K: 0 | C: 71<br>M: 79<br>Y: 97<br>K: 61 | C: 77<br>M: 71<br>Y: 44<br>K: 4 | C: 16<br>M: 12<br>Y: 12<br>K: 0 | C: 13<br>M: 0<br>Y: 31<br>K: 0 | C: 36<br>M: 43<br>Y: 0<br>K: 0 | C: 14<br>M: 11<br>Y: 11<br>K: 0 | C: 9<br>M: 5<br>Y: 63<br>K: 0 | C: 35<br>M: 36<br>Y: 97<br>K: 0 | C: 71<br>M: 79<br>Y: 97<br>K: 61 |
|---|---|---|---|---|---|---|---|---|---|---|---|

　　陶瓷展示盒质感温润，搭配玻璃外罩使用，使甜品的展示效果一览无余，给予消费者视觉上的刺激；展示盒外罩形状圆润、可爱，再以格纹丝带和绣球花加以点缀，赋予产品甜蜜、温暖、浪漫的气息。

**色彩点评：**

- 淡紫色格纹摆件与外罩的飘带相呼应，色彩轻淡、清新，空间内充满纯净、清爽的气息。
- 展示盒与桌面同为白色，营造出洁净、安静的空间氛围，为消费者带来舒适、明快的体验。

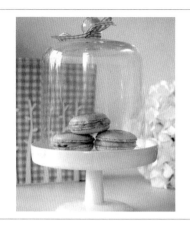

CMYK：66,77,0,0

CMYK：0,0,0,0

CMYK：8,15,62,0

**推荐色彩搭配：**

| C: 9 M: 3 Y: 6 K: 0 | C: 2 M: 36 Y: 18 K: 0 | C: 58 M: 84 Y: 0 K: 0 | C: 5 M: 18 Y: 80 K: 0 | C: 18 M: 2 Y: 34 K: 0 | C: 13 M: 90 Y: 45 K: 0 | C: 35 M: 28 Y: 26 K: 0 | C: 1 M: 24 Y: 20 K: 0 | C: 26 M: 0 Y: 7 K: 0 | C: 54 M: 59 Y: 0 K: 0 | C: 96 M: 100 Y: 60 K: 17 | C: 11 M: 0 Y: 73 K: 0 |
|---|---|---|---|---|---|---|---|---|---|---|---|

## 2.2.7 文化墙

**色彩调性：** 鲜艳、热情、时尚、明亮、清新、浪漫、甜蜜、科幻、活泼、厚重、健康。

**常用主题色：**

CMYK：47,0,30,0　　CMYK：33,51,0,0　　CMYK：13,35,0,0　　CMYK：69,51,0,0　　CMYK：0,56,75,0　　CMYK：57,78,100,37　　CMYK：80,25,100,0

**常用色彩搭配：**

|  |  |  | |
|---|---|---|---|
| CMYK：0,54,75,0 | CMYK：5,14,55,0 | CMYK：31,48,100,0 | CMYK：89,83,44,8 |
| CMYK：79,24,44,0 | CMYK：7,7,87,0 | CMYK：6,8,72,0 | CMYK：40,52,22,0 |
| 橙色搭配深青色，整体呈现十分醒目的效果。 | 靛青色搭配鲜黄色，整体给人一种鲜明、饱满的视觉感受。 | 黄褐色搭配香蕉黄，整体呈现踏实、稳重的视觉效果。 | 铁青色搭配矿紫色，给人一种厚重、沉闷的视觉感受。 |

## 配色速查

### 鲜艳

| | CMYK：0,49,53,0 |
|---|---|
| | CMYK：42,93,100,7 |
| | CMYK：84,42,75,2 |
| | CMYK：0,83,94,0 |

### 热情

| | CMYK：75,42,0,0 |
|---|---|
| | CMYK：33,42,90,0 |
| | CMYK：1,40,77,0 |
| | CMYK：3,32,90,0 |

### 时尚

| | CMYK：1,40,77,0 |
|---|---|
| | CMYK：12,0,62,0 |
| | CMYK：79,72,0,0 |
| | CMYK：38,58,0,0 |

### 明亮

| | CMYK：59,0,45,0 |
|---|---|
| | CMYK：39,0,83,0 |
| | CMYK：63,32,7,0 |
| | CMYK：59,16,98,0 |

墙面浮雕瑰丽的欧式花纹，提高了空间的艺术性，渲染出华丽、神秘的欧洲古典美感。花卉与圆环立体感较强，增强了展示效果的感染力，创造出浪漫、神秘的休息空间。

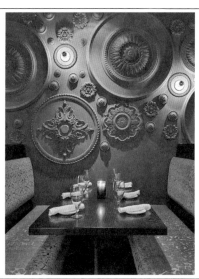

**色彩点评：**

- 墙体整体采用绿色，饱满、浓郁的绿色塑造出深邃、古典的视觉效果。
- 华丽、耀眼的金色座椅与瑰丽的欧式花纹浮雕相映衬，赋予空间高贵的格调。

CMYK：71,44,95,4

CMYK：29,33,75,0

CMYK：52,67,96,13

**推荐色彩搭配：**

| C: 82<br>M: 63<br>Y: 75<br>K: 32 | C: 82<br>M: 84<br>Y: 90<br>K: 73 | C: 21<br>M: 11<br>Y: 25<br>K: 0 | C: 27<br>M: 0<br>Y: 70<br>K: 0 | C: 45<br>M: 100<br>Y: 100<br>K: 14 | C: 23<br>M: 17<br>Y: 17<br>K: 0 | C: 100<br>M: 91<br>Y: 16<br>K: 0 | C: 73<br>M: 66<br>Y: 63<br>K: 19 | C: 13<br>M: 24<br>Y: 77<br>K: 0 | C: 41<br>M: 67<br>Y: 100<br>K: 3 | C: 32<br>M: 31<br>Y: 36<br>K: 0 | C: 99<br>M: 96<br>Y: 59<br>K: 43 |
|---|---|---|---|---|---|---|---|---|---|---|---|

　　不规则色块有规律的拼凑排列，使其呈现碎片化的视觉效果，提高了空间的视觉感染力，形成富有节奏感和冲击力的展示效果，打造出一个凝聚个性与自由气息的现代风格居家空间。

**色彩点评：**

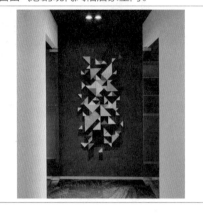

- 墙体以黑白两色的经典搭配方式，形成简洁、清晰、大气的视觉效果，与空间的现代风格设计主题相统一。
- 黄色、蓝色搭配的不规则色块色彩对比强烈，扩大了墙体的展示效果，营造出有趣、新潮、个性、跳跃的空间氛围。

CMYK：86,81,81,68

CMYK：11,7,4,0

CMYK：4,21,77,0

CMYK：71,52,5,0

**推荐色彩搭配：**

| C: 7<br>M: 7<br>Y: 78<br>K: 0 | C: 89<br>M: 64<br>Y: 64<br>K: 23 | C: 10<br>M: 0<br>Y: 24<br>K: 0 | C: 20<br>M: 47<br>Y: 67<br>K: 0 | C: 55<br>M: 61<br>Y: 77<br>K: 9 | C: 54<br>M: 91<br>Y: 100<br>K: 38 | C: 73<br>M: 34<br>Y: 17<br>K: 0 | C: 28<br>M: 23<br>Y: 25<br>K: 0 | C: 0<br>M: 0<br>Y: 0<br>K: 0 | C: 88<br>M: 85<br>Y: 84<br>K: 75 | C: 29<br>M: 4<br>Y: 65<br>K: 0 | C: 0<br>M: 55<br>Y: 89<br>K: 0 |

## 2.2.8　虚拟陈列

**色彩调性：**科幻、个性、低调、温暖、深邃、醇厚、鲜明、自然、知性。

**常用主题色：**

CMYK: 13,0,37,0　　CMYK: 27,0,9,0　　CMYK: 98,86,28,0　　CMYK: 46,54,71,1　　CMYK: 0,593,67,0　　CMYK: 19,25,48,0　　CMYK: 39,7,9,0

**常用色彩搭配：**

|  |  |  |  |
|---|---|---|---|
| CMYK：9,75,98,0<br>CMYK：79,24,44,0 | CMYK：82,54,7,0<br>CMYK：16,22,2,0 | CMYK：42,13,70,0<br>CMYK：90,61,100,44 | CMYK：39,54,72,0<br>CMYK：11,57,80,0 |
| 橘色与天蓝色为对比色，搭配在一起具有较强的视觉冲击力，极为醒目。 | 天蓝色搭配浅紫色，整体效果给人一种儒雅、知性的视觉感受。 | 草绿色搭配墨绿色，整体效果给人一种浓郁、复古的视觉感受。 | 驼色搭配热带橙色，整体呈现一种温暖、舒适、放松的视觉效果。 |

## 配色速查

### 科幻

| | CMYK：84,48,11,0 |
|---|---|
| | CMYK：6,13,87,0 |
| | CMYK：51,42,40,0 |
| | CMYK：38,0,91,0 |

### 个性

| | CMYK：66,77,78,44 |
|---|---|
| | CMYK：33,15,89,0 |
| | CMYK：8,2,68,0 |
| | CMYK：70,89,0,0 |

### 低调

| | CMYK：3,14,51,0 |
|---|---|
| | CMYK：0,39,42,0 |
| | CMYK：31,26,64,0 |
| | CMYK：1,33,59,0 |

### 温暖

| | CMYK：62,67,0,0 |
|---|---|
| | CMYK：69,36,20,0 |
| | CMYK：49,54,0,0 |
| | CMYK：65,4,49,0 |

饰品缠绕在尼龙绳之间，在灯光的照射下，光与影相互映衬，增强了空间的深度感和层次感，提高了产品的表现力，更易吸引消费者的目光。同时尼龙绳的不规则缠绕方式渲染了紧张、不安的情绪，形成凌乱的美感和约束感，极具创新意味。

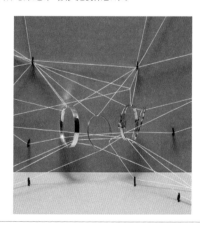

**色彩点评：**

● 墨灰色背景墙与淡青色展示台桌面形成同色系同类色搭配，营造出典雅、端庄、高级的空间氛围。

● 在深色墙体的衬托下，使饰品更加耀眼、突出，富有魅力和高贵内涵。

CMYK：69,45,43,0

CMYK：25,13,11,0

CMYK：36,44,74,0

**推荐色彩搭配：**

| C: 73 | C: 16 | C: 88 | C: 18 | C: 77 | C: 0 | C: 98 | C: 16 | C: 0 | C: 5 | C: 70 | C: 62 |
|---|---|---|---|---|---|---|---|---|---|---|---|
| M: 56 | M: 12 | M: 54 | M: 28 | M: 49 | M: 0 | M: 100 | M: 12 | M: 25 | M: 2 | M: 80 | M: 53 |
| Y: 42 | Y: 11 | Y: 62 | Y: 93 | Y: 0 | Y: 0 | Y: 30 | Y: 11 | Y: 25 | Y: 17 | Y: 0 | Y: 50 |
| K: 1 | K: 0 | K: 10 | K: 0 | K: 0 | K: 0 | K: 0 | K: 0 | K: 0 | K: 0 | K: 0 | K: 1 |

　　模特摆放在透明虚拟电子展示板后方，在通电后呈现穿着虚拟服饰的造型，丰富了产品的视觉效果，打破了购物空间的沉闷氛围，赋予空间创意性和未来感。

**色彩点评：**

- 服装店整体以黑色与灰色为主，通过暖色灯光的照射，营造出朴实、深沉、稳重的空间氛围。
- 虚拟展示板通电后呈现冷静的冷白色光芒，增添了科技感，使店面更具亮点。

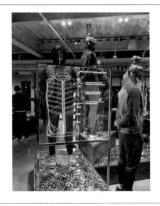

CMYK：19,24,38,0

CMYK：8,4,2,0

CMYK：84,79,91,70

CMYK：41,38,44,0

**推荐色彩搭配：**

| C: 91 | C: 84 | C: 27 | C: 9 | C: 72 | C: 5 | C: 37 | C: 68 | C: 35 | C: 66 | C: 24 | C: 9 |
|---|---|---|---|---|---|---|---|---|---|---|---|
| M: 82 | M: 80 | M: 34 | M: 5 | M: 53 | M: 0 | M: 10 | M: 35 | M: 60 | M: 66 | M: 18 | M: 23 |
| Y: 31 | Y: 91 | Y: 53 | Y: 2 | Y: 11 | Y: 2 | Y: 0 | Y: 44 | Y: 73 | Y: 87 | Y: 17 | Y: 40 |
| K: 0 | K: 71 | K: 0 | K: 0 | K: 0 | K: 0 | K: 0 | K: 0 | K: 0 | K: 31 | K: 0 | K: 0 |

# 第 3 章

## 不同产品的展示陈列设计

展示陈列设计的效果会影响商品销售的情况，不同类型的物品陈列方式也大有不同。展示陈列设计要注重空间整体给人带来的视觉感受，所以设计时要把握好主次结构，使空间既层次分明，丰富多彩，又不失整体的完整性，并注意将重点产品突出展示，重点产品附近附带销售其他产品。

展示陈列类型大致可分为珠宝类展示陈列、书籍类展示陈列、服饰类展示陈列、化妆品类展示陈列、食品类展示陈列、运动类展示陈列、家具类展示陈列、医疗类展示陈列、餐厅类展示陈列、车类展示陈列。

特点：

- 珠宝类展示陈列设计常以展示柜为主，多使用玻璃、木质、金属等材料，辅以灯光照射，使得产品耀目璀璨。
- 服饰类展示陈列设计通常围绕墙四周和空间中心位置展示，多使用展示柜、展示架等。
- 医疗类展示陈列设计通常将最需要销售的产品摆放至人正常站立伸手触及的位置。
- 车类展示陈列设计通常在大型展厅，空间大、举架高，车置于展台上，整体给人大气、高端的感觉。

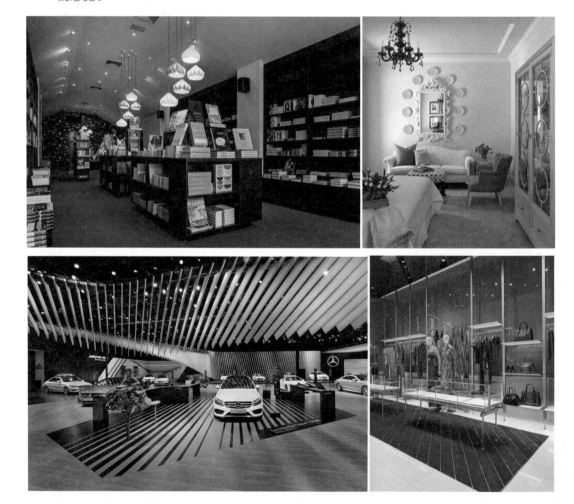

# 3.1 珠宝类展示陈列设计

**色彩调性：**清新、优雅、精致、高贵、典雅、奢华、纯粹。

**常用主题色：**

CMYK：19,100,69,0　CMYK：80,50,0,0　CMYK：1,15,11,0　CMYK：56,13,47,0　CMYK：14,1,6,0　CMYK：32,41,4,0

**常用色彩搭配：**

|  |  |  | |
|---|---|---|---|
| CMYK：19,100,69,0 | CMYK：2,11,35,0 | CMYK：15,22,0,0 | CMYK：62,6,66,0 |
| CMYK：0,0,0,0 | CMYK：14,23,36,0 | CMYK：8,15,6,0 | CMYK：9,7,7,0 |
| 水晶蓝色搭配白色，冷色调的搭配方案整体给人一种精致、空灵、清新的视觉感受。 | 米色搭配奶黄色，同类色的配色方案给人一种和谐、纯净之感。 | 淡紫色搭配淡紫丁香色，紫色系的配色方案整体给人一种温馨、浪漫的视觉感受。 | 铬绿色搭配浅灰色，整体呈现一种安静、纯洁的视觉效果。 |

### 配色速查

**清新**

| | |
|---|---|
| | CMYK：65,32,62,0 |
| | CMYK：36,55,36,0 |
| | CMYK：50,0,51,0 |
| | CMYK：18,33,19,0 |

**优雅**

| | |
|---|---|
| | CMYK：20,0,20,0 |
| | CMYK：4,19,7,0 |
| | CMYK：10,8,8,0 |
| | CMYK：0,0,0,0 |

**精致**

| | |
|---|---|
| | CMYK：79,74,0,0 |
| | CMYK：19,100,100,0 |
| | CMYK：6,6,67,0 |
| | CMYK：15,2,79,0 |

**奢华**

| | |
|---|---|
| | CMYK：15,12,11,0 |
| | CMYK：34,27,25,0 |
| | CMYK：0,0,0,0 |
| | CMYK：57,88,100,46 |

珠宝店整体以雅致简约为主题，灯光照射在透明的玻璃展示柜与展示台上，反射出珠宝的耀眼光芒，突出珠宝晶莹剔透的视觉效果，衬托珠宝的高端品质。展示柜围绕中央的展示台环状摆放，形成流动空间，赋予空间和谐美感。

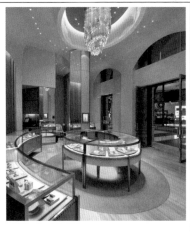

**色彩点评:**

- 白色墙体与浅棕色地板的搭配方式，使空间充满纯净的清爽感，创造和谐美感。
- 青色吊灯的灯光将整个空间渲染出清冷的气息，赋予空间典雅韵味，打造出雅致、洁净、安静的商业空间。

CMYK：24,27,26,0　　CMYK：6,4,4,0

CMYK：45,22,35,0　　CMYK：58,0,30,0

**推荐色彩搭配:**

| C: 18 | C: 68 | C: 5 | C: 94 | C: 4 | C: 70 | C: 3 | C: 94 | C: 91 | C: 68 | C: 58 | C: 0 |
| M: 4 | M: 9 | M: 10 | M: 86 | M: 42 | M: 12 | M: 5 | M: 73 | M: 99 | M: 11 | M: 39 | M: 0 |
| Y: 4 | Y: 31 | Y: 7 | Y: 59 | Y: 91 | Y: 4 | Y: 11 | Y: 35 | Y: 0 | Y: 33 | Y: 22 | Y: 0 |
| K: 0 | K: 0 | K: 0 | K: 37 | K: 0 | K: 0 | K: 0 | K: 0 | K: 0 | K: 0 | K: 0 | K: 0 |

珠宝店的展示橱窗内，珠宝与装饰小品搭配得当，利用灯光、雾凇与雪地的布景渲染唯美、梦幻意境，打造出一派冬日的落雪美景，丰富了珠宝的视觉效果；同时双鹤的组合赋予产品美满、平和的美好寓意，从而激发消费者的购买欲望。

**色彩点评:**

- 空间整体以蓝色为主色，结合雾凇与雪地，营造出冷清、浪漫、梦幻的视觉效果。
- 利用灯光的照射将装饰小品打造出晶莹剔透的效果，扩大了展品的感染力。

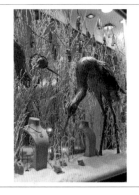

CMYK：57,6,16,0　　CMYK：9,6,9,0

CMYK：28,22,22,0　　CMYK：90,67,9,0

**推荐色彩搭配:**

| C: 42 | C: 0 | C: 14 | C: 93 | C: 100 | C: 23 | C: 57 | C: 3 | C: 75 | C: 24 | C: 13 | C: 66 |
| M: 24 | M: 0 | M: 11 | M: 73 | M: 90 | M: 6 | M: 73 | M: 15 | M: 49 | M: 11 | M: 6 | M: 43 |
| Y: 15 | Y: 0 | Y: 11 | Y: 44 | Y: 19 | Y: 0 | Y: 0 | Y: 15 | Y: 92 | Y: 1 | Y: 1 | Y: 13 |
| K: 0 | K: 0 | K: 0 | K: 6 | K: 0 | K: 0 | K: 0 | K: 0 | K: 10 | K: 0 | K: 0 | K: 0 |

## 3.2 书籍类展示陈列设计

**色彩调性：** 精致、平静、低调、清新、文静、安宁、雅致、平和、舒适、清净。

**常用主题色：**

CMYK：30,65,39,0　　CMYK：14,1,6,0　　CMYK：56,13,47,0　　CMYK：16,12,44,0　　CMYK：37,53,71,0　　CMYK：8,2,0,0

**常用色彩搭配：**

|  | 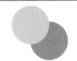 |  |  |
|---|---|---|---|
| CMYK：30,65,39,0 | CMYK：16,13,44,0 | CMYK：32,6,7,0 | CMYK：38,21,57,0 |
| CMYK：9,7,7,0 | CMYK：36,33,89,0 | CMYK：61,36,30,0 | CMYK：14,41,60,0 |
| 灰玫红色搭配浅灰色，低明度的配色方案给人以稳重、温柔、奢华的视觉感受。 | 灰橘色搭配土著黄色，同类色的配色方案在空间中展现出一种柔和松缓的视觉效果。 | 水晶蓝色搭配青灰色，整体给人一种安稳、沉静、清新的视觉感受。 | 枯叶绿色搭配杏黄色，二者在空间中展现出一种安宁、雅致的视觉效果。 |

### 配色速查

**精致**

|  | CMYK：11,26,55,0 |
|---|---|
| | CMYK：52,0,54,0 |
| | CMYK：64,33,9,0 |
| | CMYK：15,6,13,0 |

**平静**

| CMYK：91,77,51,16 |
|---|
| CMYK：64,32,58,0 |
| CMYK：0,0,0,0 |
| CMYK：81,42,87,3 |

**低调**

|  | CMYK：44,0,22,0 |
|---|---|
| | CMYK：24,30,62,0 |
| | CMYK：82,67,20,0 |
| | CMYK：7,12,30,0 |

**清新**

|  | CMYK：9,7,7,0 |
|---|---|
| | CMYK：42,0,51,0 |
| | CMYK：93,88,89,80 |
| | CMYK：32,0,39,0 |

商务风格书架与空间安静、严肃的氛围相适应，打造出静谧、悠闲的阅读空间，能让人更好地静心阅读。倾斜的隔板设计将书籍分类摆放，赋予书架设计感与秩序感，有利于引起人们的兴趣。

**色彩点评：**

- 空间整体呈灰色调，柔和的暖黄色灯光使空间充满安静、悠然、自在的气息，打造出静谧的阅读空间。
- 黑色书架使得空间氛围更加严肃、正式。

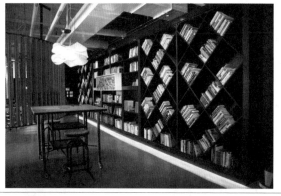

CMYK：88,82,82,71　CMYK：56,62,72,9

CMYK：14,19,56,0　CMYK：5,4,4,0

**推荐色彩搭配：**

| C: 54 | C: 25 | C: 2 | C: 89 | C: 24 | C: 82 | C: 4 | C: 61 | C: 91 | C: 23 | C: 58 | C: 19 |
|---|---|---|---|---|---|---|---|---|---|---|---|
| M: 63 | M: 23 | M: 19 | M: 83 | M: 15 | M: 70 | M: 3 | M: 77 | M: 74 | M: 15 | M: 33 | M: 16 |
| Y: 75 | Y: 50 | Y: 31 | Y: 85 | Y: 11 | Y: 52 | Y: 31 | Y: 62 | Y: 24 | Y: 10 | Y: 6 | Y: 46 |
| K: 10 | K: 0 | K: 0 | K: 74 | K: 0 | K: 12 | K: 0 | K: 18 | K: 0 | K: 0 | K: 0 | K: 0 |

书店内山峰形状的书架与拱门的结合富有创意性，为儿童打造出学习与娱乐的趣味空间，营造出轻快、活泼的空间氛围，有益于提升儿童的阅读兴趣。整个空间的书架、坐垫都十分圆润，既便于读者阅读与休息，又保护了儿童的安全。

**色彩点评：**

- 浅棕色实木书架的设置赋予空间温馨、轻快的气息，打造出轻松、舒适、自然的儿童阅读空间。
- 粉色、薄荷绿色和青色坐垫的点缀，使空间更加明快、清新。

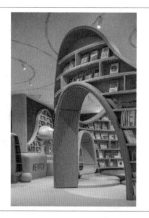

CMYK：20,13,17,0

CMYK：24,47,24,0

CMYK：19,30,38,0

CMYK：42,13,22,0

**推荐色彩搭配：**

| C: 19 | C: 0 | C: 35 | C: 78 | C: 0 | C: 26 | C: 4 | C: 91 | C: 78 | C: 2 | C: 33 | C: 100 |
|---|---|---|---|---|---|---|---|---|---|---|---|
| M: 30 | M: 0 | M: 18 | M: 63 | M: 36 | M: 0 | M: 15 | M: 60 | M: 61 | M: 24 | M: 20 | M: 89 |
| Y: 53 | Y: 0 | Y: 5 | Y: 60 | Y: 21 | Y: 9 | Y: 30 | Y: 71 | Y: 69 | Y: 6 | Y: 13 | Y: 31 |
| K: 0 | K: 0 | K: 0 | K: 16 | K: 0 | K: 0 | K: 0 | K: 25 | K: 22 | K: 0 | K: 0 | K: 0 |

# 3.3 服饰类展示陈列设计

**色彩调性：** 精致、活力、淡雅、浪漫、奢华、清新、稳重、低调。

**常用主题色：**

CMYK：19,100,69,0　CMYK：16,13,44,0　CMYK：18,29,13,0　CMYK：50,13,3,0　CMYK：14,23,36,0　CMYK：67,58,5,5

**常用色彩搭配：**

|  |  |  |  |
|---|---|---|---|
| CMYK：15,0,5,0 | CMYK：40,52,22,0 | CMYK：56,13,47,0 | CMYK：30,65,39,0 |
| CMYK：5,19,88,0 | CMYK：8,15,6,0 | CMYK：6,4,4,0 | CMYK：14,23,36,0 |
| 淡青色搭配金色，冷暖色系的配色方案在空间中展现出一种精致、亮丽的视觉效果。 | 矿紫色搭配淡紫丁香色，同色系的配色方案为空间营造出一种淡雅、温和的氛围。 | 青瓷绿色搭配浅灰色，整体给人一种清澈、舒适、清秀的视觉感受。 | 灰玫红色搭配米色，暖色系的配色方案使得空间看上去更加温馨、柔美。 |

**配色速查**

| 精致 | | 活力 | |
|---|---|---|---|
|  | |  | |

|  | CMYK：59,51,51,1 |  | CMYK：15,15,73,0 |
|---|---|---|---|
| | CMYK：9,6,63,0 | | CMYK：61,0,66,0 |
| | CMYK：26,1,5,0 | | CMYK：93,88,89,80 |
| | CMYK：7,44,56,0 | | CMYK：36,0,12,0 |

| 淡雅 | | 浪漫 | |
|---|---|---|---|
|  | |   | |

|  | CMYK：49,23,29,0 |  | CMYK：25,1,10,0 |
|---|---|---|---|
| | CMYK：52,98,60,11 | | CMYK：4,33,5,0 |
| | CMYK：14,10,10,0 | | CMYK：30,2,22,0 |
| | CMYK：0,8,5,0 | | CMYK：11,38,27,0 |

服装店内的装饰小品与展示架的搭配展现出简约、自然的风格。木质衣架与地板等元素的应用，使得购物空间充满自然、温馨的韵味，将服装的质感、风格、特点突出得淋漓尽致，搭配明亮的灯光，打造出轻快、舒适、惬意的商业空间。

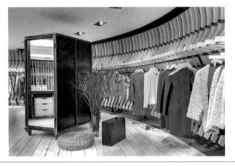

**色彩点评：**

- 浅棕色衣架与灰色地板的搭配，形成低纯度的色彩搭配，整体空间的色彩轻淡、柔和，降低了空间的温度，打造出舒适、轻松的购物环境。
- 棕色蒲团与干植，以及棕红色皮箱的点缀，赋予空间复古与原始感，使空间更具吸引力。

CMYK：14,10,11,0　　CMYK：72,70,77,40

CMYK：24,28,38,0　　CMYK：57,88,88,43

**推荐色彩搭配：**

| C: 84 | C: 38 | C: 10 | C: 55 | C: 44 | C: 0 | C: 22 | C: 77 | C: 7 | C: 0 | C: 12 | C: 0 |
|---|---|---|---|---|---|---|---|---|---|---|---|
| M: 51 | M: 27 | M: 7 | M: 64 | M: 22 | M: 0 | M: 48 | M: 59 | M: 50 | M: 9 | M: 15 | M: 0 |
| Y: 46 | Y: 22 | Y: 10 | Y: 71 | Y: 31 | Y: 0 | Y: 44 | Y: 44 | Y: 72 | Y: 11 | Y: 68 | Y: 0 |
| K: 0 | K: 0 | K: 0 | K: 10 | K: 0 | K: 0 | K: 0 | K: 2 | K: 0 | K: 0 | K: 0 | K: 0 |

服装店内摆放人物模型，通过人模的不同姿态直接展示服装样式、特点、风格与上身效果，形成购物空间的视觉中心，让顾客一目了然，便于顾客全方位地了解服装细节，帮助服装迅速与消费者产生视觉交流。油画质感的墙体渲染艺术氛围，特别是极具动感的波浪线条赋予空间独特的魅力。

**色彩点评：**

- 服装店整体以白色为主色，加以自然、朴素的浅棕色木纹地板的搭配，带来舒适、柔和的视觉效果。
- 装饰墙以灰色与灰绿色进行搭配，呈现细腻、温润的油画质感，使店面更具亮点。

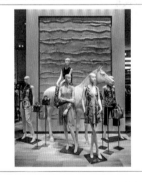

CMYK：62,42,47,0

CMYK：22,26,30,0

CMYK：5,7,7,0

**推荐色彩搭配：**

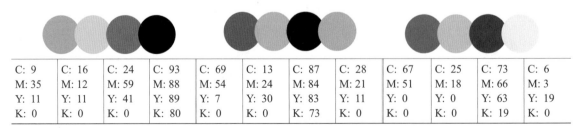

| C: 9 | C: 16 | C: 24 | C: 93 | C: 69 | C: 13 | C: 87 | C: 28 | C: 67 | C: 25 | C: 73 | C: 6 |
|---|---|---|---|---|---|---|---|---|---|---|---|
| M: 35 | M: 12 | M: 59 | M: 88 | M: 54 | M: 24 | M: 84 | M: 21 | M: 51 | M: 18 | M: 66 | M: 3 |
| Y: 11 | Y: 11 | Y: 41 | Y: 89 | Y: 7 | Y: 30 | Y: 83 | Y: 11 | Y: 0 | Y: 0 | Y: 63 | Y: 19 |
| K: 0 | K: 0 | K: 0 | K: 80 | K: 0 | K: 0 | K: 73 | K: 0 | K: 0 | K: 0 | K: 19 | K: 0 |

# 3.4 化妆品类展示陈列设计

**色彩调性：** 娇艳、清凉、清新、淡雅、稳重、华美、纯净、平稳、精致。

**常用主题色：**

CMYK：61,36,30,0　CMYK：84,40,58,1　CMYK：30,65,39,0　CMYK：0,3,8,0　CMYK：14,23,36,0　CMYK：74,71,85,50

**常用色彩搭配：**

|  |  |  |  |
|---|---|---|---|
| CMYK：19,100,69,0 | CMYK：96,78,1,0 | CMYK：61,78,0,0 | CMYK：71,14,52,0 |
| CMYK：67,42,18,0 | CMYK：0,0,0,0 | CMYK：11,9,9,0 | CMYK：14,18,79,0 |
| 　青灰色搭配浅葱色，同类色的配色方案整体给人一种素雅、清新的视觉感受。 | 　蔚蓝色搭配白色，冷色调的颜色与纯净的白色组合在一起，打造出清凉、冷静的空间效果。 | 　紫藤色搭配浅灰色，整体呈现一种高雅、神秘的视觉效果。 | 　绿松石绿色搭配含羞草黄色，具有较强的视觉冲击力。 |

## 配色速查

### 娇艳

|  | CMYK：81,79,0,0 |
|---|---|
| | CMYK：75,64,0,0 |
| | CMYK：33,64,0,0 |
| | CMYK：16,0,80,0 |

### 精致

|  | CMYK：67,0,63,0 |
|---|---|
| | CMYK：17,13,14,0 |
| | CMYK：8,29,70,0 |
| | CMYK：83,69,0,0 |

### 清凉

|  | CMYK：22,13,0,0 |
|---|---|
| | CMYK：67,36,71,0 |
| | CMYK：63,45,0,0 |
| | CMYK：25,7,25,0 |

### 清新

|  | CMYK：11,9,9,0 |
|---|---|
| | CMYK：6,2,25,0 |
| | CMYK：0,0,0,0 |
| | CMYK：0,0,0,0 |

化妆品销售空间根据产品品牌的不同分隔为不同的区域，并将化妆品放置在展示台之上，便于顾客挑选产品。墙体的不规则色块有序排列，构成富有韵律感和冲击力的几何图案，提升了空间的视觉感染力，赋予空间个性与时尚感。

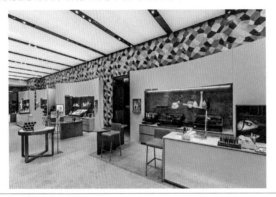

**色彩点评：**

- 整体空间以米色为主色调，并以黑色与灰色色块图案加以点缀，打造出绚丽、优雅、时尚的商业空间。

- 商品展示台以黑灰色为主色，与浅色空间对比鲜明，快速聚拢消费者的目光。

CMYK：17,19,27,0　CMYK：6,6,5,0

CMYK：73,69,76,39

**推荐色彩搭配：**

| C: 75 | C: 0 | C: 0 | C: 23 | C: 15 | C: 12 | C: 2 | C: 0 | C: 40 | C: 12 | C: 63 | C: 0 |
|-------|------|------|-------|-------|-------|------|------|-------|-------|-------|------|
| M: 71 | M: 33 | M: 19 | M: 20 | M: 63 | M: 15 | M: 10 | M: 0 | M: 63 | M: 9 | M: 57 | M: 0 |
| Y: 71 | Y: 16 | Y: 26 | Y: 29 | Y: 65 | Y: 13 | Y: 9 | Y: 0 | Y: 49 | Y: 9 | Y: 53 | Y: 0 |
| K: 38 | K: 0 | K: 0 | K: 0 | K: 0 | K: 0 | K: 0 | K: 0 | K: 0 | K: 0 | K: 0 | K: 0 |

展示板上方的人物形象有利于观者快速定位产品位置，起到强有力的展示作用；将彩妆产品放置在展示板之上，使顾客一目了然，与消费者快速产生视觉交流，丰富了整体的展示效果。

**色彩点评：**

- 空间以黑色为主色，打造出简约时尚主题的商业空间。

- 多彩色的人像与产品本色在黑色背景的衬托下，极为显眼、跳脱，既丰富了展板的视觉效果，又为空间注入活力。

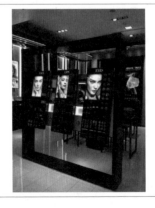

CMYK：89,86,82,73

CMYK：24,28,40,0

CMYK：35,94,100,2

CMYK：6,1,3,0

**推荐色彩搭配：**

| C: 44 | C: 38 | C: 27 | C: 93 | C: 13 | C: 6 | C: 41 | C: 82 | C: 12 | C: 5 | C: 18 | C: 16 |
|-------|-------|-------|-------|-------|------|-------|-------|-------|------|-------|-------|
| M: 36 | M: 31 | M: 10 | M: 88 | M: 94 | M: 0 | M: 43 | M: 78 | M: 25 | M: 7 | M: 42 | M: 13 |
| Y: 0 | Y: 29 | Y: 21 | Y: 89 | Y: 40 | Y: 28 | Y: 0 | Y: 52 | Y: 71 | Y: 21 | Y: 39 | Y: 15 |
| K: 0 | K: 0 | K: 0 | K: 80 | K: 0 | K: 0 | K: 0 | K: 17 | K: 0 | K: 0 | K: 0 | K: 0 |

# 3.5 食品类展示陈列设计

色彩调性：美味、绿色、饱满、油腻、活力、清凉、温暖、纯净、清脆、鲜活。

常用主题色：

CMYK：7,68,97,0　　CMYK：37,1,17,0　　CMYK：19,100,69,0　　CMYK：0,3,8,0　　CMYK：58,0,44,0　　CMYK：14,18,79,0

常用色彩搭配：

|  |  |  |  |
|---|---|---|---|
| CMYK：7,68,97,0 | CMYK：14,18,79,0 | CMYK：25,32,4,0 | CMYK：81,52,72,10 |
| CMYK：0,0,0,0 | CMYK：32,6,7,0 | CMYK：18,29,13,0 | CMYK：41,0,6,0 |
| 橙红色搭配白色，高明度的配色方案给人一种鲜亮、热情的视觉感受。 | 含羞草黄色搭配水晶蓝色，对比色的配色方案整体呈现一种精致、清新的视觉效果。 | 丁香色搭配藕荷色，同类色的配色方案给人一种淡雅、温馨的视觉感受。 | 清漾青色搭配白青色，同类色的配色方案整体呈现清凉、自然的视觉效果。 |

### 配色速查

美味

|  | CMYK：0,46,91,0 |
| | CMYK：62,6,66,0 |
| | CMYK：14,18,76,0 |
| | CMYK：38,0,54,0 |

绿色

|  | CMYK：8,80,90,0 |
| | CMYK：3,24,73,0 |
| | CMYK：56,67,98,21 |
| | CMYK：47,9,11,0 |

饱满

|  | CMYK：8,82,44,0 |
| | CMYK：5,19,88,0 |
| | CMYK：11,5,87,0 |
| | CMYK：4,36,78,0 |

油腻

| | CMYK：14,18,61,0 |
| | CMYK：36,1,84,0 |
| | CMYK：46,100,100,17 |
| | CMYK：46,89,100,14 |

糖果展示柜紧靠墙体摆放，根据糖果口味的不同将其陈列在展示柜的不同位置，使顾客一目了然，便于顾客挑选产品。高处的独立展示盒造型精致，增强了产品的感染力，将消费者的目光引导至主体产品之上。

色彩点评：

● 糖果店整体以白色为主色调，明亮、纯净的白色，打造出明快、简洁、宽阔的购物空间。

● 白色系空间搭配棕色实木地板，使空间更具自然气息，营造出恬淡、温馨的空间氛围。

CMYK：40,67,87,2　CMYK：1,9,12,0

CMYK：37,66,7,0　CMYK：9,78,65,0

推荐色彩搭配：

| C: 16 | C: 15 | C: 20 | C: 36 | C: 31 | C: 63 | C: 3 | C: 42 | C: 66 | C: 0 | C: 3 | C: 22 |
|---|---|---|---|---|---|---|---|---|---|---|---|
| M: 14 | M: 33 | M: 96 | M: 47 | M: 61 | M: 81 | M: 10 | M: 0 | M: 99 | M: 33 | M: 0 | M: 24 |
| Y: 14 | Y: 23 | Y: 84 | Y: 27 | Y: 85 | Y: 96 | Y: 13 | Y: 8 | Y: 13 | Y: 16 | Y: 25 | Y: 25 |
| K: 0 | K: 0 | K: 0 | K: 0 | K: 0 | K: 52 | K: 0 | K: 0 | K: 0 | K: 0 | K: 0 | K: 0 |

甜品店内的高柜展示柜与展示台整齐放置，充分利用了空间。高柜展示礼盒，透明的、密封性良好的玻璃展示台展示产品，既有利于顾客了解甜品的特点、形状、颜色，避免了甜品的受潮变质，同时还增加了产品的感染力。天花板悬挂的高低错落的白炽灯，使甜品店的环境更加温馨、浪漫。

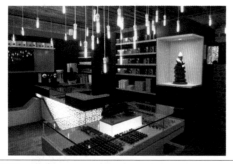

色彩点评：

● 甜品店内的棕色墙面搭配实木地板与天花板，打造出复古质感。

● 空间在暖黄色灯光的照射下更具温暖的气息，营造出温馨的空间氛围。

CMYK：18,49,77,0　CMYK：58,80,95,41

CMYK：10,96,99,0　CMYK：1,0,0,0

CMYK：84,84,84,72

推荐色彩搭配：

| C: 0 | C: 2 | C: 0 | C: 42 | C: 29 | C: 89 | C: 47 | C: 18 | C: 9 | C: 11 | C: 36 | C: 62 |
|---|---|---|---|---|---|---|---|---|---|---|---|
| M: 61 | M: 37 | M: 91 | M: 75 | M: 0 | M: 87 | M: 61 | M: 34 | M: 23 | M: 5 | M: 90 | M: 87 |
| Y: 92 | Y: 91 | Y: 94 | Y: 100 | Y: 55 | Y: 84 | Y: 72 | Y: 39 | Y: 73 | Y: 8 | Y: 100 | Y: 95 |
| K: 0 | K: 0 | K: 0 | K: 5 | K: 0 | K: 76 | K: 3 | K: 0 | K: 0 | K: 0 | K: 2 | K: 55 |

# 3.6 运动类展示陈列设计

**色彩调性：** 活力、稳重、优雅、深邃、雄厚、健康、积极、热情、青春。

**常用主题色：**

CMYK：6,8,72,0　CMYK：96,74,40,3　CMYK：71,14,52,0　CMYK：8,80,91,0　CMYK：27,100,100,0　CMYK：100,100,59,22

**常用色彩搭配：**

|  |  |  |  |
|---|---|---|---|
| CMYK：6,8,72,0 | CMYK：8,2,0,0 | CMYK：100,91,47,8 | CMYK：0,46,91,0 |
| CMYK：4,3,40,0 | CMYK：75,69,66,28 | CMYK：27,100,100,0 | CMYK：62,6,66,0 |
| 香蕉黄色搭配香槟黄色，形成黄色系的同类色搭配，呈现鲜活、明亮的视觉效果。 | 爱丽丝蓝色搭配黑色，二者之间的对比效果明显，整体给人一种深邃且清凉的视觉感受。 | 午夜蓝色搭配威尼斯红色，二者互为对比色，具有较强的视觉冲击力。 | 橙色搭配铬绿色，冷暖色的配色方案搭配在一起，打造出充满生机与活力的空间效果。 |

## 配色速查

### 活力

| | CMYK：8,14,77,0 |
|---|---|
| | CMYK：94,72,64,33 |
| | CMYK：67,14,85,0 |
| | CMYK：76,53,51,2 |

### 稳重

| | CMYK：87,74,0,0 |
|---|---|
| | CMYK：3,37,40,0 |
| | CMYK：17,0,5,0 |
| | CMYK：93,88,89,80 |

### 优雅

| | CMYK：48,99,100,22 |
|---|---|
| | CMYK：70,11,67,0 |
| | CMYK：68,80,74,47 |
| | CMYK：29,18,22,0 |

### 深邃

| | CMYK：10,11,9,0 |
|---|---|
| | CMYK：89,62,95,44 |
| | CMYK：25,60,42,0 |
| | CMYK：12,9,9,0 |

服装店整体以现代简约运动为主题，将服饰有序陈列在衣架之上，便于顾客挑选。在空间中央位置放置人体模特，利用模特不同的姿态、展示牌与冷色的电子光凸显运动主题，扩大服饰的感染力，增强空间的视觉效果。

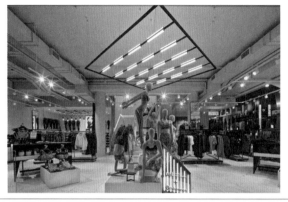

**色彩点评：**

- 服装店整体以灰色为主色，营造出理性、安静、闲适的空间氛围，与运动主题相呼应。
- 展示架上陈列的大量蓝色服饰与冷白色电子光相映衬，使空间更具清凉、休闲的气息。

CMYK：23,19,17,0　CMYK：32,18,2,0

CMYK：3,2,2,0　　CMYK：82,77,72,51

**推荐色彩搭配：**

| C: 55 | C: 95 | C: 12 | C: 0 | C: 63 | C: 10 | C: 8 | C: 0 | C: 35 | C: 99 | C: 0 | C: 18 |
|---|---|---|---|---|---|---|---|---|---|---|---|
| M: 82 | M: 94 | M: 9 | M: 0 | M: 18 | M: 9 | M: 54 | M: 0 | M: 21 | M: 87 | M: 44 | M: 13 |
| Y: 71 | Y: 33 | Y: 9 | Y: 0 | Y: 29 | Y: 9 | Y: 59 | Y: 0 | Y: 6 | Y: 0 | Y: 53 | Y: 11 |
| K: 21 | K: 2 | K: 9 | K: 0 | K: 0 | K: 0 | K: 0 | K: 0 | K: 0 | K: 0 | K: 0 | K: 0 |

体育用品店内摆放多个人体模型，通过墙体攀爬的人体模型、空中与地面不同运动姿态的人体模型塑造活力感与动感，呼应运动主题，充分展现产品的样式、特点与魅力，具有强烈的表现力。

**色彩点评：**

- 空间内色彩较为丰富，红色、蓝色与绿色之间形成鲜明的对比，带来强烈的视觉刺激。
- 灰色墙体色彩内敛、低调，减轻了对比色之间的碰撞感。

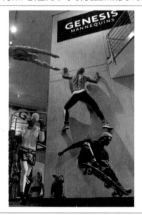

CMYK：38,34,35,0

CMYK：84,80,83,68

CMYK：76,36,27,0

CMYK：35,24,71,0

CMYK：40,100,100,5

**推荐色彩搭配：**

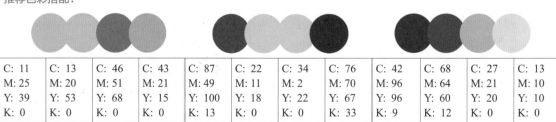

| C: 11 | C: 13 | C: 46 | C: 43 | C: 87 | C: 22 | C: 34 | C: 76 | C: 42 | C: 68 | C: 27 | C: 13 |
|---|---|---|---|---|---|---|---|---|---|---|---|
| M: 25 | M: 20 | M: 51 | M: 21 | M: 49 | M: 11 | M: 2 | M: 70 | M: 96 | M: 64 | M: 21 | M: 10 |
| Y: 39 | Y: 53 | Y: 68 | Y: 15 | Y: 100 | Y: 18 | Y: 22 | Y: 67 | Y: 96 | Y: 60 | Y: 20 | Y: 10 |
| K: 0 | K: 0 | K: 0 | K: 0 | K: 13 | K: 0 | K: 0 | K: 33 | K: 9 | K: 12 | K: 0 | K: 0 |

# 3.7 家具类展示陈列设计

**色彩调性：**沉稳、生机、热情、温和、雅致、奢华、热情、时尚。

**常用主题色：**

CMYK：14,23,36,0　　CMYK：6,56,94,0　　CMYK：4,41,22,0　　CMYK：0,3,8,0　　CMYK：14,23,36,0　　CMYK：100,100,59,22

**常用色彩搭配：**

|  |  |  |  |
|---|---|---|---|
| CMYK：14,23,36,0 | CMYK：37,53,71,0 | CMYK：56,13,47,0 | CMYK：59,84,100,48 |
| CMYK：93,88,89,80 | CMYK：13,10,10,0 | CMYK：1,15,11,0 | CMYK：16,43,44,0 |
| 米色搭配黑色，整体给人一种温暖、沉稳的视觉感受。 | 在驼色的空间中添加浅灰色，使温馨的空间变得更加明亮、自然。 | 青瓷绿色搭配浅粉色，在空间中呈现清新、明亮的空间效果。 | 巧克力色搭配灰橘色，整体给人一种低沉、稳重的视觉感受。 |

## 配色速查

**沉稳**

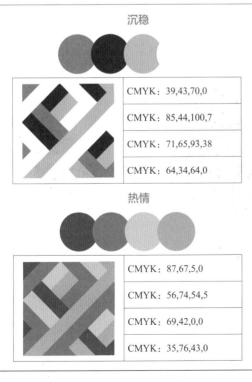

| | CMYK：39,43,70,0 |
|---|---|
| | CMYK：85,44,100,7 |
| | CMYK：71,65,93,38 |
| | CMYK：64,34,64,0 |

**生机**

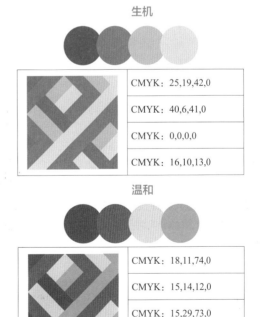

| | CMYK：25,19,42,0 |
|---|---|
| | CMYK：40,6,41,0 |
| | CMYK：0,0,0,0 |
| | CMYK：16,10,13,0 |

**热情**

| | CMYK：87,67,5,0 |
|---|---|
| | CMYK：56,74,54,5 |
| | CMYK：69,42,0,0 |
| | CMYK：35,76,43,0 |

**温和**

| | CMYK：18,11,74,0 |
|---|---|
| | CMYK：15,14,12,0 |
| | CMYK：15,29,73,0 |
| | CMYK：13,42,17,0 |

家具展厅的中式古典家具与装饰小品的陈列搭配展现古色古香的中式风格，大量留白的运用使空间更加简洁，大气；木制小品与木雕等元素的运用，赋予空间古典韵味，渲染出悠然、禅意、雅致的空间氛围。

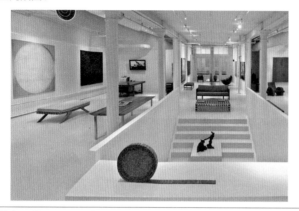

**色彩点评：**

- 展厅空间以浅色调的米白色为主色，结合灯光的照射，打造出温馨、柔和、简洁的展厅空间。
- 米白色墙体和棕色木制家具的搭配，使空间充满古典韵味，营造出沉静、淡然的空间氛围。

CMYK：18,20,28,0　CMYK：14,58,71,2

CMYK：61,19,14,0

**推荐色彩搭配：**

| C: 40 | C: 32 | C: 65 | C: 63 | C: 99 | C: 48 | C: 9 | C: 56 | C: 56 | C: 18 | C: 39 | C: 62 |
|---|---|---|---|---|---|---|---|---|---|---|---|
| M: 90 | M: 25 | M: 66 | M: 93 | M: 87 | M: 36 | M: 7 | M: 57 | M: 71 | M: 30 | M: 35 | M: 55 |
| Y: 58 | Y: 24 | Y: 57 | Y: 75 | Y: 0 | Y: 0 | Y: 7 | Y: 45 | Y: 100 | Y: 40 | Y: 36 | Y: 54 |
| K: 1 | K: 0 | K: 10 | K: 50 | K: 0 | K: 0 | K: 0 | K: 0 | K: 25 | K: 0 | K: 0 | K: 2 |

家具展厅以简约时尚商务为主题，沙发围绕弧形楼梯摆放，空间布局饱满而不杂乱，打造出时尚、现代的家居环境。空间内的照明灯分散点缀在天花板上，如同闪烁的星海一般，提升了整体环境的亮度，使空间的氛围更加轻快、清爽、令人舒适。

**色彩点评：**

- 空间以黑色为主色，打造出简约的商务风格家居环境。
- 内敛、柔和的浅灰色和白色相搭配，结合灯光的照射，使空间氛围更加温馨、时尚。
- 绿色沙发的摆放，丰富了空间的色彩，打破了单一色彩的单调感，极具和谐美感。

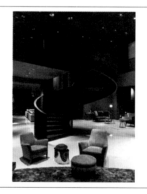

CMYK：85,82,73,60

CMYK：5,4,4,0

CMYK：52,50,48,0

**推荐色彩搭配：**

| C: 49 | C: 3 | C: 28 | C: 0 | C: 100 | C: 25 | C: 28 | C: 47 | C: 31 | C: 6 | C: 34 | C: 39 |
|---|---|---|---|---|---|---|---|---|---|---|---|
| M: 75 | M: 30 | M: 25 | M: 0 | M: 90 | M: 15 | M: 21 | M: 43 | M: 36 | M: 9 | M: 31 | M: 69 |
| Y: 100 | Y: 67 | Y: 42 | Y: 0 | Y: 28 | Y: 6 | Y: 19 | Y: 44 | Y: 43 | Y: 12 | Y: 33 | Y: 100 |
| K: 15 | K: 0 | K: 0 | K: 0 | K: 0 | K: 0 | K: 0 | K: 0 | K: 0 | K: 0 | K: 0 | K: 2 |

# 3.8 医疗类展示陈列设计

**色彩调性**：正规、清新、低调、安全、健康、纯净、稳重、沉稳。

**常用主题色**：

CMYK：32,6,7,0　CMYK：62,6,66,0　CMYK：37,1,17,0　CMYK：0,3,8,0　CMYK：96,74,40,3　CMYK：80,68,37,1

**常用色彩搭配**：

|  |  |  |  |
|---|---|---|---|
| CMYK：32,6,7,0 | CMYK：80,68,37,1 | CMYK：71,33,20,0 | CMYK：14,23,36,0 |
| CMYK：0,0,0,0 | CMYK：56,13,47,0 | CMYK：6,8,72,0 | CMYK：100,100,59,22 |
| 水晶蓝色搭配白色，冷色调的颜色与纯净的白色相搭配，整体呈现纯净、整洁的视觉效果。 | 水墨蓝色搭配青瓷绿色，冷色调的配色方案给人一种稳重、健康、理性的视觉效果。 | 青蓝色搭配香蕉黄色，对比色的配色方案鲜艳、刺眼，使空间更加明亮、有朝气。 | 万寿菊黄色搭配灰色，以灰色作为底色配以鲜亮的万寿菊黄色，使整体效果更加抢眼。 |

**配色速查**

正规

|  | CMYK：53,13,16,0 |
|---|---|
| | CMYK：85,81,21,0 |
| | CMYK：13,0,63,0 |
| | CMYK：36,0,44,0 |

稳重

|  | CMYK：30,23,22,0 |
|---|---|
| | CMYK：93,88,89,80 |
| | CMYK：8,8,7,0 |
| | CMYK：0,0,0,0 |

清新

|  | CMYK：76,27,42,0 |
|---|---|
| | CMYK：96,97,36,3 |
| | CMYK：44,6,21,0 |
| | CMYK：14,27,74,0 |

低调

|  | CMYK：15,2,49,0 |
|---|---|
| | CMYK：72,64,61,16 |
| | CMYK：11,8,12,0 |
| | CMYK：26,18,0,0 |

落地展示柜呈简单的方形，突出药房严谨、理性、自然的主题；将药品整齐有序地排列在展示柜之上，在明亮灯光的照射下，有益于消费者了解药品信息，更易获得消费者的信任。

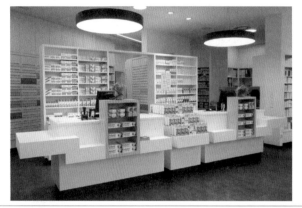

色彩点评：

- 空间整体以白色为主色，并以灰色进行搭配，与药房的主题相呼应，营造出理性、严谨、纯净的空间氛围。

- 绿色作为点缀，使空间更具健康、清爽的气息，缓解了紧张感，令人心绪平静。

CMYK：8,6,7,0　　CMYK：53,20,71,0

CMYK：89,84,74,63

推荐色彩搭配：

| C: 82 | C: 56 | C: 5 | C: 93 | C: 0 | C: 62 | C: 57 | C: 19 | C: 93 | C: 53 | C: 19 | C: 21 |
|---|---|---|---|---|---|---|---|---|---|---|---|
| M: 71 | M: 47 | M: 3 | M: 88 | M: 0 | M: 62 | M: 0 | M: 0 | M: 74 | M: 0 | M: 4 | M: 11 |
| Y: 12 | Y: 44 | Y: 26 | Y: 89 | Y: 0 | Y: 65 | Y: 13 | Y: 26 | Y: 29 | Y: 71 | Y: 21 | Y: 47 |
| K: 0 | K: 0 | K: 0 | K: 80 | K: 0 | K: 10 | K: 0 | K: 0 | K: 0 | K: 0 | K: 0 | K: 0 |

药房空间根据药品的种类分割为不同的区域，并放置有不同颜色的展示柜，将不同的药品分开陈列，便于消费者挑选；展示柜之间摆放的展示牌扩大了产品的展示效果；整体空间的陈列井然有序，呈现理性、简约的视觉效果。

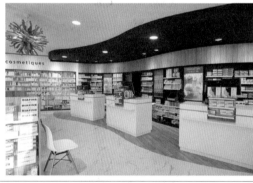

色彩点评：

- 空间以白色为主色，配以自然的棕色，营造出自然、温和、健康的空间氛围。

- 黑色展示柜与白色展示柜之间对比鲜明，使空间结构更加简洁、明了，便于消费者挑选商品。

CMYK：42,46,55,0　　CMYK：5,5,5,0

CMYK：81,78,73,54

推荐色彩搭配：

| C: 65 | C: 86 | C: 47 | C: 16 | C: 65 | C: 27 | C: 82 | C: 16 | C: 88 | C: 35 | C: 12 | C: 48 |
|---|---|---|---|---|---|---|---|---|---|---|---|
| M: 44 | M: 74 | M: 35 | M: 9 | M: 55 | M: 0 | M: 53 | M: 3 | M: 70 | M: 25 | M: 8 | M: 39 |
| Y: 0 | Y: 21 | Y: 20 | Y: 0 | Y: 47 | Y: 36 | Y: 100 | Y: 20 | Y: 4 | Y: 19 | Y: 40 | Y: 91 |
| K: 0 | K: 0 | K: 0 | K: 0 | K: 1 | K: 0 | K: 21 | K: 0 | K: 0 | K: 0 | K: 0 | K: 0 |

# 3.9 餐厅类展示陈列设计

色彩调性：浪漫、沉稳、华丽、清新、积极、热情、甜蜜、炫酷、健康。

常用主题色：

CMYK：8,80,90,0　CMYK：7,68,97,0　CMYK：8,60,24,0　CMYK：32,41,4,0　CMYK：67,59,56,6　CMYK：89,51,77,13

常用色彩搭配：

| <br>　CMYK：8,80,90,0<br>CMYK：14,23,36,0 | 　CMYK：46,11,3,0<br>CMYK：61,36,30,0 | 　CMYK：37,53,71,0<br>CMYK：14,23,36,0 | 　CMYK：20,49,10,0<br>CMYK：11,8,8,0 |
| --- | --- | --- | --- |
| 橙色搭配米色，整体给人一种热情、积极的视觉感受。 | 天青色搭配青灰色，整体呈现安定、稳重的视觉效果。 | 驼色搭配米色，同类的配色方案打造出温馨、舒适的空间氛围。 | 蔷薇紫色搭配浅灰色，在空间中呈现一种浪漫、甜美的视觉效果。 |

## 配色速查

### 浪漫

|  | CMYK：39,89,28,0 |
| --- | --- |
| | CMYK：87,78,0,0 |
| | CMYK：24,55,13,0 |
| | CMYK：79,73,18,0 |

### 沉稳

|  | CMYK：24,31,16,0 |
| --- | --- |
| | CMYK：18,13,13,0 |
| | CMYK：1,21,0,0 |
| | CMYK：14,12,0,0 |

### 华丽

|  | CMYK：60,76,100,39 |
| --- | --- |
| | CMYK：83,41,100,3 |
| | CMYK：16,58,85,0 |
| | CMYK：59,14,62,0 |

### 清新

|  | CMYK：9,38,56,0 |
| --- | --- |
| | CMYK：23,7,21,0 |
| | CMYK：14,10,18,0 |
| | CMYK：28,6,0,0 |

酒吧的吧台展示柜带有繁复、绚丽的花纹，渲染华丽的异国风情，打造出奢华、高端的娱乐空间；吧台后方的展示柜中整齐陈列着不同的酒类，呈现简洁、大气的视觉效果，鹿头与吊灯的装饰小品赋予空间灵动感，使空间别具新意。

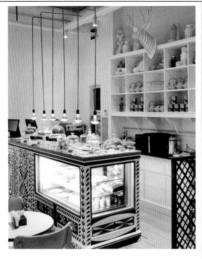

**色彩点评：**

- 吧台空间以白色为主色，通过灯光的照射，使空间更加明亮，打造出大气、明亮、雅致的酒吧空间。
- 展示柜的深蓝色华丽花纹为空间注入了异域气息，使空间更具魅力。

CMYK：92,90,54,27　CMYK：8,8,17,0

CMYK：87,84,86,74　CMYK：40,57,68,0

**推荐色彩搭配：**

| C: 3 | C: 92 | C: 42 | C: 60 | C: 35 | C: 98 | C: 0 | C: 45 | C: 47 | C: 10 | C: 86 | C: 83 |
|---|---|---|---|---|---|---|---|---|---|---|---|
| M: 6 | M: 75 | M: 35 | M: 71 | M: 41 | M: 80 | M: 0 | M: 35 | M: 58 | M: 9 | M: 84 | M: 80 |
| Y: 27 | Y: 0 | Y: 18 | Y: 80 | Y: 45 | Y: 59 | Y: 0 | Y: 33 | Y: 86 | Y: 18 | Y: 52 | Y: 86 |
| K: 0 | K: 0 | K: 0 | K: 26 | K: 0 | K: 32 | K: 0 | K: 0 | K: 3 | K: 0 | K: 20 | K: 69 |

大理石吧台与后方的菱格壁纸，展现出优雅、大气、温馨的主题。木制展示架与绿植等自然元素的点缀，使空间充满清爽、自然的气息，打造出轻快、舒适、惬意的休闲空间。

**色彩点评：**

- 青色大理石吧台与青翠的植物相互呼应，营造出清凉、清新、自然的空间氛围。
- 米色调菱格墙纸结合暖黄色灯光，使空间更加温馨、优雅。

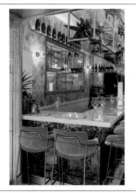

CMYK：25,8,25,0

CMYK：24,51,32,0

CMYK：88,50,67,8

CMYK：19,31,40,0

**推荐色彩搭配：**

| C: 71 | C: 13 | C: 11 | C: 43 | C: 37 | C: 72 | C: 7 | C: 14 | C: 12 | C: 18 | C: 90 | C: 23 |
|---|---|---|---|---|---|---|---|---|---|---|---|
| M: 46 | M: 0 | M: 61 | M: 56 | M: 0 | M: 75 | M: 20 | M: 48 | M: 54 | M: 8 | M: 65 | M: 32 |
| Y: 80 | Y: 26 | Y: 86 | Y: 69 | Y: 71 | Y: 76 | Y: 25 | Y: 54 | Y: 31 | Y: 11 | Y: 74 | Y: 41 |
| K: 5 | K: 0 | K: 0 | K: 0 | K: 0 | K: 47 | K: 0 | K: 0 | K: 0 | K: 0 | K: 37 | K: 0 |

# 3.10 车类展示陈列设计

色彩调性：科技、精致、商务、绅士、沉稳、低调、奢华、高端。

常用主题色：

| CMYK：80,36,37,1 | CMYK：67,59,56,6 | CMYK：16,91,80,0 | CMYK：0,3,8,0 | CMYK：88,100,31,0 | CMYK：90,61,100,44 |

常用色彩搭配：

|  | |  |  |
|---|---|---|---|
| CMYK：80,68,37,1 | CMYK：89,51,77,13 | CMYK：5,19,88,0 | CMYK：68,71,14,0 |
| CMYK：67,59,56,6 | CMYK：14,11,10,0 | CMYK：49,79,100,18 | CMYK：40,33,28,0 |
| 水墨蓝色搭配深灰色，整体呈现一种稳重、低沉的视觉效果。 | 铬绿色搭配浅灰色，整体给人一种低调、成熟的视觉感受。 | 金色搭配重褐色，邻近色的搭配方案营造出高贵、华丽、明亮的空间氛围。 | 江户紫色搭配深灰色，暗色系的配色方案整体呈现一种神秘、优雅、高级的视觉效果。 |

配色速查

### 科技

| | CMYK：93,88,89,80 |
|---|---|
| | CMYK：16,16,79,0 |
| | CMYK：38,41,0,0 |
| | CMYK：44,62,1,0 |

### 精致

| | CMYK：64,69,0,0 |
|---|---|
| | CMYK：44,24,0,0 |
| | CMYK：12,21,0,0 |
| | CMYK：29,13,0,0 |

### 商务

| | CMYK：87,73,33,1 |
|---|---|
| | CMYK：100,100,54,6 |
| | CMYK：48,39,37,0 |
| | CMYK：46,55,76,1 |

### 绅士

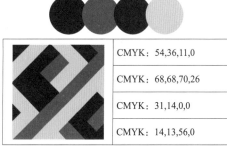

| | CMYK：54,36,11,0 |
|---|---|
| | CMYK：68,68,70,26 |
| | CMYK：31,14,0,0 |
| | CMYK：14,13,56,0 |

自行车专卖店的商品摆放整齐、利落，呈现简单、自然的风格；店内的展示台多以木质材料制成，使空间更具自然、朴素的气息，为消费者提供了一个舒适、安静、大气的购物空间。

**色彩点评：**

● 空间以原木色为主色，色彩朴素、自然，营造出舒适、安静、自然的空间氛围。

CMYK：24,36,52,0

CMYK：21,13,11,0

CMYK：53,80,99,27

**推荐色彩搭配：**

| C: 10 | C: 20 | C: 77 | C: 11 | C: 49 | C: 37 | C: 51 | C: 2 | C: 56 | C: 82 | C: 49 | C: 19 |
|---|---|---|---|---|---|---|---|---|---|---|---|
| M: 8 | M: 15 | M: 76 | M: 39 | M: 41 | M: 54 | M: 85 | M: 1 | M: 15 | M: 71 | M: 28 | M: 11 |
| Y: 23 | Y: 50 | Y: 79 | Y: 67 | Y: 31 | Y: 73 | Y: 100 | Y: 1 | Y: 49 | Y: 50 | Y: 0 | Y: 5 |
| K: 0 | K: 0 | K: 56 | K: 0 | K: 0 | K: 0 | K: 25 | K: 0 | K: 0 | K: 11 | K: 0 | K: 0 |

由于角度的变化，空间内的照明在汽车展厅的墙壁上形成熠熠生辉的光影，呈现闪耀、时尚、炫酷的视觉效果。由于灯光的照射，提高了空间的亮度，使得车身的金属光泽极为耀眼，使展品更具吸引力。

**色彩点评：**

● 展厅空间以棕色、黑色、白色三种颜色为主，结合灯光的照射，打造出现代、时尚、大气的展示空间。

● 深蓝色汽车与银灰色汽车车身闪耀着炫目的金属光泽，呈现炫酷、个性、奢华、卓越的视觉效果。

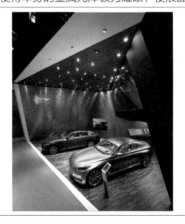

CMYK：91,88,85,77

CMYK：56,82,91,36

CMYK：45,35,24,0

CMYK：87,60,7,0

**推荐色彩搭配：**

| C: 97 | C: 84 | C: 17 | C: 93 | C: 34 | C: 7 | C: 100 | C: 58 | C: 38 | C: 52 | C: 17 | C: 91 |
|---|---|---|---|---|---|---|---|---|---|---|---|
| M: 95 | M: 58 | M: 19 | M: 88 | M: 29 | M: 5 | M: 94 | M: 18 | M: 56 | M: 100 | M: 17 | M: 88 |
| Y: 11 | Y: 19 | Y: 9 | Y: 76 | Y: 5 | Y: 4 | Y: 53 | Y: 0 | Y: 69 | Y: 100 | Y: 7 | Y: 83 |
| K: 0 | K: 0 | K: 0 | K: 68 | K: 0 | K: 0 | K: 24 | K: 0 | K: 0 | K: 36 | K: 0 | K: 76 |

# 第 4 章

## 展示陈列设计的风格

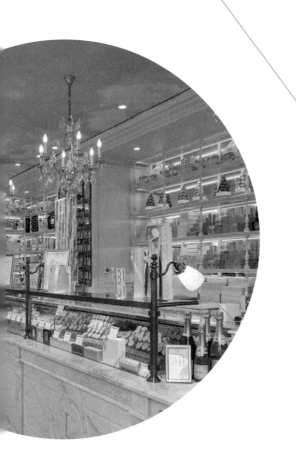

　　展示陈列设计的风格是由多种灯光、色彩、装饰品和展品自身等元素共同决定的，但无论哪种风格，都是为了凸显展品的一些特质。所以在设计时要根据展品不同的本质和属性，设定好与其相对应的展示陈列的风格，例如：华丽、复古、甜美、异国风情、科技、个性、自然、商务、素雅、轻奢、前卫、简约等。

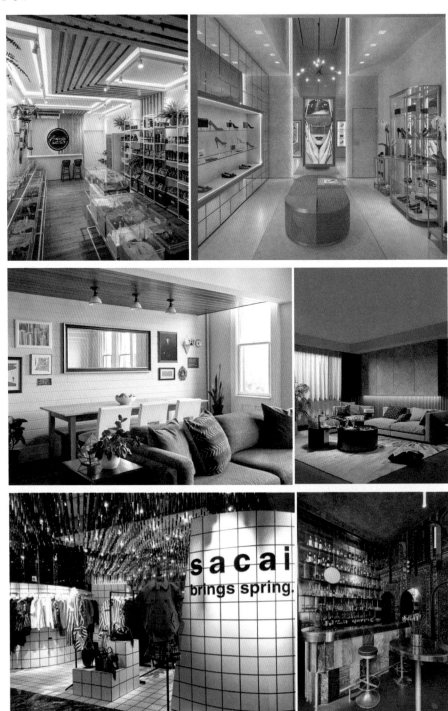

# 4.1 华丽

**色彩调性：** 奢华、高级、浓厚、辉煌、冷艳、高尚、典雅。

**常用主题色：**

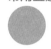 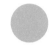 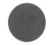    

CMYK：1,38,88,0　CMYK：63,0,9,0　CMYK：74,39,90,0　CMYK：37,46,90,0　CMYK：89,74,0,0　CMYK：59,82,0,0　CMYK：93,88,89,80

**常用色彩搭配：**

|  |  |  |  |
|---|---|---|---|
| CMYK：1,38,88,0 | CMYK：51,81,89,22 | CMYK：58,100,42,2 | CMYK：35,11,6,0 |
| CMYK：49,58,100,5 | CMYK：68,31,43,0 | CMYK：14,0,6,0 | CMYK：90,81,52,20 |
| 橙黄色搭配深驼色，整体给人一种繁华、高贵的视觉感受。 | 深棕色搭配孔雀绿，整体呈现一种低调、奢华的视觉效果。 | 三色堇紫色搭配白青色，整体给人一种高雅、唯美的视觉感受。 | 橙红色搭配水青色，互补色的搭配带来强烈、鲜明的视觉效果。 |

**配色速查**

奢华

|  | CMYK：12,44,90,0 |
|---|---|
| | CMYK：58,80,94,40 |
| | CMYK：38,50,90,0 |
| | CMYK：68,31,42,0 |

高级

|  | CMYK：39,36,46,0 |
|---|---|
| | CMYK：42,52,52,0 |
| | CMYK：67,75,100,51 |
| | CMYK：84,72,77,51 |

浓厚

|  | CMYK：17,22,53,0 |
|---|---|
| | CMYK：7,9,87,0 |
| | CMYK：58,74,100,33 |
| | CMYK：0,55,91,0 |

辉煌

|  | CMYK：93,88,89,80 |
|---|---|
| | CMYK：3,32,90,0 |
| | CMYK：0,0,0,0 |
| | CMYK：44,39,100,0 |

甜品店空间的展示陈列以暖金色为主调，充满奢华格调的装饰与大理石展柜，使空间呈现高贵、富丽的华丽风格；造型精致的吊灯渲染出流光溢彩的视觉效果，扩大了产品的感染力，为人们带来一个富丽堂皇的梦幻空间，使产品更具档次。

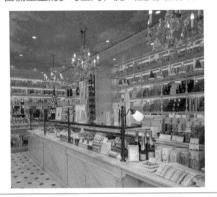

色彩点评：

- 空间在金色灯光的照射下，呈现金碧辉煌的视觉效果。
- 展示柜采用灰白色的大理石进行设计，自然的纹理赋予空间优雅格调，打造出大气、优雅、华美的店铺空间。

CMYK：24,19,17,0　　CMYK：14,34,91,0

CMYK：0,20,10,0　　CMYK：24,29,35,0

推荐色彩搭配：

| C: 16 | C: 5 | C: 16 | C: 6 | C: 53 | C: 12 | C: 16 | C: 21 | C: 16 | C: 61 | C: 7 | C: 37 |
| M: 73 | M: 18 | M: 98 | M: 23 | M: 53 | M: 26 | M: 29 | M: 16 | M: 24 | M: 72 | M: 4 | M: 66 |
| Y: 98 | Y: 85 | Y: 98 | Y: 35 | Y: 29 | Y: 24 | Y: 63 | Y: 16 | Y: 48 | Y: 92 | Y: 16 | Y: 72 |
| K: 0 | K: 0 | K: 0 | K: 0 | K: 0 | K: 0 | K: 0 | K: 0 | K: 34 | K: 0 | K: 0 | K: 0 |

珠宝店的展示陈列体现出复古、华丽的格调，暗金色吊顶与独立展示盒的摆放，使得空间充满古典与奢华的韵味，更好地衬托产品的高贵品质。镜面吊顶的设计放大了空间，营造出令人心情舒适的空间氛围。

色彩点评：

- 暗金色吊顶与红棕色调的地板的搭配，打造出华美、复古、金碧辉煌的商业空间。
- 展示盒与空间的整体色调相统一，呈现和谐、统一的视觉效果。

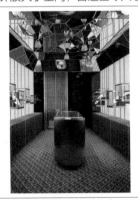

CMYK：32,50,82,0

CMYK：56,91,97,45

CMYK：33,43,68,0

推荐色彩搭配：

| C: 97 | C: 41 | C: 52 | C: 82 | C: 49 | C: 35 | C: 29 | C: 19 | C: 85 | C: 92 | C: 2 | C: 55 |
| M: 87 | M: 100 | M: 62 | M: 85 | M: 87 | M: 46 | M: 28 | M: 16 | M: 65 | M: 87 | M: 0 | M: 80 |
| Y: 48 | Y: 100 | Y: 68 | Y: 84 | Y: 56 | Y: 32 | Y: 65 | Y: 16 | Y: 53 | Y: 56 | Y: 19 | Y: 94 |
| K: 15 | K: 7 | K: 5 | K: 72 | K: 4 | K: 0 | K: 0 | K: 0 | K: 11 | K: 31 | K: 0 | K: 31 |

## 4.2 复古

**色彩调性：**怀旧、平和、经典、浓郁、稳重、珍贵、醇厚、温馨。

**常用主题色：**

CMYK：58,31,28,0　　CMYK：10,18,0,0　　CMYK：58,54,61,2　　CMYK：23,43,72,0　　CMYK：89,54,100,24　　CMYK：52,67,71,8　　CMYK：31,28,31,0

**常用色彩搭配**

|  |  |  |  |
|---|---|---|---|
| CMYK：30,65,39,0 | CMYK：35,36,67,0 | CMYK：8,15,6,0 | CMYK：89,51,77,13 |
| CMYK：14,23,36,0 | CMYK：22,19,20,0 | CMYK：16,13,43,0 | CMYK：39,21,57,0 |
| 灰玫红色搭配米色，整体给人一种平和、低调的视觉感受。 | 浅卡其黄色搭配灰色，整体呈现一种灰暗、平淡的视觉效果。 | 灰橘色搭配淡紫丁香色，整体给人一种和雅、幽静的视觉感受。 | 铬绿色搭配枯叶绿色，整体呈现复古、怀旧的视觉效果。 |

**配色速查**

怀旧

|  | CMYK：14,23,36,0 |
|---|---|
| | CMYK：38,64,63,0 |
| | CMYK：62,68,100,32 |
| | CMYK：17,37,33,0 |

平和

|  | CMYK：46,48,64,0 |
|---|---|
| | CMYK：18,24,39,0 |
| | CMYK：45,36,64,0 |
| | CMYK：41,58,24,0 |

经典

|  | CMYK：40,38,57,0 |
|---|---|
| | CMYK：60,59,70,10 |
| | CMYK：20,22,31,0 |
| | CMYK：35,36,67,0 |

浓郁

|  | CMYK：69,53,72,8 |
|---|---|
| | CMYK：58,34,43,0 |
| | CMYK：41,51,47,0 |
| | CMYK：56,77,94,31 |

画廊的展示墙悬挂着整齐排列的黑色装饰小品，充满秩序感与协调美感；点亮的油灯赋予空间神秘感，增加了复古与艺术气息，渲染出幽暗、深邃的意境，使观者更能感受到艺术品之上所沉淀的内涵。

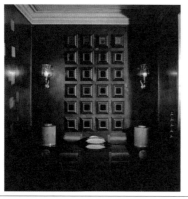

**色彩点评：**

- 空间整体呈暗色调，渲染神秘的气氛。以暗色的深远代表艺术的悠长历史，让观者更能体验到文化内涵。

- 墨绿色墙体搭配浅棕色天花板，呈现深邃、神秘、复古的视觉效果。

CMYK：86,66,100,53　　CMYK：45,31,52,0

CMYK：86,82,85,72

**推荐色彩搭配：**

| C: 54 | C: 89 | C: 38 | C: 0 | C: 56 | C: 24 | C: 75 | C: 63 | C: 88 | C: 48 | C: 63 | C: 93 |
|---|---|---|---|---|---|---|---|---|---|---|---|
| M: 71 | M: 58 | M: 25 | M: 3 | M: 24 | M: 37 | M: 36 | M: 76 | M: 49 | M: 100 | M: 85 | M: 88 |
| Y: 100 | Y: 69 | Y: 27 | Y: 5 | Y: 23 | Y: 49 | Y: 28 | Y: 100 | Y: 100 | Y: 100 | Y: 83 | Y: 89 |
| K: 22 | K: 20 | K: 0 | K: 0 | K: 0 | K: 0 | K: 0 | K: 46 | K: 15 | K: 23 | K: 52 | K: 80 |

商店整体以复古朴实为主题，实木墙体与天花板等元素的应用，体现出自然与原始之美，打造出惬意、古朴、亲切的空间；缠绕在展示架之上的青翠绿植，赋予空间自然与生命气息，使空间整体的氛围更加和煦、温和。

**色彩点评：**

- 大面积的棕色加以植物的点缀，呈现自然、古朴、朴实的视觉效果，营造出舒适、惬意、悠闲的空间氛围。

- 黑色的展示架极具现代气息，使空间的陈列更加简约、大气。

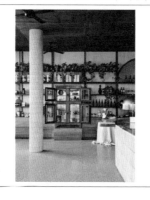

CMYK：29,24,18,0　　CMYK：33,46,49,0

CMYK：58,82,99,43　　CMYK：74,47,90,7

CMYK：90,86,87,77

**推荐色彩搭配：**

| C: 57 | C: 20 | C: 100 | C: 0 | C: 0 | C: 55 | C: 53 | C: 0 | C: 55 | C: 9 | C: 60 | C: 76 |
|---|---|---|---|---|---|---|---|---|---|---|---|
| M: 60 | M: 16 | M: 98 | M: 3 | M: 15 | M: 100 | M: 47 | M: 2 | M: 41 | M: 13 | M: 77 | M: 67 |
| Y: 100 | Y: 16 | Y: 50 | Y: 6 | Y: 6 | Y: 100 | Y: 43 | Y: 1 | Y: 62 | Y: 8 | Y: 99 | Y: 48 |
| K: 14 | K: 0 | K: 15 | K: 0 | K: 0 | K: 46 | K: 0 | K: 0 | K: 0 | K: 0 | K: 42 | K: 6 |

## 4.3 甜美

色彩调性：香甜、温柔、可爱、甜美、温暖、喜悦、甜蜜、浪漫、温馨、热情。

常用主题色：

CMYK：6,25,0,0　CMYK：22,56,0,0　CMYK：4,85,66,0　CMYK：7,78,0,0　CMYK：29,62,0,0　CMYK：38,65,54,0　CMYK：21,29,28,0

常用色彩搭配：

|  |  |  |  |
|---|---|---|---|
| CMYK：42,69,60,1<br>CMYK：21,27,24,0 | CMYK：34,36,25,0<br>CMYK：11,55,43,0 | CMYK：4,35,0,0<br>CMYK：31,80,9,0 | CMYK：9,25,0,0<br>CMYK：88,85,55,27 |
| 铁锈红色搭配卡其色，整体效果给人一种温暖、温馨的视觉感受。 | 深灰色搭配深鲑红色，整体效果呈现一种醇厚、浓郁的视觉效果。 | 粉色搭配锦葵紫色，整体给人一种浪漫、甜美的视觉感受。 | 淡紫色搭配铁青色，在空间甜美、温柔的效果中增加了一丝稳重。 |

配色速查

香甜

|  | CMYK：22,43,12,0 |
|---|---|
| | CMYK：11,77,55,0 |
| | CMYK：10,32,0,0 |
| | CMYK：5,28,0,0 |

可爱

|  | CMYK：13,49,36,0 |
|---|---|
| | CMYK：4,25,23,0 |
| | CMYK：0,0,0,0 |
| | CMYK：0,0,0,0 |

温馨

|  | CMYK：2,38,20,0 |
|---|---|
| | CMYK：1,67,42,0 |
| | CMYK：22,57,38,0 |
| | CMYK：2,24,12,0 |

热情

|  | CMYK：25,28,6,0 |
|---|---|
| | CMYK：45,100,100,15 |
| | CMYK：12,40,0,0 |
| | CMYK：59,88,81,45 |

甜品店整体以温馨、柔和为主题，将甜品摆放在玻璃展示柜中，通过明亮灯光的照射，扩大产品的感染力，给人带来美味、甜蜜的视觉感受。展示柜上的花纹点缀，赋予空间甜蜜、浪漫的气息。

**色彩点评：**

- 大面积的白色充满清爽、洁净的气息，结合展示柜的装饰花纹，打造出干净、浪漫、温馨的就餐空间。
- 棕色的墙体与地面赋予空间自然、亲切的格调，使空间的氛围更加温馨。

CMYK：71,74,71,38    CMYK：3,2,2,0

CMYK：7,40,0,0    CMYK：37,47,52,0

**推荐色彩搭配：**

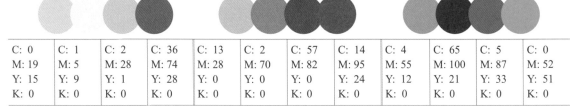

| C: 0 | C: 1 | C: 2 | C: 36 | C: 13 | C: 2 | C: 57 | C: 14 | C: 4 | C: 65 | C: 5 | C: 0 |
|------|------|------|-------|-------|------|-------|-------|------|-------|------|------|
| M: 19 | M: 5 | M: 28 | M: 74 | M: 28 | M: 70 | M: 82 | M: 95 | M: 55 | M: 100 | M: 87 | M: 52 |
| Y: 15 | Y: 9 | Y: 1 | Y: 28 | Y: 0 | Y: 0 | Y: 0 | Y: 24 | Y: 12 | Y: 21 | Y: 33 | Y: 51 |
| K: 0 | K: 0 | K: 0 | K: 0 | K: 0 | K: 0 | K: 0 | K: 0 | K: 0 | K: 0 | K: 0 | K: 0 |

圆形烤漆展示台与发光文字的设计，充满优雅、明快、浪漫的气息，打造出一个和谐、温柔、亲切的商业空间；香水产品在不同的阶梯摆放，充分展示产品的特色、包装，让消费者一目了然。

**色彩点评：**

- 空间以香槟色和白色为主色，呈现温柔、优雅的调性，与香水的主题相呼应，充满和谐的美感。
- 产品陈列在白色展示台之上，更显天然、纯净，更易获得消费者的信赖。

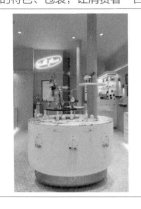

CMYK：24,39,33,0

CMYK：3,2,2,0

CMYK：16,14,15,0

CMYK：86,53,100,23

**推荐色彩搭配：**

| C: 0 | C: 0 | C: 1 | C: 0 | C: 0 | C: 0 | C: 0 | C: 50 | C: 0 | C: 0 | C: 31 | C: 47 |
|------|------|------|------|------|------|------|-------|------|------|-------|------|
| M: 19 | M: 31 | M: 15 | M: 26 | M: 26 | M: 45 | M: 10 | M: 99 | M: 43 | M: 20 | M: 0 | M: 50 |
| Y: 5 | Y: 9 | Y: 37 | Y: 32 | Y: 32 | Y: 5 | Y: 12 | Y: 82 | Y: 35 | Y: 23 | Y: 22 | Y: 52 |
| K: 0 | K: 0 | K: 0 | K: 2 | K: 0 | K: 0 | K: 0 | K: 24 | K: 0 | K: 0 | K: 0 | K: 0 |

# 4.4 异国风情

**色彩调性：** 内涵、新颖、温厚、民族、浓郁、浪漫。

**常用主题色：**

CMYK：58,99,67,31　CMYK：7,80,58,0　CMYK：97,87,0,0　CMYK：32,0,27,0　CMYK：100,92,64,48　CMYK：67,94,35,1　CMYK：27,63,0,0

**常用色彩搭配：**

|  |  |  |  |
|---|---|---|---|
| CMYK：46,76,95,10 | CMYK：100,88,54,23 | CMYK：25,96,68,0 | CMYK：9,25,0,0 |
| CMYK：93,76,48,11 | CMYK：58,100,42,2 | CMYK：77,75,55,19 | CMYK：88,85,55,27 |
| 重褐色搭配午夜蓝色，使空间产生浓郁、深邃的视觉效果。 | 三色堇紫色搭配普鲁士蓝色，在稳重的基础上增加了一丝温暖。 | 胭脂红色搭配紫灰色，在欢快、雀跃的视觉效果中增添一丝稳重与平和。 | 淡紫色搭配铁青色，为空间在甜美、温顺的效果中增加一丝稳重。 |

**配色速查**

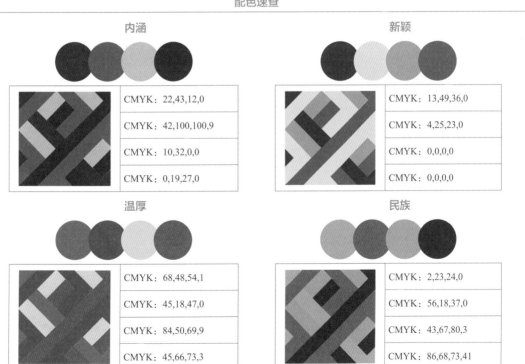

彩绘墙面色彩极为艳丽浓郁，充满热情与张扬的美感，打造出自由、浪漫、神秘的居家环境，极具异域风情。实木地板的设计则在自由与奔放的氛围中加入了自然的气息，使空间氛围更加舒适、惬意。

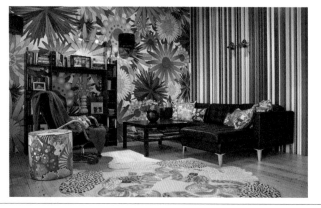

色彩点评：
- 整体空间的色彩搭配较为大胆，色彩饱满、浓烈，呈现出自由、热情、浓烈的异国风情。
- 大胆的配色与饱满的色彩打造出充满艺术感与想象力的居家空间。

CMYK：29,43,69,0　　CMYK：13,22,73,0

CMYK：76,29,90,0　　CMYK：33,99,100,1

CMYK：82,77,78,60　CMYK：30,75,8,0

推荐色彩搭配：

| C: 59 | C: 64 | C: 18 | C: 93 | C: 87 | C: 13 | C: 30 | C: 77 | C: 10 | C: 37 | C: 66 | C: 63 |
|---|---|---|---|---|---|---|---|---|---|---|---|
| M: 97 | M: 69 | M: 5 | M: 80 | M: 81 | M: 72 | M: 8 | M: 70 | M: 22 | M: 78 | M: 75 | M: 31 |
| Y: 67 | Y: 39 | Y: 51 | Y: 0 | Y: 7 | Y: 77 | Y: 83 | Y: 46 | Y: 19 | Y: 85 | Y: 77 | Y: 2 |
| K: 32 | K: 1 | K: 0 | K: 0 | K: 0 | K: 0 | K: 0 | K: 5 | K: 0 | K: 2 | K: 41 | K: 0 |

餐厅吧台以精致优雅为主题，营造和煦、温和的氛围，打造出明快、雅致、整洁的就餐空间；实木地板的木质纹理与吧台的精美花纹点缀空间，赋予餐厅典雅格调，为顾客带来视觉上的享受。

色彩点评：
- 大面积的白色与明亮的灯光照明打造出明快、惬意、纯净的就餐环境。
- 吧台的花纹采用黑色、棕色与灰色进行搭配，丰富了空间的视觉效果，使空间的色彩不再单调。
- 浅棕色的实木地板使空间更具自然、温和的气息，营造出亲切、温馨的空间氛围。

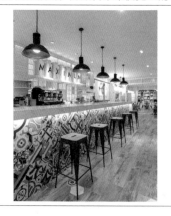

CMYK：83,77,70,49　CMYK：34,37,43,0

CMYK：2,1,2,0　　　CMYK：24,25,25,0

CMYK：58,58,61,4

推荐色彩搭配：

| C: 25 | C: 9 | C: 72 | C: 58 | C: 48 | C: 68 | C: 85 | C: 32 | C: 23 | C: 71 | C: 98 | C: 25 |
|---|---|---|---|---|---|---|---|---|---|---|---|
| M: 13 | M: 12 | M: 36 | M: 18 | M: 5 | M: 66 | M: 53 | M: 31 | M: 21 | M: 17 | M: 96 | M: 22 |
| Y: 15 | Y: 18 | Y: 1 | Y: 53 | Y: 25 | Y: 44 | Y: 6 | Y: 22 | Y: 67 | Y: 22 | Y: 51 | Y: 23 |
| K: 0 | K: 0 | K: 0 | K: 0 | K: 0 | K: 2 | K: 0 | K: 0 | K: 0 | K: 0 | K: 25 | K: 0 |

# 4.5 科技

**色彩调性：** 科技、冷峻、炫酷、神秘、理智、奢华、空洞、严峻。

**常用主题色：**

CMYK：89,78,0,0　　CMYK：64,56,53,2　　CMYK：70,79,0,0　　CMYK：91,78,36,1　　CMYK：93,88,89,80　　CMYK：9,7,7,0　　CMYK：0,0,0,0

**常用色彩搭配：**

|  |  |  |  |
|---|---|---|---|
| CMYK：89,78,0,0 | CMYK：89,78,0,0 | CMYK：6,5,5,0 | CMYK：70,79,0,0 |
| CMYK：14,11,10,0 | CMYK：93,88,89,80 | CMYK：0,0,0,0 | CMYK：93,88,89,80 |
| 蔚蓝色搭配浅灰色，整体给人一种理智、洁净的视觉感受。 | 蔚蓝色搭配黑色，整体呈现一种科技、炫酷的视觉效果。 | 浅灰色搭配白色，整体给人冷酷、淡漠的视觉感受。 | 深紫藤色搭配黑色，在神秘的色彩中增添一丝稳重。 |

**配色速查**

| 科技 | | 冷峻 | |
|---|---|---|---|
|  | |  | |
|  | CMYK：97,78,52,17 |  | CMYK：98,87,73,62 |
| | CMYK：87,69,0,0 | | CMYK：100,99,47,4 |
| | CMYK：80,48,33,0 | | CMYK：0,0,0,0 |
| | CMYK：93,88,89,80 | | CMYK：0,0,0,0 |

| 理智 | | 炫酷 | |
|---|---|---|---|
|  | |  | |
|  | CMYK：80,74,72,47 |  | CMYK：92,75,0,0 |
| | CMYK：93,88,89,80 | | CMYK：100,96,6,0 |
| | CMYK：15,11,11,0 | | CMYK：0,0,0,0 |
| | CMYK：80,87,0,0 | | CMYK：11,9,9,0 |

空间整体没有过多的装饰，展示台之间的分隔板呈螺旋式排列，带有强烈的空间感与导向性，形成层层递进的空间效果；空间布局清晰美观，色彩理性、简洁，反映出鲜明的科幻感与现代生活的快节奏。

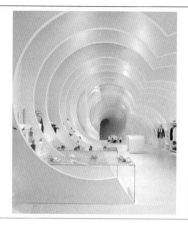

**色彩点评：**

● 空间整体呈白色，强调了明亮、简洁的外观效果，营造出充满现代气息与科幻感的空间。

CMYK：8,6,5,0　　CMYK：82,69,7,0

**推荐色彩搭配：**

| C: 23 | C: 23 | C: 23 | C: 23 | C: 23 | C: 23 | C: 23 | C: 23 | C: 23 | C: 23 | C: 23 | C: 23 |
|---|---|---|---|---|---|---|---|---|---|---|---|
| M: 17 | M: 17 | M: 17 | M: 17 | M: 17 | M: 17 | M: 17 | M: 17 | M: 17 | M: 17 | M: 17 | M: 17 |
| Y: 17 | Y: 17 | Y: 17 | Y: 17 | Y: 17 | Y: 17 | Y: 17 | Y: 17 | Y: 17 | Y: 17 | Y: 17 | Y: 17 |
| K: 0 | K: 0 | K: 0 | K: 0 | K: 0 | K: 0 | K: 0 | K: 0 | K: 0 | K: 0 | K: 0 | K: 0 |

天花板的立体灯具装饰在视觉上形成丰富、炫目的效果，利用几何线条与图案装饰空间，使空间具有较强的节奏感与观赏性，为整体空间的展示陈列效果引入新意。冷色灯光的冷静、清凉，使空间得以降温，打造出虚幻、自由的空间效果。

**色彩点评：**

● 冷感的蓝色灯光渲染出唯美、梦幻的空间效果，让人更加沉浸在绮丽、浪漫的环境中。

● 天花板的丰富色彩使空间更具感染力，充满令人沉醉的气息。

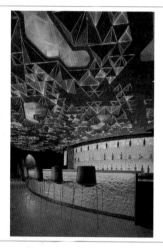

CMYK：76,42,0,0

CMYK：61,89,5,0

CMYK：11,19,86,0

CMYK：17,91,46,0

CMYK：40,18,2,0

CMYK：85,93,76,70

**推荐色彩搭配：**

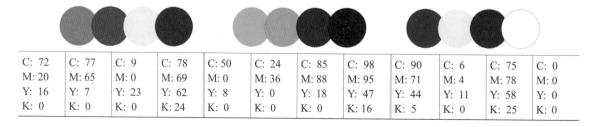

| C: 72 | C: 77 | C: 9 | C: 78 | C: 50 | C: 24 | C: 85 | C: 98 | C: 90 | C: 6 | C: 75 | C: 0 |
|---|---|---|---|---|---|---|---|---|---|---|---|
| M: 20 | M: 65 | M: 0 | M: 69 | M: 0 | M: 36 | M: 88 | M: 95 | M: 71 | M: 4 | M: 78 | M: 0 |
| Y: 16 | Y: 7 | Y: 23 | Y: 62 | Y: 8 | Y: 0 | Y: 18 | Y: 47 | Y: 44 | Y: 11 | Y: 58 | Y: 0 |
| K: 0 | K: 0 | K: 0 | K: 24 | K: 0 | K: 0 | K: 0 | K: 16 | K: 5 | K: 0 | K: 25 | K: 0 |

# 4.6 个性

**色彩调性：** 积极、阳光、热情、纯粹、健康、新鲜、活力、个性、浓郁。

**常用主题色：**

CMYK：8,87,58,0　CMYK：2,26,67,0　CMYK：17,73,84,0　CMYK：87,74,0,0　CMYK：63,0,77,0　CMYK：9,0,83,0　CMYK：78,83,0,0

**常用色彩搭配：**

|  |  |  |  |
|---|---|---|---|
| CMYK：9,0,83,0<br>CMYK：87,74,0,0 | CMYK：16,85,87,0<br>CMYK：75,8,75,0 | CMYK：0,46,91,0<br>CMYK：27,100,100,0 | CMYK：6,56,80,0<br>CMYK：96,87,60,0 |
| 黄色搭配蓝色会造成较强的视觉冲击力。 | 朱红色搭配碧绿色，整体效果个性前卫，具有较强的时尚感。 | 橙红色搭配威尼斯红色，整体给人一种热情、积极向上的视觉感受。 | 热带橙色搭配宝石蓝色，整体呈现一种张扬、喧闹的视觉效果。 |

**配色速查**

积极

| CMYK：0,20,24,0 |
|---|
| CMYK：83,54,0,0 |
| CMYK：0,72,92,0 |
| CMYK：18,4,0,0 |

健康

| CMYK：69,0,18,0 |
|---|
| CMYK：68,0,100,0 |
| CMYK：28,0,18,0 |
| CMYK：1,9,16,0 |

浓郁

| CMYK：1,67,99,0 |
|---|
| CMYK：36,15,97,0 |
| CMYK：86,49,39,0 |
| CMYK：52,2,22,0 |

活力

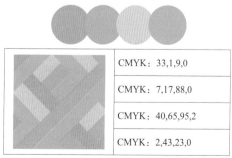

| CMYK：33,1,9,0 |
|---|
| CMYK：7,17,88,0 |
| CMYK：40,65,95,2 |
| CMYK：2,43,23,0 |

透明的独立展示台摆放整齐有序，让顾客一目了然，围绕展示台装饰的圆环图案，极具特色，给人流畅、运动的感觉；墙体彩绘卡通图案利用简约的线条与单一色彩，形成个性、自由、休闲的视觉效果。

**色彩点评：**

- 空间以白色为主色，加以灯光的照射，形成明亮、洁净、空旷的空间效果。
- 蓝色图案的点缀，使空间更具运动、活跃的气息，充满休闲感。

CMYK：84,52,9,0　　CMYK：5,4,4,0

CMYK：34,99,100,2　　CMYK：85,83,84,72

**推荐色彩搭配：**

| C: 96 | C: 30 | C: 15 | C: 20 | C: 14 | C: 27 | C: 25 | C: 64 | C: 29 | C: 35 | C: 82 | C: 35 |
|---|---|---|---|---|---|---|---|---|---|---|---|
| M: 90 | M: 99 | M: 11 | M: 25 | M: 82 | M: 0 | M: 17 | M: 95 | M: 25 | M: 3 | M: 46 | M: 83 |
| Y: 10 | Y: 65 | Y: 10 | Y: 34 | Y: 48 | Y: 41 | Y: 0 | Y: 41 | Y: 23 | Y: 19 | Y: 27 | Y: 69 |
| K: 0 | K: 0 | K: 0 | K: 0 | K: 0 | K: 0 | K: 0 | K: 3 | K: 0 | K: 0 | K: 0 | K: 0 |

展示架与休息设施的组合造型特殊新奇，排列自由随性又具有强烈的线条感，使空间呈现别具一格的格调。立体装饰的弧形线条与展示架的花纹丰富了空间的视觉效果，将温柔与个性融合，打造出新颖、时尚的商业空间，带给顾客轻松、舒适的视觉体验。

**色彩点评：**

- 烟粉色色彩轻淡、温柔，大面积烟粉色的使用使空间充满甜蜜、浪漫的气息。
- 休息设施采用绿色、青色与蓝色三种颜色，形成类似色的色彩，带来和谐、温馨的视觉效果。

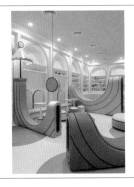

CMYK：18,42,34,0　　CMYK：5,11,7,0

CMYK：60,51,27,0　　CMYK：48,29,21,0

CMYK：45,32,44,0　　CMYK：26,59,34,0

**推荐色彩搭配：**

| C: 2 | C: 60 | C: 80 | C: 26 | C: 0 | C: 0 | C: 31 | C: 27 | C: 7 | C: 20 | C: 72 | C: 3 |
|---|---|---|---|---|---|---|---|---|---|---|---|
| M: 10 | M: 52 | M: 15 | M: 30 | M: 54 | M: 27 | M: 0 | M: 76 | M: 13 | M: 34 | M: 53 | M: 26 |
| Y: 37 | Y: 24 | Y: 17 | Y: 66 | Y: 56 | Y: 24 | Y: 23 | Y: 91 | Y: 47 | Y: 29 | Y: 27 | Y: 0 |
| K: 0 | K: 0 | K: 0 | K: 0 | K: 0 | K: 0 | K: 0 | K: 0 | K: 0 | K: 0 | K: 0 | K: 0 |

# 4.7 自然

色彩调性：清新、清爽、素雅、天然、自然、健康。

常用主题色：

CMYK：16,0,11,0　CMYK：13,1,6,0　CMYK：65,0,87,0　CMYK：18,26,55,0　CMYK：26,0,43,0　CMYK：51,24,0,0　CMYK：83,36,100,1

常用色彩搭配：

|  |  |  |  |
|---|---|---|---|
| CMYK：4,31,60,0 | CMYK：16,85,87,0 | CMYK：15,0,5,0 | CMYK：71,14,52,0 |
| CMYK：14,23,36,0 | CMYK：75,8,75,0 | CMYK：50,13,3,0 | CMYK：0,0,0,0 |
| 蜂蜜色搭配米色，在空间中会营造出自然、温馨的视觉效果。 | 浅草绿色搭配深叶绿色，整体展现出一种自然、清新的视觉效果。 | 淡青色搭配天青色，整体给人一种清凉、舒畅的视觉感受。 | 绿松石绿色搭配白色，整体呈现清新、优雅、清爽的视觉效果。 |

## 配色速查

### 清新

| | CMYK：53,0,72,0 |
|---|---|
| | CMYK：21,0,6,0 |
| | CMYK：17,0,40,0 |
| | CMYK：64,0,24,0 |

### 清爽

| | CMYK：4,34,65,0 |
|---|---|
| | CMYK：69,41,0,0 |
| | CMYK：0,0,0,0 |
| | CMYK：0,0,0,0 |

### 素雅

| | CMYK：18,6,0,0 |
|---|---|
| | CMYK：11,0,13,0 |
| | CMYK：43,27,19,0 |
| | CMYK：44,0,51,0 |

### 天然

| | CMYK：78,54,18,0 |
|---|---|
| | CMYK：19,19,0,0 |
| | CMYK：1,13,27,0 |
| | CMYK：1,2,9,0 |

服装店整体以自然、宁静为主题，复古草纸质感墙面渲染自然意境，加上实木天花板与水泥地面的组合，使空间充满不加装饰的天然感；简单几棵绿植加以点缀，打造出清新、放松、温馨的商业空间。

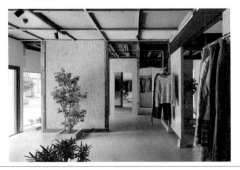

**色彩点评：**

● 空间整体以深米色和灰色为主色，色彩的视觉冲击力较弱，形成朴素、自然的视觉效果。

● 绿色植物的点缀，赋予空间生机，使空间的视觉效果不再单调，氛围更加鲜活。

CMYK：22,14,12,0　　CMYK：49,64,85,7

CMYK：1,12,27,0　　CMYK：59,23,100,0

**推荐色彩搭配：**

| C: 13 | C: 37 | C: 56 | C: 85 | C: 12 | C: 27 | C: 52 | C: 7 | C: 0 | C: 0 | C: 0 | C: 43 |
|-------|-------|-------|-------|-------|-------|-------|------|------|------|------|-------|
| M: 14 | M: 8 | M: 71 | M: 67 | M: 13 | M: 25 | M: 29 | M: 13 | M: 16 | M: 11 | M: 6 | M: 16 |
| Y: 29 | Y: 44 | Y: 100 | Y: 46 | Y: 13 | Y: 37 | Y: 30 | Y: 7 | Y: 27 | Y: 16 | Y: 8 | Y: 17 |
| K: 0 | K: 0 | K: 26 | K: 5 | K: 0 | K: 0 | K: 0 | K: 0 | K: 0 | K: 0 | K: 0 | K: 0 |

别墅休息区采用大量天然材质进行设计，比如实木房梁与家具，自然气息浓厚；白色石膏线条背景墙质感细腻温润、造型素雅大方，加上内嵌的壁炉搭配组合，打造出温馨、宜人的休息环境。开放式的空间布局充满和谐、对称的美感，与中式传统美感相符。

**色彩点评：**

● 空间以白色为主色调，搭配实木色，以简单、平和为主题，打造出自然、洁净、明亮的居家空间。

● 木椅上摆放的抱枕与壁炉采用温润的米色进行设计，营造出幸福、温馨、柔和的空间氛围。

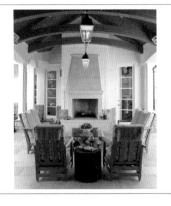

CMYK：47,55,64,1

CMYK：22,24,38,0

CMYK：4,4,2,0

CMYK：65,29,93,0

**推荐色彩搭配：**

| C: 5 | C: 57 | C: 36 | C: 0 | C: 17 | C: 57 | C: 76 | C: 71 | C: 11 | C: 30 | C: 76 | C: 96 |
|------|-------|-------|------|-------|-------|-------|-------|-------|-------|-------|-------|
| M: 0 | M: 32 | M: 44 | M: 40 | M: 7 | M: 37 | M: 34 | M: 60 | M: 11 | M: 5 | M: 34 | M: 100 |
| Y: 13 | Y: 82 | Y: 24 | Y: 66 | Y: 13 | Y: 39 | Y: 100 | Y: 61 | Y: 2 | Y: 26 | Y: 100 | Y: 60 |
| K: 0 | K: 0 | K: 0 | K: 0 | K: 0 | K: 0 | K: 1 | K: 11 | K: 0 | K: 0 | K: 1 | K: 26 |

# 4.8 商务

**色彩调性：** 商务、沉静、稳重、低调、沉静、睿智、纯净、简洁、高端。

**常用主题色：**

CMYK：10,8,8,0　CMYK：60,51,47,0　CMYK：96,88,0,0　CMYK：29,0,16,0　CMYK：12,11,26,0　CMYK：75,19,31,0　CMYK：1,14,14,0

**常用色彩搭配：**

|  |  |  |  |
|---|---|---|---|
| CMYK：85,65,0,0 | CMYK：13,10,10,0 | CMYK：41,22,0,0 | CMYK：76,64,0,0 |
| CMYK：93,88,89,80 | CMYK：78,34,44,0 | CMYK：85,70,42,4 | CMYK：0,0,0,0 |
| 皇室蓝色搭配黑色，使空间呈现高贵、冷静的视觉效果。 | 浅灰色搭配孔雀绿色，整体带来一种谨慎、商务的视觉效果。 | 蓝灰色搭配水墨蓝色，整体给人一种淡定、安稳的视觉感受。 | 宝石蓝色搭配白色，在稳重、冷静的视觉效果中增添一丝纯净。 |

## 配色速查

商务

|  | |
|---|---|
| | CMYK：98,91,46,13 |
| | CMYK：90,77,45,8 |
| | CMYK：0,72,92,0 |
| | CMYK：46,93,88,14 |

沉静

|  | |
|---|---|
| | CMYK：11,3,2,0 |
| | CMYK：23,16,31,0 |
| | CMYK：76,40,1,0 |
| | CMYK：63,56,65,7 |

稳重

|  | |
|---|---|
| | CMYK：4,0,26,0 |
| | CMYK：94,94,27,0 |
| | CMYK：28,7,37,0 |
| | CMYK：62,43,7,0 |

睿智

|  | |
|---|---|
| | CMYK：73,46,58,1 |
| | CMYK：17,6,24,0 |
| | CMYK：86,73,79,15 |
| | CMYK：0,0,0,0 |

商业空间整体以商务经典为主题，用大面积黑白色块划分区域，空间秩序感较强，加上摆放规整有序的展示台与展示柜，打造出庄重的商务风空间，彰显大气、优雅格调。

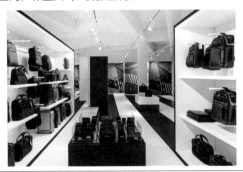

色彩点评：

● 空间采用经典的黑白两色搭配，呈现简洁、大气的视觉效果，渲染商务、成熟格调。

CMYK：88,83,82,72

CMYK：0,0,1,0

推荐色彩搭配：

| C: 27 | C: 4 | C: 93 | C: 62 | C: 85 | C: 20 | C: 93 | C: 0 | C: 9 | C: 70 | C: 94 | C: 93 |
|---|---|---|---|---|---|---|---|---|---|---|---|
| M: 14 | M: 6 | M: 88 | M: 45 | M: 68 | M: 9 | M: 88 | M: 0 | M: 7 | M: 11 | M: 69 | M: 88 |
| Y: 0 | Y: 47 | Y: 89 | Y: 49 | Y: 14 | Y: 0 | Y: 89 | Y: 0 | Y: 7 | Y: 20 | Y: 58 | Y: 89 |
| K: 0 | K: 0 | K: 80 | K: 0 | K: 0 | K: 0 | K: 80 | K: 0 | K: 0 | K: 0 | K: 21 | K: 80 |

吧台的展示柜与设施陈设的框架感较强，突出酒店的严肃感与商务风主题，空间的展示布局简洁大气，利用暗色调强调古典格调与高级质感。灯光照射在大理石桌面产生的光影赋予空间层次感，提升了空间的亮度，避免古板与沉闷。

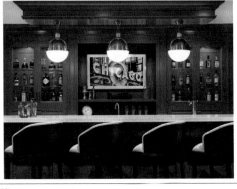

色彩点评：

● 吧台以藏青色为主色调，打造出雅致、深邃的空间效果，加以白色大理石桌面的点缀，赋予空间古典、优雅格调。

● 深色调的藏青色蕴含高级感，给人庄重、冷静的感觉。

CMYK：89,76,62,34　CMYK：15,11,12,0

CMYK：88,84,84,74

推荐色彩搭配：

| C: 26 | C: 11 | C: 100 | C: 0 | C: 4 | C: 4 | C: 58 | C: 68 | C: 16 | C: 100 | C: 35 | C: 33 |
|---|---|---|---|---|---|---|---|---|---|---|---|
| M: 22 | M: 12 | M: 100 | M: 0 | M: 0 | M: 15 | M: 58 | M: 84 | M: 4 | M: 92 | M: 18 | M: 53 |
| Y: 6 | Y: 46 | Y: 61 | Y: 0 | Y: 15 | Y: 0 | Y: 37 | Y: 31 | Y: 1 | Y: 64 | Y: 14 | Y: 62 |
| K: 0 | K: 0 | K: 17 | K: 0 | K: 0 | K: 0 | K: 0 | K: 0 | K: 0 | K: 48 | K: 0 | K: 0 |

# 4.9 素雅

色彩调性：文雅、沉静、优雅、清新、柔和、简约、恬静、朴素。

常用主题色：

CMYK：10,8,8,0　CMYK：44,36,33,0　CMYK：13,37,30,0　CMYK：17,32,0,0　CMYK：14,0,12,0　CMYK：24,18,70,0　CMYK：72,20,62,0

常用色彩搭配：

|  |  |  |  |
|---|---|---|---|
| CMYK：16,13,44,0 | CMYK：100,91,47,8 | CMYK：9,7,7,0 | CMYK：15,10,12,0 |
| CMYK：14,23,36,0 | CMYK：11,4,3,0 | CMYK：39,21,57,0 | CMYK：28,20,20,0 |
| 米色搭配灰橘色，邻近色的搭配给人一种舒适、温馨的视觉感受。 | 午夜蓝色搭配雪白色，整体呈现一种冷静、理智的视觉效果。 | 浅灰色搭配枯叶绿色，在空间淡雅的氛围中增添了一丝纯净。 | 深灰色搭配浅灰色，增强空间的层次感，整体给人一种素雅、淡然的视觉感受。 |

## 配色速查

### 文雅

|  | CMYK：30,30,21,0 |
|---|---|
| | CMYK：59,50,47,0 |
| | CMYK：33,18,29,0 |
| | CMYK：45,33,42,0 |

### 沉静

|  | CMYK：8,5,15,0 |
|---|---|
| | CMYK：15,12,11,0 |
| | CMYK：69,100,64,45 |
| | CMYK：38,35,35,0 |

### 优雅

|  | CMYK：44,40,34,0 |
|---|---|
| | CMYK：17,5,23,0 |
| | CMYK：8,11,6,0 |
| | CMYK：42,23,33,0 |

### 清新

|  | CMYK：61,81,57,14 |
|---|---|
| | CMYK：10,0,9,0 |
| | CMYK：0,3,0,0 |
| | CMYK：10,4,23,0 |

客厅空间的陈列与家具摆放以极简的北欧风格为主题，通过绒布材质与轻淡色彩的使用，赋予空间高雅、大气质感。沙发靠窗摆放，将窗外风景纳入空间布局，使空间构图更加饱满，空间氛围更加明快、温馨。

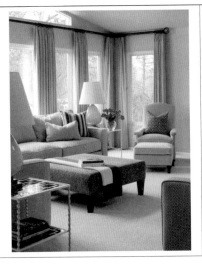

**色彩点评：**

- 温润、柔和的象牙白色搭配灰蓝色，打造出温馨、素雅的休息空间。
- 方几摆放的红色花卉为空间增添一抹亮色，使空间氛围更加活泼、鲜活。

CMYK：17,16,27,0　CMYK：32,15,9,0

CMYK：38,46,50,0　CMYK：29,99,100,0

**推荐色彩搭配：**

| C: 63 M: 25 Y: 44 K: 0 | C: 24 M: 0 Y: 13 K: 0 | C: 11 M: 0 Y: 6 K: 0 | C: 77 M: 39 Y: 57 K: 0 | C: 38 M: 32 Y: 18 K: 0 | C: 15 M: 26 Y: 12 K: 0 | C: 37 M: 16 Y: 30 K: 0 | C: 80 M: 78 Y: 25 K: 0 | C: 16 M: 11 Y: 0 K: 0 | C: 10 M: 17 Y: 0 K: 0 | C: 18 M: 0 Y: 13 K: 0 | C: 1 M: 4 Y: 13 K: 0 |
|---|---|---|---|---|---|---|---|---|---|---|---|

服装店使用大量的自然元素，木制地板与砖墙的搭配充满朴素、原始的韵味，奠定空间素雅、古典的氛围；精美、华贵的欧式展示柜使空间更具华贵、优雅气息，丰富了空间的视觉效果。收银台摆放的插花摆件与桃花枝相映衬，营造出浪漫、甜美的空间氛围，提升了总体环境的美感。

**色彩点评：**

- 大面积白色的使用带来洁净、明亮的视觉效果。
- 棕色调的砖墙与灰色木质地板的搭配丰富了空间的色彩，赋予空间自然、原始气息。
- 粉色桃花枝的点缀提高了空间的设计感，使空间的氛围更为鲜活、灵动。

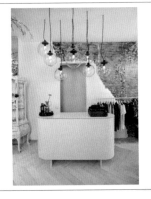

CMYK：34,42,47,0

CMYK：23,18,15,0

CMYK：6,4,2,0

CMYK：12,62,0,0

**推荐色彩搭配：**

| C: 79 M: 77 Y: 77 K: 56 | C: 11 M: 12 Y: 46 K: 0 | C: 100 M: 100 Y: 61 K: 17 | C: 0 M: 0 Y: 0 K: 0 | C: 4 M: 0 Y: 15 K: 0 | C: 4 M: 15 Y: 0 K: 0 | C: 58 M: 58 Y: 37 K: 0 | C: 68 M: 84 Y: 31 K: 0 | C: 63 M: 52 Y: 16 K: 0 | C: 26 M: 18 Y: 0 K: 0 | C: 13 M: 9 Y: 0 K: 0 | C: 100 M: 100 Y: 59 K: 22 |
|---|---|---|---|---|---|---|---|---|---|---|---|

# 4.10 轻奢

**色彩调性：** 高雅、尊贵、精致、清秀、轻快、灵动、雅致。

**常用主题色：**

CMYK：79,77,77,56　CMYK：75,50,0,0　CMYK：44,73,0,0　CMYK：21,9,0,0　CMYK：50,0,17,0　CMYK：2,32,65,0　CMYK：21,27,0,0

**常用色彩搭配：**

|  |  |  | |
|---|---|---|---|
| CMYK：54,0,36,0 | CMYK：54,0,36,0 | CMYK：417,17,68,0 | CMYK：64,38,0,0 |
| CMYK：0,0,0,0 | CMYK：11,10,70,0 | CMYK：93,88,89,80 | CMYK：61,78,0,0 |
| 青色搭配白色，为空间营造一种清凉、舒心的氛围。 | 青色搭配黄色，颜色较为鲜艳，为空间营造青春、亮丽的视觉效果。 | 浅芥末黄色搭配黑色，在奢华的基础上增添了一丝稳重，整体给人一种高雅、尊贵的视觉感受。 | 紫藤色搭配矢车菊蓝色，整体呈现一种端庄、高雅的视觉效果。 |

**配色速查**

**轻快**

**清秀**

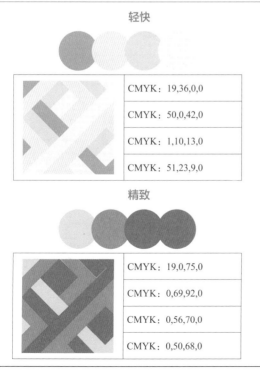

| | CMYK：19,36,0,0 |
|---|---|
| | CMYK：50,0,42,0 |
| | CMYK：1,10,13,0 |
| | CMYK：51,23,9,0 |

| | CMYK：27,0,7,0 |
|---|---|
| | CMYK：27,0,52,0 |
| | CMYK：7,0,33,0 |
| | CMYK：83,37,48,1 |

**精致**

**灵动**

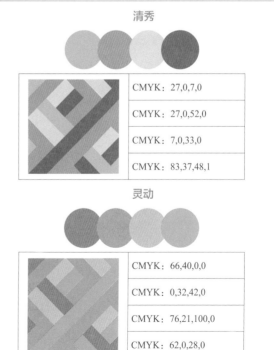

| | CMYK：19,0,75,0 |
|---|---|
| | CMYK：0,69,92,0 |
| | CMYK：0,56,70,0 |
| | CMYK：0,50,68,0 |

| | CMYK：66,40,0,0 |
|---|---|
| | CMYK：0,32,42,0 |
| | CMYK：76,21,100,0 |
| | CMYK：62,0,28,0 |

酒店客房的吊顶与墙面的设计注重极简的线条感，给人简单、大气的感受。空间的视觉重点落在装饰上，木制地板与大理石桌面的组合，形成温馨与冷淡的强烈反差，提升空间的艺术性与设计感。墙面、桌角以及摆件中的黄铜元素尽显奢华质感。

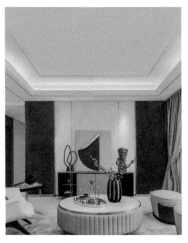

**色彩点评：**

- 空间选用白色为底色，在灯光以及黑色、金色、驼色等色彩的点缀下，打造出轻奢雅致的居住空间。
- 整体空间呈暖色调，形成温馨、宜人的视觉效果。

CMYK: 4,7,8,0　　CMYK: 62,69,81,28

CMYK: 14,18,22,0　　CMYK: 37,58,84,0

**推荐色彩搭配：**

| C: 83 | C: 11 | C: 58 | C: 52 | C: 82 | C: 39 | C: 18 | C: 43 | C: 20 | C: 75 | C: 62 | C: 21 |
| M: 63 | M: 13 | M: 49 | M: 61 | M: 50 | M: 50 | M: 13 | M: 29 | M: 16 | M: 54 | M: 59 | M: 23 |
| Y: 63 | Y: 19 | Y: 41 | Y: 90 | Y: 33 | Y: 100 | Y: 16 | Y: 80 | Y: 14 | Y: 49 | Y: 58 | Y: 38 |
| K: 20 | K: 0 | K: 0 | K: 9 | K: 0 | K: 0 | K: 0 | K: 0 | K: 0 | K: 2 | K: 5 | K: 0 |

客厅的展示陈列体现出轻奢、优雅的主题，仿真壁炉与地面均运用天然的大理石材质进行设计，大理石高级的细腻质感与独特的纹理赋予空间优雅、大气的格调；黄铜圆几则尽显奢华，两者之间的碰撞打造出独特的轻奢风格。墙面的装饰画与桌面摆件则赋予空间艺术气息，为空间增加一抹色彩。

**色彩点评：**

- 客厅大面积运用白色，形成明朗、洁净的视觉效果。
- 绿植与抱枕、装饰画形成邻近色搭配，丰富了空间的色彩，赋予空间生机。
- 黄铜元素的金属光泽丰富了空间的视觉效果，使空间质感更加高级，给人耀眼、华丽的感觉。

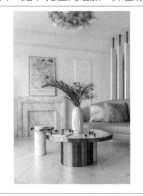

CMYK: 56,8,28,0

CMYK: 74,53,97,15

CMYK: 0,0,0,10

CMYK: 19,27,47,0

**推荐色彩搭配：**

| C: 7 | C: 43 | C: 28 | C: 82 | C: 63 | C: 6 | C: 27 | C: 85 | C: 22 | C: 15 | C: 47 | C: 93 |
| M: 22 | M: 43 | M: 19 | M: 44 | M: 28 | M: 13 | M: 22 | M: 81 | M: 15 | M: 27 | M: 58 | M: 75 |
| Y: 39 | Y: 44 | Y: 14 | Y: 59 | Y: 29 | Y: 29 | Y: 20 | Y: 80 | Y: 20 | Y: 59 | Y: 67 | Y: 51 |
| K: 0 | K: 0 | K: 0 | K: 1 | K: 0 | K: 0 | K: 0 | K: 68 | K: 0 | K: 0 | K: 2 | K: 15 |

 前卫

**色彩调性：** 时尚、前卫、冷酷、生机、秀丽、美艳、灿烂、强烈、炫酷。

**常用主题色：**

CMYK：7,14,27,0　CMYK：23,95,88,1　CMYK：7,63,95,0　CMYK：89,77,0,0　CMYK：18,0,85,0　CMYK：76,69,66,29　CMYK：15,0,5,0

**常用色彩搭配：**

|  |  |  |  |
|---|---|---|---|
| CMYK：79,60,0,0 | CMYK：5,42,92,0 | CMYK：92,81,0,0 | CMYK：76,64,0,0 |
| CMYK：13,0,70,0 | CMYK：75,8,75,0 | CMYK：0,44,46,0 | CMYK：3,2,2,0 |
| 皇室蓝色搭配柠檬黄色，配色大胆，整体呈现一种强烈、新鲜的视觉效果。 | 万寿橘黄色搭配碧绿色，使整体效果更加鲜活、别致。 | 蓝灰色搭配水墨蓝色，整体给人一种淡定、安稳的视觉感受。 | 宝石蓝色搭配白色，在稳重、冷静的视觉效果中增添一丝纯净。 |

**配色速查**

时尚

|  | CMYK：68,34,27,0 |
|---|---|
| | CMYK：13,8,0,0 |
| | CMYK：4,16,56,0 |
| | CMYK：99,100,38,1 |

冷酷

|  | CMYK：12,8,8,0 |
|---|---|
| | CMYK：7,7,18,0 |
| | CMYK：95,76,56,22 |
| | CMYK：1,13,31,0 |

前卫

| | CMYK：69,26,14,0 |
|---|---|
| | CMYK：18,6,53,0 |
| | CMYK：72,52,0,0 |
| | CMYK：45,7,60,0 |

生机

|  | CMYK：3,28,70,0 |
|---|---|
| | CMYK：14,19,49,0 |
| | CMYK：1,41,67,0 |
| | CMYK：36,22,76,0 |

咖啡厅空间将工业风的铁艺椅子、复古的手绘窗帘，以及个性卡通的天花板涂鸦容纳于一体，利于三种不同风格相互碰撞，形成鲜明的视觉冲突，丰富了空间的展示效果，打造出富有冲击力、潮流、前卫、时尚的商业空间。

**色彩点评：**

- 咖啡馆的色彩呈暗色调，给人醇厚、浓郁、安全的感觉。
- 涂鸦采用白色、黄色、青色等多种颜色，配色鲜明、大胆，呈现活泼、个性的视觉效果。

CMYK：80,78,81,62　　CMYK：1,1,1,0

CMYK：66,52,80,8　　CMYK：34,45,57,0

**推荐色彩搭配：**

| C: 20 | C: 40 | C: 0 | C: 33 | C: 11 | C: 64 | C: 38 | C: 55 | C: 18 | C: 33 | C: 0 | C: 51 |
|---|---|---|---|---|---|---|---|---|---|---|---|
| M: 97 | M: 64 | M: 0 | M: 26 | M: 47 | M: 76 | M: 34 | M: 0 | M: 0 | M: 36 | M: 8 | M: 100 |
| Y: 30 | Y: 70 | Y: 0 | Y: 33 | Y: 86 | Y: 30 | Y: 97 | Y: 7 | Y: 4 | Y: 44 | Y: 13 | Y: 98 |
| K: 0 | K: 1 | K: 0 | K: 0 | K: 0 | K: 0 | K: 0 | K: 0 | K: 0 | K: 0 | K: 0 | K: 33 |

吧台将自然古朴的木材元素与优雅简洁的陶瓷元素相结合，制造冲突感，创造出个性、新颖的视觉效果。悬挂的灯具与装饰物使空间更具亮点，整体打造出前卫、大胆的商业空间。

**色彩点评：**

- 背景墙体以黑色与棕色进行搭配，形成暗色调色彩搭配，渲染神秘、个性、时尚的空间氛围。
- 吧台的白色瓷砖提高了空间的亮度，增强了空间的可视性，使空间的气氛更加轻快、活跃。

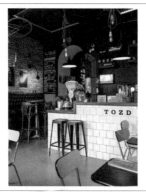

CMYK：82,87,87,75

CMYK：6,4,0,0

CMYK：40,29,26,0

CMYK：52,72,96,18

**推荐色彩搭配：**

| C: 75 | C: 84 | C: 13 | C: 9 | C: 45 | C: 94 | C: 14 | C: 7 | C: 89 | C: 15 | C: 40 | C: 11 |
|---|---|---|---|---|---|---|---|---|---|---|---|
| M: 7 | M: 89 | M: 3 | M: 78 | M: 48 | M: 95 | M: 15 | M: 6 | M: 78 | M: 3 | M: 7 | M: 35 |
| Y: 63 | Y: 9 | Y: 84 | Y: 94 | Y: 5 | Y: 47 | Y: 70 | Y: 33 | Y: 10 | Y: 3 | Y: 4 | Y: 83 |
| K: 0 | K: 0 | K: 0 | K: 0 | K: 0 | K: 17 | K: 0 | K: 0 | K: 0 | K: 0 | K: 0 | K: 0 |

第 5 章

# 家居类展示陈列设计

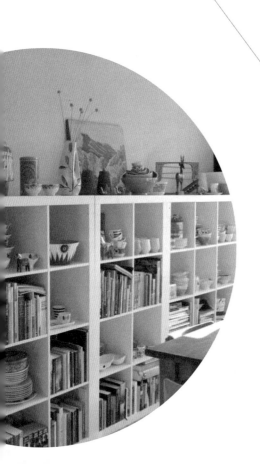

家居类展示陈列是最为常见的陈列类型之一，其主要针对的是室内设计中各元素的陈列方式给空间带来的不同感受。使得空间具有更好的秩序感、更立体的空间利用率、更艺术性的摆放陈列方式。

特点：

- 室内设计中常使用对称式布局，展现对称的秩序美。
- 除了对称之外，也常使用自由型布局，更适合当下年轻人的审美情趣。
- 家居展示陈列不仅要注重陈列本身，而且应充分考虑光、影、色彩、材料的影响。

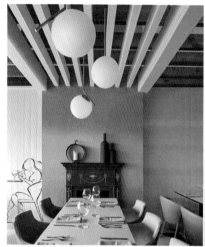
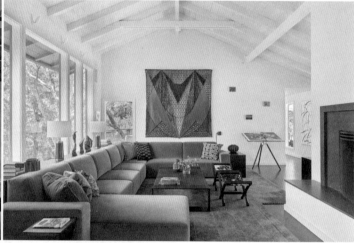
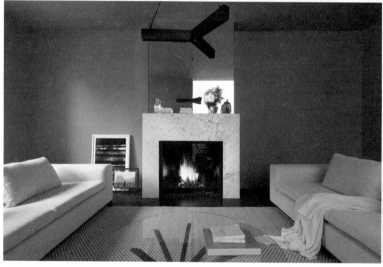
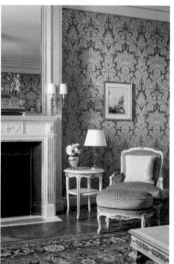

# 5.1 家居类展示陈列设计

随着生活水平的提高，家居类展示陈列设计开始向修饰部分转化。而饰品是用来装饰最好的手法，它可以美化个人的仪表、美化家居生活、美化环境、装点汽车等。

家居类展示陈列设计需要宽阔的空间，不要因为展示陈列设计而给人造成拥挤、压迫感。可通过

色调和整洁营造淡雅之美，给人一种充实富余之感，给顾客留下深刻的印象。现今家居设计中越来越多的元素融合在家居环境中，不再是简单的功能性满足，而是展现一个人的生活品质和提升家居生活的品位。如今，展示陈列设计逐渐引导着人们的时尚追求。

特点：

- 家居类展示陈列多按照品类陈列，这样既能凸显饰品，又能通过自然的视觉过渡，吸引顾客的目光，让顾客产生购买的冲动。
- 家居类展示陈列经常需要营造"家居"的氛围，给客户"家"的感觉与享受，使其产生商品摆在自己家里的温馨舒适的画面，促进观者购买。
- 在陈列家居类产品时，要注意产品之间的色彩搭配，如以冷暖结合的方式陈列、以同色系的方式进行陈列，以吸引消费者的眼球。

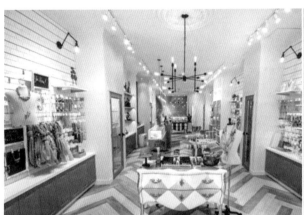
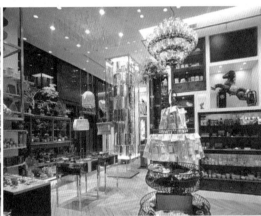
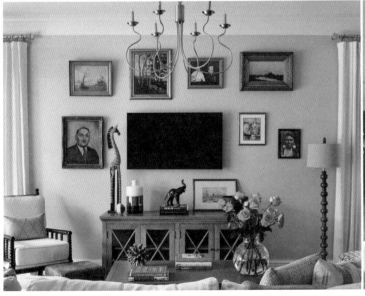

## 5.1.1 饰品展示

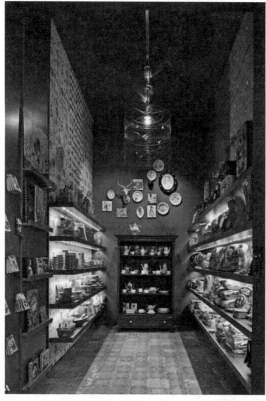

**设计理念：** 运用灯光、色调迎合空间主题，打造出古典的空间氛围。

**色彩点评：** 使用灰色色调打造复古的氛围，也为空间提供一个柔和宁静的平台。

① 依墙的展架设计，既可以清晰地展现商品的品质，又能凸显店面的特色。

② 上方墙面的图案设计，增加了空间的复古气息；柱形镂空的吊灯，如鸟笼般精致严谨地为空间起到烘托的作用又为空间装饰增添一丝精彩。

③ 空间的饰品展示对称式分布，使整体看起来更加整洁有秩序。

RGB：82,72,63　　CMYK：70,68,72,29

RGB：121,26,50　　CMYK：52,99,76,27

RGB：129,84,0　　CMYK：54,68,100,18

RGB：136,144,146　CMYK：54,40,39,0

本作品通过良好的功能性和赏心悦目的设计手法，将商品的创新和精粹完美地展现出来。

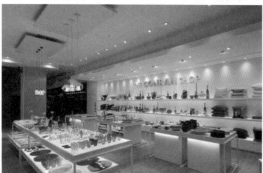

RGB：206,183,152　CMYK：24,30,41,0

RGB：174,160,151　CMYK：38,37,38,0

RGB：34,27,19　　CMYK：79,79,87,66

RGB：188,157,0　　CMYK：35,39,100,0

RGB：173,44,2　　CMYK：40,94,100,5

本作品运用冷暖色的组合和展示来吸引更多的顾客。通过色彩的设计理念也强调了空间多元素的时尚感。

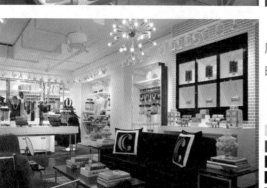

RGB：236,231,225　CMYK：9,10,12,0

RGB：87,82,86　　CMYK：72,67,60,17

RGB：21,27,51　　CMYK：95,94,63,49

RGB：14,12,17　　CMYK：89,86,80,72

RGB：131,0,54　　CMYK：51,100,72,22

## 5.1.2　家居陈列

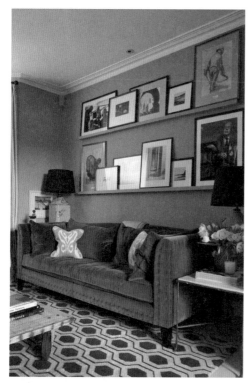

**设计理念：**作品按形式美的法则进行组织构图，为空间构成优美的装饰图案。

**色彩点评：**灰色的墙体下坐落着蓝色的沙发，使单调柔和的色彩增添一丝尊贵的美感。

❶墙体上的装饰画摆放，既使空间错落有致，又增强了软装饰的视觉效果，美化了空间。

❷沙发两侧展示桌与台灯的对称摆设形式，可以调和空间的平衡感，还可以点缀空间。

❸客厅中间摆放着四角滚轮形式的茶几，这样更加方便家居主人移动和摆放，是一种很独特的设计手法。

RGB：250,237,225　CMYK：2,10,12,0

RGB：216,171,33　CMYK：22,37,91,0

RGB：156,141,133　CMYK：46,45,45,0

RGB：12,8,7　CMYK：88,85,86,76

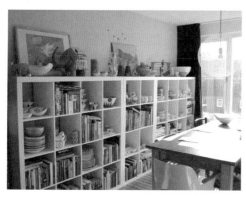

作品中摆放着网格形式的展示架，以及均衡地划分出展示格的大小，可以起到很好的陈列作用，也使简单的空间不再单调枯燥。

RGB：183,205,210　CMYK：33,14,17,0　　RGB：234,226,222　CMYK：10,12,12,0

RGB：219,214,211　CMYK：17,16,15,0　　RGB：81,62,53　CMYK：67,72,76,37

RGB：181,138,108　CMYK：36,50,58,0

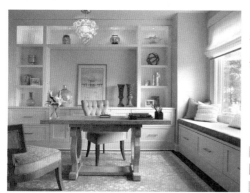

本作品选用嵌入的装修手法，把繁杂的空间简单化，柜子与展示架以连接的形式整体嵌入墙内，使空间看起来格外整洁、干净。高明度的浅色给人清爽、淡雅的视觉感受。

RGB：197,206,203　CMYK：27,15,19,0　　RGB：202,199,188　CMYK：25,20,26,0

RGB：190,185,176　CMYK：30,26,29,0　　RGB：224,212,169　CMYK：17,17,38,0

RGB：191,209,225　CMYK：30,14,9,0

## 5.2 家居类展示陈列模型制作

### 5.2.1 置物柜

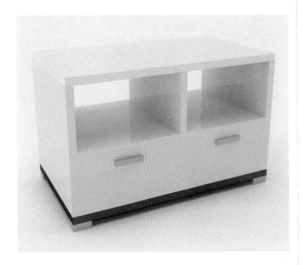

#### 1. 设计思路

**案例类型：**

本案例是以"实用"为主题的置物柜设计，柜体上方为镂空设计，可摆放小物件，下方为抽屉设计，可陈列物品。

**项目诉求：**

该项目主要凸显简洁、大方的感觉，整体线条明朗、清晰，以黑、黄、白三色结合的色彩搭配方式，鲜明且时尚。色彩搭配在明度方面，置物柜下方至上方依次为低明度、中明度、高明度，使得柜子不会因为黄色面积过多而产生"漂浮"的感觉。

#### 2. 项目实战

**步骤/01** 在【顶】视图创建【长方体】。设置【长度】为900mm，【宽度】为1600mm，【高度】为50mm。

**步骤/02** 在【前】视图选择模型。按住Shift键沿着Z轴向下复制旋转90度。

**步骤／03** 设置复制模型【宽度】为800mm。将其移动到合适的位置。

**步骤／04** 在【前】视图中选择模型。单击【镜像】按钮 ，在弹出的【镜像：屏幕 坐标】窗口中选中XY轴和【复制】单选按钮。

**步骤／05** 将模型移动到合适的位置。

**步骤／06** 在【透】视图选择模型。按住Shift键沿着Z轴向下拖动复制。

**步骤／07** 设置复制模型【宽度】为1500mm。

**步骤/08** 接着按住Shift键沿着Z轴向下拖动复制。设置复制模型【长度】为10mm，【宽度】为1500mm，【高度】为400mm，再将模型移动到合适的位置。

**步骤/09** 再次按住Shift键沿着Y轴向左拖动复制。

**步骤/10** 选择模型。再次按住Shift键沿着X轴向右拖动复制。

**步骤/11** 设置复制模型【宽度】为400mm。将模型移动到合适的位置。

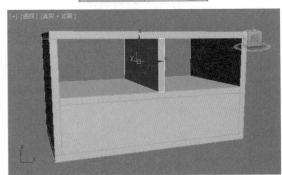

**步骤/12** 在【前】视图创建【长方体】。设置【长度】为35mm，【宽度】为200mm，【高度】为50mm。将模型移动到合适的位置。

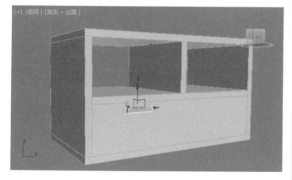

**步骤/13** 接着按住Shift键沿着X轴向右拖动复制。

**步骤/14** 再次按住Shift键将模型沿着Z轴向下拖动复制出4个模型。分别设置【长度】为100mm，【宽度】为125mm，【高度】为100mm。再分别将其移动到模型的底部，作为柜腿。

**步骤/15** 此时模型已经创建完成。

### 5.2.2 置物架

**1. 设计思路**

**案例类型：**

本案例是以"木之匠心"为主题的展品架设计项目。

**项目诉求：**

对于现代都市人而言，木雕工艺品无非案头摆件或屋内陈设物。然而用心感受，会发现呈现这些作品的匠人们正以他们的双手、工具与材料对话，并为作品注入情感。该项目为全木艺设计，简洁明了的造型设计，展示出置物架的传统木艺之美。

**2. 项目实战**

本案例应用【长方体】工具，通过移动、旋转、复制操作制作置物架模型。

**步骤／01** 在【顶】视图创建【长方体】。设置【长度】为300mm，【宽度】为1000mm，【高度】为50mm。

**步骤／02** 在【前】视图创建【长方体】。设置【长度】为1100mm，【宽度】为100mm，【高度】为50mm。

**步骤／03** 在【透】视图中将模型移动到合适的位置。按住Shift键沿着Y轴向左拖动复制。

**步骤/04** 在【透】视图中选择模型。按住Shift键沿着Z轴向下拖动复制。

**步骤/05** 将复制长方体的【宽度】设置为1500mm。将模型调节到合适的位置。

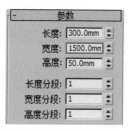

**步骤/06** 选择左侧两个长方体模型。按住Shift键沿着X轴向右拖动复制。

**步骤/07** 分别将复制模型【长度】设置为700mm。

**步骤/08** 将模型移动到合适的位置。

**步骤/09** 在【透】视图中选择模型。将其移动到合适的位置。

**步骤/10** 选择左侧其中的一个长方体模型。按住Shift键沿着X轴向右拖动复制。

**步骤/11** 将复制模型的【宽度】设置为300mm。

**步骤/12** 将模型移动到合适的位置，此时模型已经创建完成。

### 5.2.3 书架

1. 设计思路

**案例类型：**

本案例是以"律动"为主题的书架设计项目。

**项目诉求：**

常规的书架多以标准的长方形为主，略显单

一，本项目需要打造具有创新性的效果，在外形设计上依然采用长方形，但利用左右交错的方式使得长方形变得更具"律动感"。

### 2. 项目实战

本案例应用【长方体】工具，通过移动、复制、镜像操作制作置物架模型。

**步骤/01** 在【透】视图创建【长方体】，并设置【长度】为200mm，【宽度】为400mm，【高度】为15mm。

**步骤/02** 在【透】视图创建【长方体】。并设置【长度】为200mm，【宽度】为15mm，【高度】为200mm。

**步骤/03** 选中刚创建的模型，按住Shift键沿着X轴向右拖动再复制出一个模型。

**步骤/04** 在【透】视图中选择模型。并将其移动到合适的位置。

**步骤/05** 选择模型。单击【镜像】按钮 ，并在弹出的【镜像：世界 坐标】窗口中选中X轴和【复制】单选按钮。并将其移动到合适的位置。

**步骤/06** 接着上一步的操作，创建出书架。

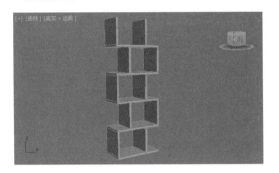

**步骤/07** 在【透】视图中选择模型。并按住Shift键沿着Y轴向上拖动复制。

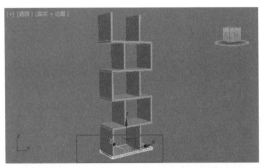

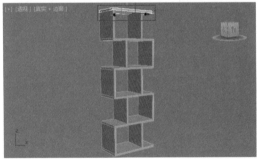

**步骤/08** 将复制模型移动到合适的位置，此时书架已经创建完成。

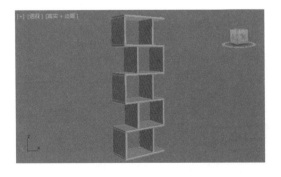

### 5.2.4 玄关柜

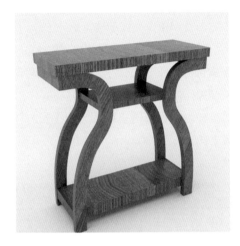

#### 1. 设计思路

**案例类型：**

玄关是客人从外部空间进入内部空间的第一场合，它在空间中起画龙点睛的作用。本案例为玄关设计效果。

**项目诉求：**

该玄关柜设计时为了让其看起来更具艺术感，作品外观设计采用"双手托起"的方式，更具艺术感。

#### 2. 项目实战

本案例通过使用【矩形】工具绘制矩形，添加【挤出】修改器制作三维效果，并进行复制操作。

**步骤/01** 在【顶】视图创建【矩形】。设置【长度】为500mm，【宽度】为1300mm，【角半径】为5mm。

**步骤/02** 为模型加载【挤出】修改器，设置【数量】为70mm。

**步骤/03** 在【前】视图中创建【样条线】。展开【渲染】卷展栏，勾选【在渲染中启用】和【在视口中启用】复选框，选中【矩形】单选按钮，设置【长度】为500mm，【宽度】为1000mm，设置【步数】为30。

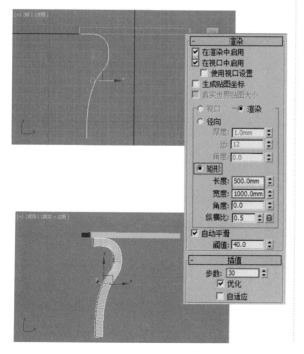

**步骤/04** 在【透】视图中选择模型。按住Shift键再拖动复制出3个模型，并将其移动到合适的位置。

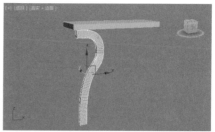

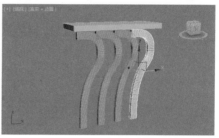

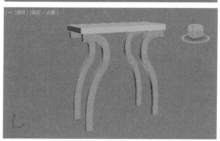

**步骤/05** 在【左】视图创建【矩形】。为其加载【挤出】修改器，并设置【数量】为25mm。

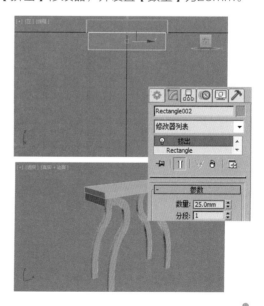

**步骤/06** 在【透】视图中选择模型。按住Shift键沿着X轴向右拖动复制。

**步骤/07** 在【顶】视图创建矩形。设置【长度】为380mm，【宽度】为635mm。

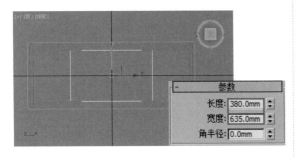

**步骤/08** 接着为模型加载【挤出】修改器，设置【数量】为50mm。

**步骤/09** 按住Shift键沿着Z轴向右拖动复制。设置【长度】为380mm，【宽度】为1100mm，效果如下。

**步骤/10** 选择模型。按住Shift键沿着Z轴向右拖动复制。将模型移动到合适的位置。

**步骤/11** 按住Shift键沿着X轴向右拖动复制。选择模型，并设置【数量】为25mm。

**步骤/12** 此时效果如下。将模型移动到合适的位置。

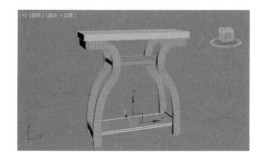

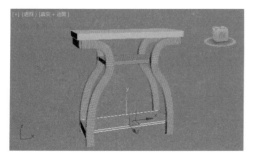

**步骤/13** 接着按住Shift键沿着Y轴向下拖动复制。设置其【长度】为25mm，【宽度】为1100mm，设置【数量】为70mm。再次按住Shift键沿着Y轴向左拖动复制。

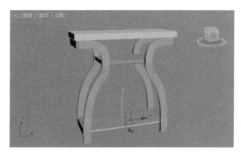

**步骤/14** 此时模型已经创建完成。

## 5.2.5 四角柜

### 1. 设计思路

**案例类型：**

本案例是以"设计感"为主题的四角柜设计项目。

**项目诉求：**

该项目主要凸显"设计感"，是针对年轻人的创意家具，主要针对中小户型的空间与功能需求，打造幽默、俏皮的创意设计。本案例应用传统的原木色为主色，大胆而冒险地搭配柠檬黄色，凸显传统与现代的碰撞之美，极具设计美感。

### 2. 项目实战

本案例通过将模型转换为可编辑多边形，并进行编辑操作制作出四角柜子模型。

**步骤/01** 在【顶】视图创建【切角长方体】。设置【长度】为800mm，【宽度】为1500mm，【高度】为900mm。

**步骤/02** 选中模型，并将模型【转换为可编辑多边形】。

**步骤/03** 进入【多边形】■级别，选择【多边形】。单击【插入】后面的【设置】按钮■，设置【数量】为50mm。

**步骤/04** 接着单击【挤出】后面的【设置】按钮■，设置【高度】为-745mm。

**步骤/05** 选择【多边形】。单击【插入】后面的【设置】按钮■，设置【数量】为155mm。

**步骤/06** 接着单击【倒角】后面的【设置】按钮■，设置【高度】为160mm，【轮廓】为25mm。

**步骤/07** 在【顶】视图创建【圆柱体】。设置【半径】为40mm，【高度】为900mm。

**步骤/08** 在【前】视图选择【圆柱体】，沿着Z轴向右旋转10°。

**步骤/09** 接着将圆柱体转换为【可编辑多边形】，进入【顶点】■级别，选择上方【顶点】，并沿着Y轴向下进行等比缩放。

**步骤/10** 选择下方的【顶点】，沿着Y轴向下进行等比缩放。

**步骤/11** 接着按住Shift键再拖动复制出3个模型，将其移动到合适的位置。

**步骤/12** 在【前】视图创建【长方体】。设置【长度】为100mm，【宽度】为700mm，【高度】为800mm。

**步骤/13** 将模型转换为【可编辑多边形】，进入【边】级别，选择【边】。单击【切角】后面的【设置】按钮，设置【边切角量】为3mm，【连接边分段】为5。

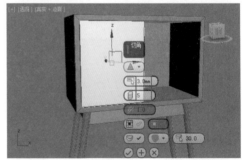

**步骤/14** 在【前】视图创建【长方体】。设置【长度】为250mm，【宽度】为50mm，【高度】为100mm。

**步骤/15** 在【透】视图中选择模型，单击【镜像】按钮，并在弹出的【镜像：世界 坐标】窗口中选中XY和【复制】单选按钮，进行模型复制。

**步骤/16** 将模型移动到合适的位置，此时模型已经创建完成。

## 5.3 家居类展示陈列灯光制作

### 5.3.1 落地灯灯光

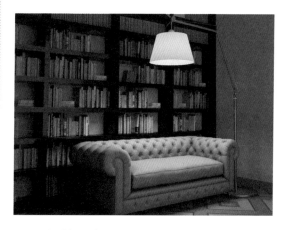

#### 1. 设计思路

**案例类型：**

本案例是书房落地灯灯光效果，通过设置偏深蓝色的冷色及偏黄色的暖色的结合，使得作品色调更丰富。

**项目诉求：**

该项目凸显空间色彩的变化，书架陈列书本很多，会使空间略显杂乱。因此空间中布置落地灯，使灯光聚焦于沙发位置，而弱化书架，并且使得空间光线形成明暗对比及色相对比。

## 2. 项目实战

**步骤/01** 打开"场景文件.max"文件。

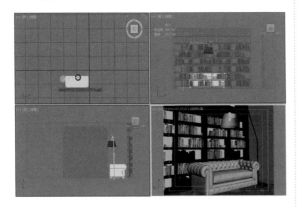

**步骤/02** 单击 ■（创建）｜ ■（灯光）按钮，选择 标准 选项，单击 目标聚光灯 按钮。

**步骤/03** 在【左】视图中拖曳创建一盏【目标聚光灯】。

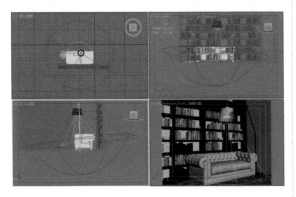

**步骤/04** 选择上一步创建的目标聚光灯，在【阴影】选项组下勾选【启用】复选框，选

择【VR-阴影】选项，在【强度/颜色/衰减】选项组下设置【倍增】为5，设置【颜色】为橘色。在【远距衰减】选项组下勾选【使用】复选框，分别设置【开始】为0mm，【结束】为100mm。在【聚光灯参数】选项组下设置【聚光区/光束】为69.6，【衰减区/区域】为123.9。

**步骤/05** 单击 ■（创建）｜ ■（灯光）按钮，选择 标准 选项，单击 泛光 按钮。在顶视图中创建。

**步骤/06** 选择上一步创建的泛光灯，然后在【修改面板】下设置其具体的参数，在【强度/颜色/衰减】选项组下调节【倍增】为4，调节【颜色】为橘色。在【远距衰减】选项组下勾选

【使用】、【显示】复选框，设置【开始】为5mm、【结束】为20mm。

步骤/07　单击 ⊕（创建）｜ ◀（灯光）按钮，选择 vRay 选项，单击 VR-灯光 按钮。在【前】视图中创建VR-灯光。

步骤/08　选择上一步创建的VR-灯光，在【常规】选项组下设置【类型】为【平面】，在【强度】选项组下调节【倍增】为3，调节【颜色】为蓝色，在【大小】选项组下设置【1/2长】为66.481mm，【1/2宽】为50.669mm，在【选项】选项组下勾选【不可见】复选框。

步骤/09　完成最终的渲染效果。

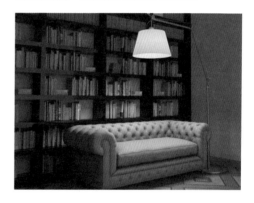

### 5.3.2　太阳光

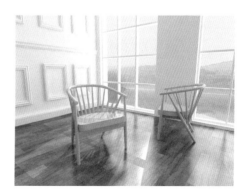

1. 设计思路

**案例类型：**

本案例是以"淡雅混搭"为主题的展示灯光设计项目。

**项目诉求：**

该项目主要为了凸显"淡雅混搭"，以偏向欧式的装修风格搭配新中式的家具陈列，产生风格不同的碰撞之美。空间和装饰的色调以浅色调为主，展现迷人的现代简约风，更适合年轻人。淡雅的色彩，简约的造型，实用的功能，看似随便摆放的椅子，却更凸显年轻人的个性、开放的设计观念。

2. 项目实战

本案例通过创建【目标平行光】制作室外日光效果，使用【VR-灯光】制作窗口处窗外向窗内照射的光线。

**步骤/01** 打开"场景文件.max"文件。

**步骤/02** 单击 （创建）|（灯光）按钮，选择 标准 选项，单击 目标平行光 按钮。

**步骤/03** 在【顶】视图中拖曳创建一盏【目标平行光】。

**步骤/04** 选择上一步创建的目标平行光，在【阴影】选项组下勾选【启用】复选框，选择【VR-阴影】选项，在【强度/颜色/衰减】选项组下设置【倍增】为1.6，在【平行光参数】选项组下设置【聚光区/光束】为5000mm，【衰减区/区域】为5002mm。

**步骤/05** 单击 （创建）|（灯光）按钮，选择 VRay 选项，单击 VR-灯光 按钮。在【前】视图中创建VR-灯光。

**步骤/06** 选择上一步创建的VR-灯光，在【常规】选项组下设置【类型】为【平面】，在【强度】选项组下调节【倍增】为10，在【大小】选项组下设置【1/2长】为745mm，【1/2宽】为1950mm，勾选【不可见】复选框，在【采样】选项组下设置【细分】为15。

**步骤/07** 将上一步中创建的VR-灯光，使用【选择并移动】工具 ✛ 复制3盏，不需要进行参数的调整。

**步骤/08** 完成最终的渲染效果。

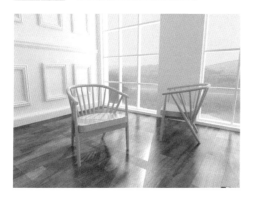

### 5.3.3　壁灯效果

**1. 设计思路**

案例类型：

本案例是壁灯效果，通过布置筒状壁灯，使得灯光从上下两个方向产生光照效果。

项目诉求：

该项目的墙壁需要安装壁灯，要求既要起到壁灯照明的基础功能，又要增强光影的艺术感。

**2. 项目实战**

本案例通过创建【自由灯光】制作射灯效果，使用【VR-灯光】制作室内辅助灯光。

**步骤/01** 打开"场景文件.max"文件。

**步骤/02** 单击 ✱（创建）｜ ◁（灯光）按钮，选择 光度学 ▾ 选项，单击 自由灯光 按钮。

步骤/03 在【顶】视图中创建一盏【自由灯光】。

行参数的调整。

步骤/04 选择上一步创建的自由灯光，展开【常规参数】卷展栏，在【阴影】选项组下勾选【启用】复选框，并设置【阴影类型】为【VR-阴影】，设置【灯光分布（类型）】为【光度学Web】。展开【分布（光度学Web）】卷展栏，并在通道上加载【壁灯.ies】文件。展开【强度/颜色/衰减】卷展栏，设置【过滤颜色】为橘色、【强度】为lm和2。展开【VRay阴影参数】卷展栏，勾选【区域阴影】复选框、设置【U大小】【V大小】【W大小】均为50mm，【细分】为20。

步骤/06 单击 （创建）| （灯光）按钮，选择 VRay 选项，单击 VR-灯光 按钮。在【左】视图中创建一盏VR-灯光。

步骤/05 将上一步中创建的VR-灯光，使用【镜像】工具，沿着Y轴复制1盏。不需要进

**步骤/07** 选择上一步创建的VR-灯光，在【常规】选项组下设置【类型】为【平面】，在【强度】选项组下设置【倍增】为2、调节【颜色】为蓝色，在【大小】选项组下设置【1/2长】为66.619mm，【1/2宽】为30.12mm，勾选【不可见】复选框。

**步骤/08** 完成最终的渲染效果。

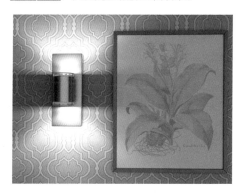

## 5.3.4 黄昏

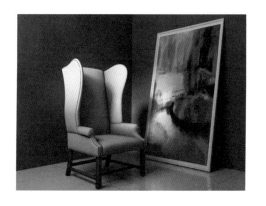

### 1. 设计思路

**案例类型：**

本案例是以"落日黄昏"为主题的展示灯光设计项目。

**项目诉求：**

该项目将落日黄昏与空间完美结合，凸显了空间与光影融为一体的关系。夕阳装饰了黄昏，黄昏装饰了空间。黄昏的暖色光线照射在沙发、油画、墙壁上，让空间变得暖洋洋，更具视觉氛围。在空间展示陈列设计时，充分考虑光影与空间的结合会产生意想不到的效果。

### 2. 项目实战

本案例通过创建【目标平行光】制作日光效果，使用【VR-灯光】制作室内辅助灯光。

**步骤/01** 打开"场景文件.max"文件。

**步骤/02** 单击 ✛（创建）|（灯光）按钮，选择 标准 选项，单击 目标平行光 按钮。

**步骤/03** 在【顶】视图中拖曳创建一盏【目标平行光】。

**步骤/04** 选择上一步创建的目标平行光，展开【常规参数】卷展栏，在【阴影】选项组下勾选【启用】和【使用全局设置】复选框并设置为【VR-阴影】，在【强度/颜色/衰减】的卷展栏下设置【倍增】为5，调节颜色为橘色。设置【聚光区/光束】为30mm，【衰减区/区域】为100mm，选中【矩形】单选按钮。勾选【区域阴影】复选框，设置【U大小】【V大小】【W大小】均为50mm，【细分】为20。

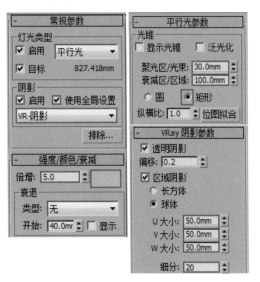

**步骤/05** 单击 ■（创建）|  ■（灯光）按钮，选择 VRay 选项，单击 VR-灯光 按钮。在【视】图中创建一盏VR-灯光。

**步骤/06** 选择上一步创建的VR-灯光，在【常规】选项组下设置【类型】为【平面】，在【强度】选项组下调节【倍增】为25，调节颜色为橘色。在【大小】选项组下设置【1/2长】为60mm，【1/2宽】为70mm，勾选【不可见】复选框，取消勾选【影响高光】和【影响反射】复选框，设置【细分】为15。

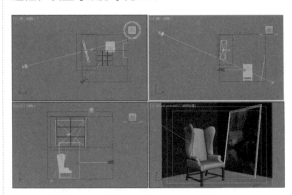

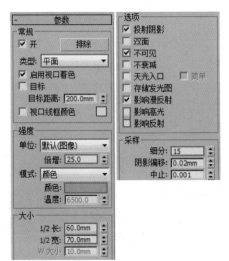

**步骤/07** 完成最终的渲染效果。

### 5.3.5　射灯

**1. 设计思路**

**案例类型：**

本案例是以"极简主义"为主题的展示灯光设计项目。

**项目诉求：**

"极简主义"不仅是一种装饰风格，而且是一种生活方式。追求人内心的真正自我和舒适，是一种对自我追寻的探索。舍去多余的摆设，将空间和装饰尽量精简。凸显"少即是多"的内心感受，是一种至美的境界。

**2. 项目实战**

本案例通过创建【目标灯光】制作射灯效果，使用【VR-灯光】制作室内辅助灯光和落地灯灯罩灯光。

**步骤/01** 打开"场景文件.max"文件。

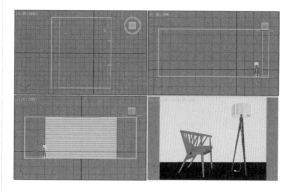

**步骤/02** 单击 （创建）｜ （灯光）按钮，选择 光度学 选项，单击 目标灯光 按钮。

**步骤/03** 在【左】视图中从下到上拖曳创建一盏【目标灯光】。

**步骤/04** 选择上一步创建的目标灯光，展开【常规参数】卷展栏，在【阴影】选项组下勾选【启用】和【使用全局设置】复选框并设置为【VR-阴影】，设置【灯光分布（类型）】为【光度学Web】。展开【分布（光度学Web）】卷展栏，并在通道上加载【16.ies】文件。展开【强度/颜色/衰减】卷展栏，设置【强度】为cd和2500，设置【从（图形）发射光线】为点光

源。展开【VRay阴影参数】卷展栏，勾选【区域阴影】复选框，设置【U大小】【V大小】【W大小】均为50mm。

**步骤/05** 选择上一步创建的目标灯光，使用【选择并移动】工具 ✥ 复制1盏，不需要进行参数的调整。

**步骤/06** 在左视图中由上至下拖曳创建一盏【目标灯光】。

**步骤/07** 选择上一步创建的目标灯光，展开【常规参数】卷展栏，在【阴影】选项组下勾选【启用】和【使用全局设置】复选框，并设置为【VR-阴影】，设置【灯光分布（类型）】为【光度学Web】。展开【分布（光度学Web）】卷展栏，并在通道上加载【13.IES】文件。展开【强度/颜色/衰减】卷展栏，设置【强度】为cd和2000，设置【从（图形）发射光线】为点光源。展开【VRay阴影参数】卷展栏，勾选【区域阴影】复选框，设置【U大小】【V大小】【W大小】均为50mm。

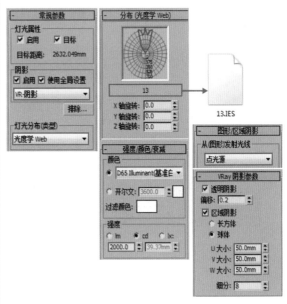

**步骤/08** 选择上一步创建的目标灯光，使用【选择并移动】工具 ✥ 复制1盏。展开【强度/颜色/衰减】卷展栏，调整【强度】为40000。

步骤/09　选择之前创建的目标灯光，使用【选择并移动】工具 复制1盏，不需要进行参数的调整。

步骤/10　单击 （创建）|  （灯光）按钮，选择 VRay 选项，单击 VR-灯光 按钮。在【左】视图中创建VR-灯光。

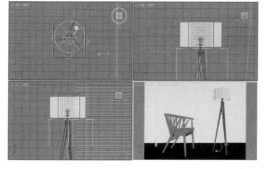

步骤/11　选择上一步创建的VR-灯光，然后在【修改面板】下设置其具体的参数。在【常规】选项组下设置【类型】为【球体】，在【强度】选项组下调节【倍增】为30，调节【颜色】为橘色，在【大小】选项组下设置【半径】为100mm。在【选项】选项组下勾选【不可见】复选框。在【采样】选项组下设置【细分】为20，【阴影偏移】为0.508mm。

步骤/12　在【左】视图中拖曳创建一盏VR-灯光。

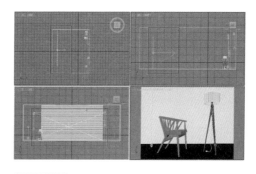

步骤/13　选择上一步创建的VR-灯光，在【常规】选项组下设置【类型】为【平面】，在【强度】选项组下调节【倍增】为6，调节【颜色】为蓝色，在【大小】选项组下设置【1/2长】为2155.323mm，【1/2宽】为5586.406mm。在【选项】选项组下勾选【不可见】复选框，取消勾选【影响高光】【影响反射】复选框，在【采样】选项组下设置【细分】为25，【阴影偏移】为0.508mm，【中止】为0.001。

**步骤/14** 完成最终的渲染效果。

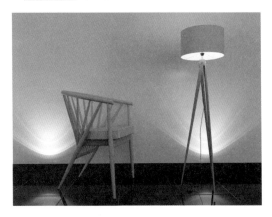

## 5.4 家居类展示陈列材质制作

### 5.4.1 皮革、沙发、窗帘、地毯

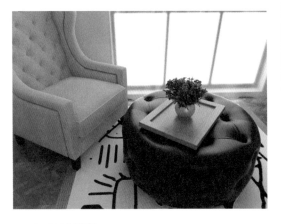

1. 设计思路

**案例类型：**

本案例是以"温馨"为主题展示材质设计项目。

**项目诉求：**

该项目主要凸显"温馨"的家居风格，在空间材质选择上以黑色皮革、布艺沙发、透明纱帘、布艺地毯进行搭配，色彩偏向暖色调，凸显温馨而优雅的空间感受。

### 2. 项目实战

本案例通过使用VRayMtl材质、【衰减】程序贴图制作皮革、沙发、窗帘、地毯材质效果。

**皮革材质：**

**步骤/01** 打开"场景文件.max"文件。

**步骤/02** 按M键打开【材质编辑器】对话框，选择一个空白材质球，单击 Standard 按钮，在弹出的【材质/贴图浏览器】对话框中选择VRayMtl材质。

**步骤/03** 将材质命名为"皮革"，在【漫反射】选项组下调节颜色为黑色。单击【反射】后的 ■ 按钮，在通道上加载【衰减】程序贴图，展开【衰减参数】卷展栏，调节两个颜色分别为黑色和浅蓝色，设置【衰减类型】为Fresnel，【模式特定参数】选项组下设置【折射率】为

2.1。回到【反射】选项组下设置【反射光泽度】为0.7,【细分】为30,取消勾选【菲涅耳反射】复选框。

**步骤/04** 将调节完成的【皮革】材质赋予场景中的圆茶几模型。

沙发材质:

**步骤/01** 选 择 一 个 空 白 材 质 球, 单击 Standard 按钮,在弹出的【材质/贴图浏览器】对话框中选择VRayMtl材质。

**步骤/02** 将材质命名为"沙发",在【漫反射】选项组下加载【衰减】程序贴图,展开【衰减参数】卷展栏,分别在两个颜色后面的通道上加载"1_4a.jpg"和"1_4a2.jpg"贴图文件,分别设置【瓷砖】的U和V均为2。展开【混合曲线】卷展栏,并调节曲线样式。

**步骤/03** 将调节完成的【沙发】材质赋予场
景中的沙发模型。

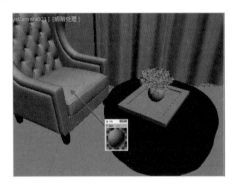

窗帘材质：

**步骤/01** 选择一个空白材质球，单击
Standard 按钮，在弹出的【材质/贴图浏览器】对
话框中选择VRayMtl材质。

**步骤/02** 将材质命名为"窗帘"，在【漫
反射】选项组下调节颜色为浅蓝色，在【反射】
选项组下取消勾选【菲涅耳反射】复选框。在
【折射】选项组下调节颜色为深灰色，【折射
率】为1.001、【光泽度】为0.85、【细分】为
20，勾选【影响阴影】复选框。

**步骤/03** 将调节完成的【窗帘】材质赋予
场景中的窗帘模型。

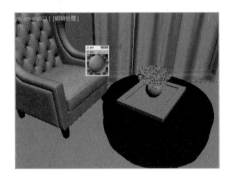

地毯材质：

**步骤/01** 选择一个空白材质球，单击
Standard 按钮，在弹出的【材质/贴图浏览器】对
话框中选择VRayMtl材质。

**步骤/02** 将材质命名为"地毯"，在【漫反射】选项组下加载"200831315555767500.jpg"贴图文件，设置【瓷砖】的U和V均为0.32。展开【贴图】卷展栏，将【漫反射】后面的贴图拖曳到【凹凸】的贴图通道上，设置方式为【复制】，并设置【凹凸】为-30。

**步骤/03** 选择地毯模型，然后为其加载【UVW贴图】修改器，并设置【贴图】方式为【平面】，设置【长度】【宽度】均为600mm，

最后设置【对齐】为Z。

**步骤/04** 将调节完成的【地毯】材质赋予场景中的地毯模型。

**步骤/05** 完成最终的渲染效果如下。

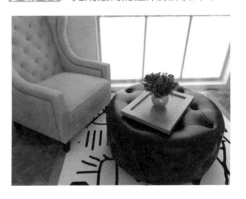

## 5.4.2 木地板、木纹、背景

### 1. 设计思路

**案例类型：**

本案例是以"素雅文艺"为主题的展示材质设计项目。

**项目诉求：**

该项目凸显"素雅文艺"范的空间感觉，空间中的材质主要包括木地板、木纹椅子、白色乳胶漆背景墙等。这几种材质都选用较为柔和的色调和质感，虽不光鲜亮丽，但足够优雅大气、干净清爽、井然有序、素雅又不失新意，极具文艺气质，是年轻人非常喜爱的设计风格。

### 2. 项目实战

本案例通过使用【VR-材质包裹器】材质、VRayMtl材质、【输出】程序贴图、【凹凸】贴图、【VR-灯光材质】材质制作木地板、木纹、背景材质效果。

**木地板：**

**步骤/01** 打开"场景文件.max"文件。

**步骤/02** 按M键打开【材质编辑器】对话框，选择一个空白材质球，单击 Standard 按钮，在弹出的【材质/贴图浏览器】对话框中选择【VR-材质包裹器】材质，选择【丢弃旧材质】。

**步骤/03** 将材质命名为"木地板"，展开【VR材质包裹器参数】卷展栏，并在【基本材质】通道上加载VRayMtl，单击进入【基本材质】的通道中，在【漫反射】选项组下加载"3_Diffuse.jpg"贴图文件。单击【高光光泽度】后面的 L 按钮，调整其数值为0.85，【反射光泽度】为0.85，设置【细分】为15，取消勾选【菲涅耳反射】复选框。将【附加曲面属性】选项组下的【生成全局照明】设置为1.2。

**步骤/04** 展开【贴图】卷展栏，将【漫反射】后面的贴图拖曳到【凹凸】的贴图通道上，设置方式为【复制】，并设置【凹凸】为10。在【环境】贴图通道上加载【输出】程序贴图。

**步骤/05** 选择地板模型，然后为其加载【UVW贴图】修改器，并设置【贴图】方式为【长方体】，设置【长度】为1127.997mm、【宽度】为1156.638mm、【高度】为108.178mm，最后设置【对齐】为Z。

**步骤/06** 将调节完成的【木地板】材质赋予场景中的地板模型。

木纹：

**步骤/01** 选择一个空白材质球，单击 Standard 按钮，在弹出的【材质/贴图浏览器】对话框中选择VRayMtl材质。

**步骤/02** 将材质命名为"木纹"，在【漫反射】选项组下加载"木纹.jpg"贴图文件，设置【反射光泽度】为0.82，【细分】为30，单击【菲涅耳反射】后面的 L 按钮，调整【菲涅耳折射率】为5。

**步骤/03** 展开【贴图】卷展栏，将【漫反射】后面的贴图拖曳到【凹凸】的贴图通道上，设置方式为【复制】，并设置【凹凸】为20。

**步骤/04** 将调节完成的【木纹】材质赋予场景中的座椅模型。

背景：

**步骤/01** 选择一个空白材质球，单击 Standard 按钮，在弹出的【材质/贴图浏览器】对话框中选择【VR-灯光材质】材质。

**步骤/02** 将材质命名为"背景"，在【颜色】后面的数值框中设置数值为2.5，并在后面的通道上加载"背景.jpg"贴图文件。

**步骤/03** 选择背景模型，然后为其加载【UVW贴图】修改器，并设置【贴图】方式为【长方体】，设置【长度】为4776.826mm、【宽度】为10509.013mm、【高度】为30.03mm，最后设置【对齐】为Z。

**步骤/04** 将调节完成的【背景】材质赋予场景中的模型。

**步骤/05** 完成最终的渲染效果。

### 5.4.3　金、蜡烛、火焰

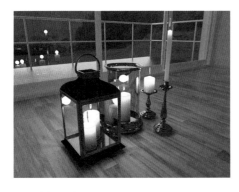

#### 1. 设计思路

案例类型：

本案例是以"浪漫"为主题的展示材质设计项目。

项目诉求：

该项目以"浪漫"为主题，由于是夜晚时

刻，空间中陈列元素选择了多种类型的烛台。夜晚的蓝黑冷色调和蜡烛火焰的黄橙暖色调的对比，烘托出更温暖、更浪漫的氛围。

#### 2. 项目实战

本例通过使用VRayMtl材质、【衰减】程序贴图、【多维/子对象】材质、【虫漆】材质、【噪波】程序贴图、标准材质制作金、蜡烛、火焰材质效果。

金材质：

**步骤/01** 打开"场景文件.max"文件。

**步骤/02** 按M键打开【材质编辑器】对话框，选择一个空白材质球，单击 Standard 按钮，在弹出的【材质/贴图浏览器】对话框中选择VRayMtl材质。

**步骤/03** 将材质命名为"金"，在【漫反

131

射】选项组下调节颜色为黑色。在【反射】选项组下加载【衰减】程序贴图，展开【衰减参数】卷展栏，分别调节两个颜色为土黄色和黄褐色，设置【衰减类型】为Fresnel。单击【高光光泽度】后面的L按钮，调整其数值为0.8，设置【反射光泽度】为0.95，【细分】为25。取消勾选【菲涅耳反射】复选框，调整【最大深度】为8。在【折射】选项组下设置【细分】为1，【折射率】为1。

**步骤/04** 展开【反射插值】卷展栏，设置【最小速率】为-3，【最大速率】为0。展开【折射插值】卷展栏，设置【最小速率】为-3，【最大速率】为0。

**步骤/05** 将调节完成的【金】材质赋予场景中的烛台模型。

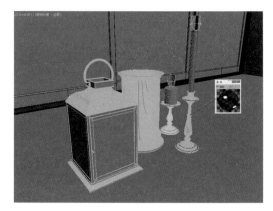

**蜡烛材质：**

**步骤/01** 按M键打开【材质编辑器】对话框，选择一个空白材质球，单击 Standard 按钮，在弹出的【材质/贴图浏览器】对话框中选择【多维/子对象】材质，选择【丢弃旧材质】。

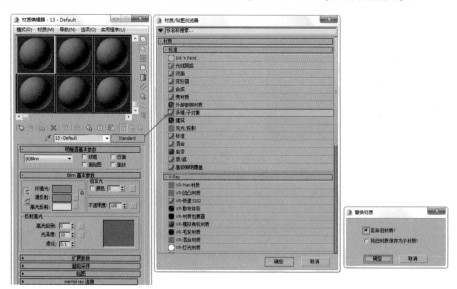

**步骤/02** 将材质命名为"蜡烛"，单击【设置数量】按钮，设置【材质数量】为2，分别在通道上加载【虫漆】材质和VRayMtl材质。

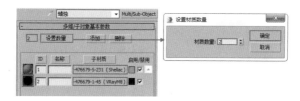

**步骤/03** 单击进入ID号为1的通道加载【虫漆】材质，设置【虫漆颜色混合】为100。在【基础材质】通道上加载VRayMtl材质，在【漫反射】选项组下调节颜色为土黄色。设置【反射光泽度】为0.65，【细分】为16。在【折射】选项组下调节颜色为褐色，【光泽度】为0.3，【细分】为16，勾选【影响阴影】复选框，【折射率】为1，【烟雾颜色】为黄色。在【半透明】选项组下设置【类型】为【硬（蜡）模型】，【厚度】为1.181mm。展开【反射插值】卷展栏，设置展【最小速率】为-3，【最大速率】为0。展开【折射插值】卷展栏，设置【最小速率】为-3，【最大速率】为0。在【虫漆材质】通道上加载VRayMtl材质，在【漫反射】选项组下调节颜色为黑色。单击【高光光泽度】后面的 L 按钮，调整【反射光泽度】为0.75，【细分】为16，取消勾选【菲涅耳反射】复选框。展开【贴图】卷展栏，在【凹凸】后面的贴图通道上加载【噪波】程序贴图，【大小】为0.04，并设置【凹凸】为8。

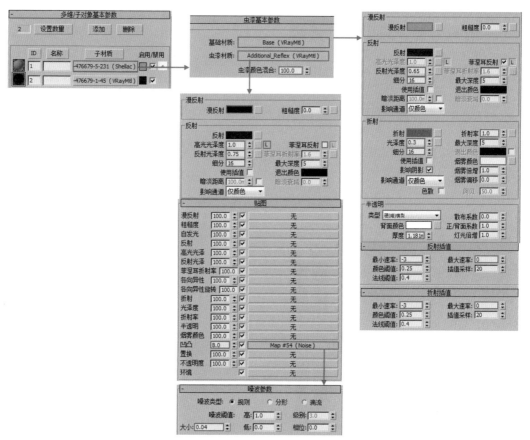

**步骤/04** 单击进入ID号为2的通道加载VRayMtl材质，在【漫反射】选项组下调节颜色为黑色，取消勾选【菲涅耳反射】复选框。

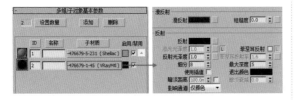

**步骤/05** 将调节完成的【蜡烛】材质赋予场景中蜡烛模型。

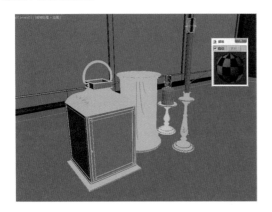

火焰材质：

**步骤/01** 选择一个空白材质球，将材质命名为"火焰"，勾选【漫反射颜色】复选框，在其后面的通道加载"476679-1-42.jpg"文件。勾选【自发光】复选框，在其后面的通道加载"476679-1-42.jpg"文件。勾选【不透明度】复选框，在其后面的通道加载"476679-2-42.jpg"文件。

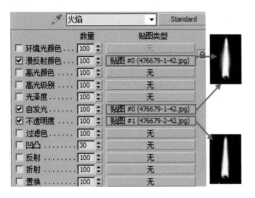

**步骤/02** 将调节完成的【火焰】材质赋予场景中的模型。

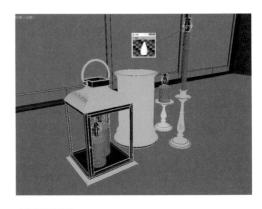

**步骤/03** 最终渲染效果如下。

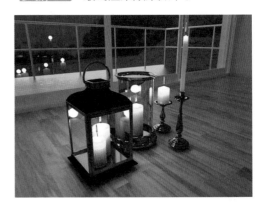

## 5.5 家居类展示陈列设计项目

### 5.5.1 明亮小户型客厅展示陈列设计

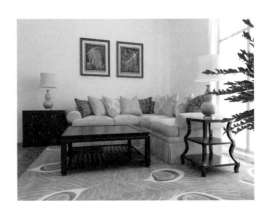

## 1. 设计思路

**案例类型：**

本案例是小户型客厅的陈列设计项目。

**项目诉求：**

本案例为明亮的客厅陈列设计项目，追求明亮、干净，因此除了大面积使用白色外，还可以借助窗户照射的自然光。

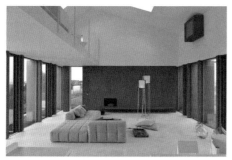

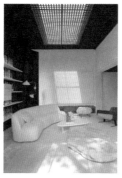

**设计定位：**

在客厅面积较小的情况下，如何通过对家具的陈列来提升空间利用率是尤为重要的。除了陈列方式外，还应该充分考虑尽量避免尺寸过大的家具。

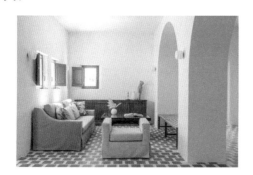

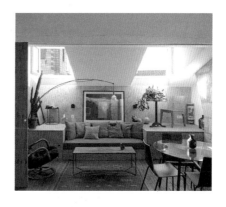

## 2. 配色方案

本案例采用素雅的色彩搭配方案，使用咖啡色、白色作为主要搭配，并点缀小面积的蓝色和绿色，让空间变得更有生机感。

**主色：**

本案例采用白色和浅咖啡色为主色。大面积的地毯和沙发的浅咖啡色搭配墙面白色乳胶漆，给人低调、舒缓的感觉，在这种空间中会感觉舒适、放松。

**辅助色：**

白色和浅咖啡色搭配作为主色，空间缺少低明度色彩，会使得空间看起来"漂、轻"，因此选择低明度的深咖啡色的茶几、柜子、边几、画框，使画面看起来更稳重。

**点缀色：**

白色、浅咖啡色、深咖啡色搭配在一起非常柔和，但缺少动感、生机，因此最好选择小面积的蓝色花瓶、绿色植物作为点缀。

### 3. 空间布局

该作品主要采用"一侧"分布的布局方式。针对小户型客厅空间可以采用偏向一侧陈列的方式，提升空间利用率，另外一侧的空间可留做他用，如摆放餐桌椅等。空间顶视图和前视图展示的对称布局如下。

### 4. 同类作品欣赏

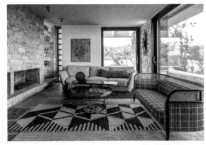

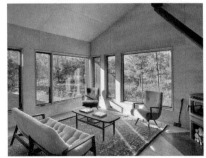

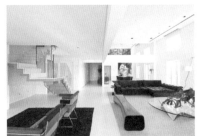

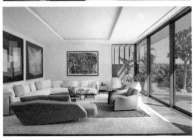

### 5. 项目实战

本案例主要使用标准材质、VRayMtl材质、【混合】材质、【衰减】程序贴图制作客厅的多种材质质感，使用VR-灯光模拟客厅日景表现。

**乳胶漆材质：**

**步骤/01** 打开"场景文件.max"文件。

**步骤/02** 按M键打开【材质编辑器】对话框，选择一个空白材质球，将材质命名为"乳胶漆"，展开【Blinn基本参数】卷展栏，将【环境光】【漫反射】后面的颜色均调节为灰白色。

步骤/03 将调节完成的【乳胶漆】材质赋予场景中的墙体模型。

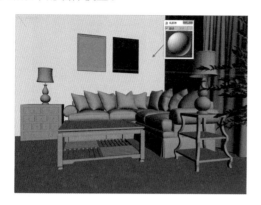

透光窗帘材质：

步骤/01 选择一个空白材质球，单击 Standard 按钮，在弹出的【材质/贴图浏览器】对话框中选择VRayMtl材质。

步骤/02 将材质命名为"透光窗帘"，在【漫反射】选项组下调节颜色为淡蓝色。在【反射】选项组下取消勾选【菲涅耳反射】复选框。在【折射】选项组下设置【光泽度】为0.85，勾选【影响阴影】复选框，设置【折射率】为1.001。

步骤/03 将调节完成的【透光窗帘】材质赋予场景中的窗帘模型。

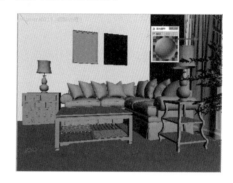

木地板材质：

步骤/01 选择一个空白材质球，单击 Standard 按钮，在弹出的【材质/贴图浏览器】对话框中选择VRayMtl材质。

步骤/02 将材质命名为"木地板"，在

【漫反射】选项组下加载"地板.jpg"贴图文件，设置【裁剪/放置】下的U为0.209和W为0.578，设置【反射光泽度】为0.7，【细分】为15，取消勾选【菲涅耳反射】复选框。

**步骤/03** 展开【贴图】卷展栏，将【漫反射】后面的贴图拖曳到【凹凸】的贴图通道上，设置方式为【复制】，并设置【凹凸】为90，在【环境】后面的通道上加载【输出】程序贴图。

**步骤/04** 选择木地板模型，然后为其加载【UVW贴图】修改器，并设置【贴图】方式为【平面】，设置【长度】为301.983mm、【宽度】为376.834mm，最后设置【对齐】为Z。

**步骤/05** 将调节完成的【木地板】材质赋予场景中的地板模型。

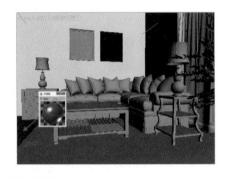

地毯材质：

**步骤/01** 选择一个空白材质球，单击 Standard 按钮，在弹出的【材质/贴图浏览器】对话框中选择VRayMtl材质。

**步骤/02** 将材质命名为"地毯"，在【漫反射】选项组下加载"L13580512.jpg"贴图文件，设置【偏移】的V为0.8,【瓷砖】的U和V均为0.4。

**步骤/03** 选择地毯模型，然后为其加载【UVW贴图】修改器，并设置【贴图】方式为【平面】，设置【长度】【宽度】均为800mm，最后设置【对齐】为Z。

**步骤/04** 将调节完成的【地毯】材质赋予场景中的地毯模型。

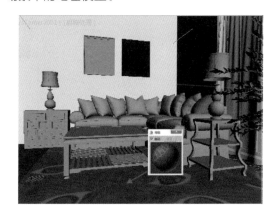

沙发材质：

**步骤/01** 选择一个空白材质球，单击 Standard 按钮，在弹出的【材质/贴图浏览器】对话框中选择【混合】材质，选择【丢弃旧材质】。

**步骤/02** 将材质命名为"沙发"，在【材质1】后面的通道加载VRayMtl材质，在【漫反射】选项组下加载【衰减】程序贴图，分别在颜色后面的通道上加载"43806 副本2daaadaaaaacaa1.jpg"和"43801 副本ba1a.jpg"贴图文件，并设置【瓷砖】的U和V均为1.5。设置【衰减类型】为

Fresnel，展开【混合曲线】卷展栏，并调节曲线样式。在【反射】选项组下取消勾选【菲涅耳反射】复选框。

步骤/03 回到【混合基本参数】卷展栏下，在【材质2】后面的通道加载VRayMtl材质，在【漫反射】选项组下加载【衰减】程序贴图，分别在颜色后面的通道上加载"43801 副本ba1.jpg"和"43801 副本ba12.jpg"贴图文件，并设置【瓷砖】的U和V均为1.5。展开【混合曲线】卷展栏，并调节曲线样式。在【反射】选项组下取消勾选【菲涅耳反射】复选框。

**步骤/04** 回到【混合基本参数】卷展栏下，在【遮罩】后面的通道加载"黑白.jpg"贴图文件，并设置【瓷砖】的U和V均为1.2。

**步骤/05** 选择沙发模型，然后为其加载【UVW贴图】修改器，并设置【贴图】方式为【长方体】，设置【长度】【宽度】【高度】均为800mm，最后设置【对齐】为Z。

**步骤/06** 将调节完成的【沙发】材质赋予场景中的沙发模型。

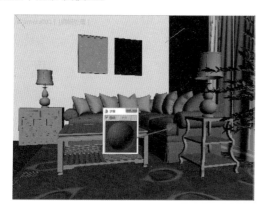

茶几材质：

**步骤/01** 选择一个空白材质球，单击 Standard 按钮，在弹出的【材质/贴图浏览器】对话框中选择VRayMtl材质。

**步骤/02** 将材质命名为"茶几"，在【漫反射】选项组下加载"yNfgaNj013a1.jpg"贴图文件，设置【角度】的W为90。在【反射】选项组下加载【衰减】程序贴图，设置【衰减类型】为Fresnel，并调整【折射率】为2.0。单击【高光光泽度】后面的 L 按钮，调整其数值为0.75，设置【反射光泽度】为0.8，【细分】为50，取消勾选【菲涅耳反射】复选框。

**步骤/03** 选择茶几模型，然后为其加载【UVW贴图】修改器，并设置【贴图】方式为

【长方体】，设置【长度】【宽度】【高度】均为800mm，最后设置【对齐】为Z。

**步骤/04** 将调节完成的【茶几】材质赋予场景中的茶几模型。

**VR-灯光制作窗口光线：**

**步骤/01** 单击 ▓（创建）｜ ▓（灯光）按钮，选择 VRay ▼ 选项，单击 VR-灯光 按钮。在【左】视图中创建 VR-灯光。

**步骤/02** 选择上一步创建的VR-灯光，然后在【常规】选项组下设置【类型】为【平面】，在【强度】选项组下调节【倍增】为40，调节【颜色】为紫色，在【大小】选项组下设置【1/2长】为1200mm，【1/2宽】为980mm。在【采样】选项组下设置【细分】为15。

**VR-灯光制作辅助灯光：**

**步骤/01** 单击 ▓（创建）｜ ▓（灯光）按钮，选择 VRay ▼ 选项，单击 VR-灯光 按钮。在【左】视图中创建 VR-灯光。

**步骤/02** 选择上一步创建的VR-灯光，然后在【常规】选项组下设置【类型】为【平

面】，在【强度】选项组下调节【倍增】为1，调节【颜色】为白色，在【大小】选项组下设置【1/2长】为1200mm，【1/2宽】为980mm。勾选【不可见】复选框，在【采样】选项组下设置【细分】为15。

设置摄影机：

**步骤/01** 单击 ◈（创建）｜ ◙ （摄影机）按钮，选择 标准 ▾选项，单击 物理 按钮。在【顶】视图中创建摄影机。

**步骤/02** 选择上一步创建的物理摄影机，在【修改面板】下展开【基本】卷展栏修改【目标距离】为1289.657mm，在【物理摄影机】卷

展栏下勾选【指定视野】前的复选框，修改数值为65.503。

设置成图渲染参数：

**步骤/01** 按F10键，在打开的【渲染设置】对话框中重新设置渲染参数，选择【渲染器】为 V-Ray Adv 3.00.08，选择【公用】选项卡，在【输出大小】选项组下设置【宽度】为2000、【高度】为1500。

**步骤/02** 选择V-Ray选项卡，展开【帧缓冲区】卷展栏，取消勾选【启用内置帧缓冲区】复选框。展开【全局开关[无名汉化]】卷展栏，选择【专家模式】，取消勾选【概率灯光】【过滤GI】【最大光线强度】复选框。展

**143**

开【图像采样器（抗锯齿）】卷展栏，设置【最小着色速率】为1，选择【过滤器】为Mitchell-Netravali。展开【全局确定性蒙特卡洛】卷展栏，勾选【时间独立】复选框。展开【环境】卷展栏，勾选【全局照明（GI）环境】复选框，将【颜色】调节为淡蓝色。展开【颜色贴图】卷展栏，选择【专家模式】，设置【类型】为【指数】，【伽玛】为1，设置【暗度倍增】为0.9，【明度倍增】为1.1，勾选【子像素贴图】【钳制输出】复选框，选择【模式】为【颜色贴图和伽玛】。

**步骤/03** 选择GI选项卡，展开【全局照明[无名汉化]】卷展栏，勾选【启用全局照明（GI）】复选框，选择【专家模式】，设置【二次引擎】为【灯光缓存】。展开【发光图】卷展栏，选择【专家模式】，设置【当前预设】为【低】，勾选【显示直接光】复选框，选择【显示新采样为亮度】。展开【灯光缓存】卷展栏，选择【专家模式】，取消勾选【存储直接光】【折回】复选框，设置【插值采样】为10。

**步骤/04** 完成最终的渲染效果。

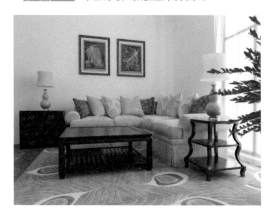

## 5.5.2　现代风格休闲室一角

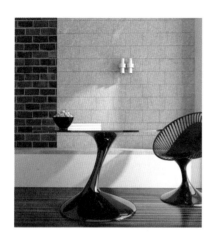

### 1. 设计思路

**案例类型：**

本案例是现代风格休息室一角，案例重点在于墙面、地面的巧妙面积划分。

**项目诉求：**

该项目主要针对年轻人群体，突出时尚、潮流，诠释年轻人的生活方式和态度。作品看似简约，却不失生活情趣。

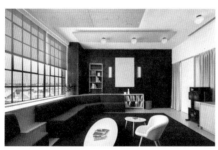

**设计定位：**

背景墙和地面形成了"两纵两横"共四个长方形拼接的画面，极具现代主义，让空间感和秩序感更强。该作品结合了著名画家"彼埃·蒙德里安"经典的几何学规范之美。

### 2. 配色方案

本案例采用浅灰色、驼色为主色，白色、黑色为辅助色，绿色为点缀色。

**主色：**

本案例以浅灰色、驼色为主色，两种中明度、低饱和度的色彩搭配在一起，产生低调、柔和的感觉。

**辅助色：**

搭配白色、黑色为辅助色，使得作品在明度方面更丰富。包括低明度的黑色、中明度的浅灰色、驼色和高明度的白色。并且这四种色彩搭配在一起没有任何突兀感，都是室内设计中最常用的色彩，且这四种色彩搭配大多数都比较舒适。

**点缀色：**

为了使搭配空间显示出过于低调的感觉，增添一点绿色，可以起到画龙点睛的作用。

**3. 空间布局**

该作品主要采用"自由型"的布局方式，餐桌椅相对自由、随意的陈列摆放，搭配以面积不同的长方形组成的墙面、地面，整体陈列方式自由、不受拘束，是当代年轻人喜爱的空间陈列方式。空间顶视图和前视图展示的对称布局如下。

**4. 同类作品欣赏**

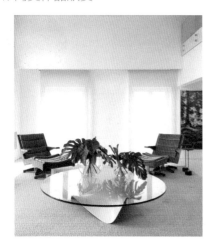

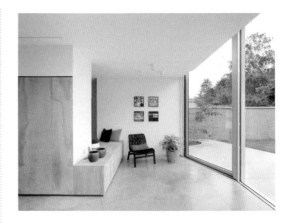

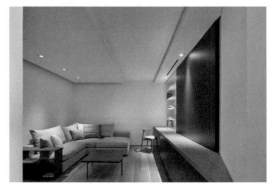

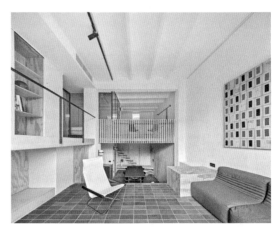

**5. 项目实战**

本案例主要使用标准材质、VRayMtl材质制作现代风格休闲室的多种材质质感，使用目标平行光模拟日光光照、使用VR-灯光模拟辅助灯光。

砖墙材质：

**步骤/01** 打开"场景文件.max"文件。

**步骤/02** 按M键打开【材质编辑器】对话框，选择一个空白材质球，将材质命名为"砖墙"，展开【Blinn基本参数】卷展栏，在【漫反射】后面加载"砖墙.jpg"贴图文件。在【输出】卷展栏下，勾选【启用颜色贴图】复选框，单击移动按钮，调整下方的数值为1.0和0.49。

**步骤/03** 展开【贴图】卷展栏，在【凹凸】后面加载"砖墙.jpg"贴图文件，在【输出】卷展栏下，勾选【启用颜色贴图】复选框，单击移动按钮，调整下方的数值为0和-0.011。

**步骤/04** 选择墙体模型，然后为其加载【UVW贴图】修改器，并设置【贴图】方式为【长方体】，设置【长度】为840.84mm、【宽度】为987.987mm，【高度】为1282.281mm，最后设置【对齐】为Z。

**步骤/05** 将调节完成的【砖墙】材质赋予场景中的墙体模型。

石材材质：

**步骤/01** 选择一个空白材质球，单击 Standard 按钮，在弹出的【材质/贴图浏览器】对

话框中选择VRayMtl材质。

**步骤/02** 将材质命名为"石材"，在【漫反射】选项组下加载【平铺】程序贴图，选择【预设类型】为【1/2连续砌合】，在【高级控制】卷展栏下，在【纹理】后面的通道上加载"Textures4ever_Vol2_Square_55.jpg"贴图文件，设置【水平数】为8，【垂直数】为13。设置【水平间距】和【垂直间距】均为0.03，【随机种子】为42260。设置【反射光泽度】为0.65，【细分】为15，取消勾选【菲涅耳反射】复选框。

**步骤/03** 展开【贴图】卷展栏，在【凹凸】后面的通道上加载【平铺】程序贴图，选择【预设类型】为【1/2连续砌合】，在【高级控制】卷展栏下，调节【纹理】后面的颜色为白色，设置【水平数】为8，【垂直数】为13。设

置【水平间距】和【垂直间距】均为0.03，【随机种子】为42260。

**步骤/04** 选择墙体模型，然后为其加载【UVW贴图】修改器，并设置【贴图】方式为【平面】，设置【长度】为2002mm、【宽度】为1692.415mm，最后设置【对齐】为Z。

**步骤/05** 将调节完成的【石材】材质赋予场景中的墙体模型。

塑料材质：

**步骤/01** 选择一个空白材质球，单击

Standard 按钮，在弹出的【材质/贴图浏览器】对话框中选择VRayMtl材质。

**步骤/02** 将材质命名为"塑料"，在【漫反射】选项组下调节颜色为黑色，在【反射】选项组下加载【衰减】程序贴图，设置【衰减类型】为Fresnel，并调整【折射率】为2.0。单击【高光光泽度】后面的 L 按钮，调整其数值为0.85，取消勾选【菲涅耳反射】复选框。

**步骤/03** 将调节完成的【塑料】材质赋予场景中的桌椅模型。

**木地板材质：**

**步骤/01** 选择一个空白材质球，单击 Standard 按钮，在弹出的【材质/贴图浏览器】对话框中选择VRayMtl材质。

**步骤/02** 将材质命名为"木地板"，在【漫反射】选项组下加载"061.jpg"贴图文件，勾选【启用颜色贴图】复选框，单击移动按钮，调整下方的数值为1.0和0.74。单击【高光光泽度】后面的 L 按钮，调整其数值为0.8，设置【反射光泽度】为0.85，【细分】为15，取消勾选【菲涅耳反射】复选框。

**步骤/03** 选择地毯模型，然后为其加载【UVW贴图】修改器，并设置【贴图】方式为【平

面】，设置【长度】为2372.778mm、【宽度】为1443.723mm，最后设置【对齐】为Z。

**步骤/04** 将调节完成的【木地板】材质赋予场景中的地板模型。

目标平行光制作太阳光：

**步骤/01** 单击 （创建）| （灯光）按钮，选择 标准 选项，单击 目标平行光 按钮。在【顶】视图中创建一盏【目标平行光】。

**步骤/02** 选择上一步创建的目标平行光，在【阴影】选项组下勾选【启用】选择【VR-阴影】。在【强度/颜色/衰减】选项组下设置【倍增】为50，勾选【远距衰减】中的【使用】复选框，设置【结束】为6200mm，在【平行光参数】选项组下设置【聚光区/光束】为1060mm，【衰减区/区域】为1660mm。展开【VRay阴影参数】卷展栏，勾选【区域阴影】复选框，设置【U大小】【V大小】和【W大小】均为100mm，【细分】为20。

VR-灯光制作辅助灯光：

**步骤/01** 单击 （创建）| （灯光）按钮，选择 VRay 选项，单击 VR-灯光 按钮。在【左】视图中创建一盏VR-灯光。

**步骤/02** 选择上一步创建的VR-灯光，然后在【常规】选项组下设置【类型】为【平面】，

在【强度】选项组下调节【倍增】为10，调节
【颜色】为浅橘色，在【大小】选项组下设置
【1/2长】为970mm，【1/2宽】为680mm。勾
选【不可见】复选框，在【采样】选项组下设置
【细分】为20。

**步骤/03** 单击 <span>⚙</span>（创建）｜<span>🔆</span>（灯光）按
钮，选择 VRay 选项，单击 VR-灯光 按
钮。在【左】视图中创建一盏VR-灯光。

**步骤/04** 选择上一步创建的VR-灯光，然
后在【常规】选项组下设置【类型】为【平
面】，在【强度】选项组下调节【倍增】为3，调
节【颜色】为淡蓝色，在【大小】选项组下设置
【1/2长】为970mm，【1/2宽】为920mm。勾

选【不可见】复选框，在【采样】选项组下设置
【细分】为15。

设置摄影机：

**步骤/01** 单击 <span>⚙</span>（创建）｜<span>📷</span>（摄影机）按
钮，选择 标准 选项，单击 目标 按
钮。在【顶】视图中创建一架摄影机。

**步骤/02** 选择上一步创建的目标摄影机，
展开【参数】卷展栏，设置【镜头】为47.993mm，
【视野】为41.118度，设置【目标距离】为
1053.005mm。

设置成图渲染参数：

**步骤/01** 按F10键，在打开的【渲染设置】对话框中重新设置渲染参数，选择【渲染器】为V-Ray Adv 3.00.08，选择【公用】选项卡，在【输出大小】选项组下设置【宽度】为2000，【高度】为2178。

**步骤/02** 选择V-Ray选项卡，展开【帧缓冲区】卷展栏，取消勾选【启用内置帧缓冲区】复选框。展开【全局开关[无名汉化]】卷展栏，选择【专家模式】，取消勾选【概率灯光】【过滤GI】【最大光线强度】复选框。展开【图像采样器（抗锯齿）】卷展栏，设置【最小着色速率】为1，选择【过滤器】为Mitchell-Netravali。展开【全局确定性蒙特卡洛】卷展栏，设置【噪波阈值】为0.008，勾选【时间独立】复选框，设置【最小采样】为10。展开【环境】卷展栏，勾选【全局照明（GI）环境】复选框，将【颜色】调节为蓝灰色。展开【颜色贴图】卷展栏，选择【专家模式】，设置【类型】为【指数】，【伽玛】为1.0，勾选【子像素贴图】【钳制输出】复选框，取消勾选【影响

背景】复选框，选择【模式】为【颜色贴图和伽玛】。

**步骤/03** 选择GI选项卡，展开【全局照明】[无名汉化]卷展栏，勾选【启用全局照明（GI）】复选框，选择【专家模式】，设置【二次引擎】为【灯光缓存】。展开【发光图】卷展栏，选择【专家模式】，设置【当前预设】为【非常低】，设置【插值采样】为30，勾选【显示直接光】复选框，选择【显示新采样为亮度】。展开【灯光缓存】卷展栏，选择【专家模式】，取消勾选【存储直接光】复选框，设置【插值采样】为10。

**步骤/04** 完成最终的渲染效果。

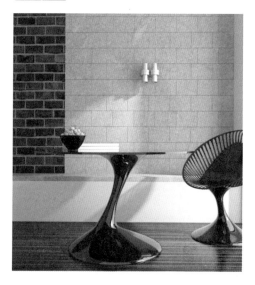

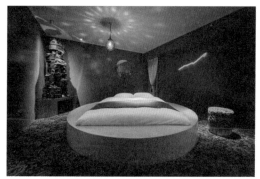

### 5.5.3　混搭风格夜晚卧室表现

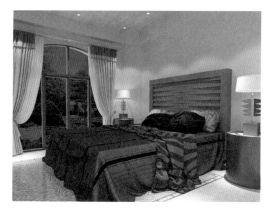

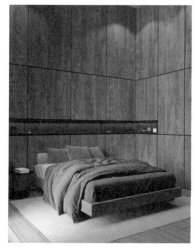

设计定位：

根据要追求的灯光层次分明、具有艺术气息的夜晚照明效果，可以在灯光布置时充分考虑灯光照射时的具体区域功能、灯光的不同强度、灯光的不同形状、光与影的关系、室内灯光与室外自然光的对比等。

#### 1. 设计思路

**案例类型：**

本案例是一款夜晚卧室空间的展示陈列设计项目。

**项目诉求：**

该项目是一款具有混搭风格的卧室空间设计，将东南亚风格、现代风格相结合。不同风格的家具组合与陈设，可以营造不一样的装饰风格。空间中灯光安排合理、层次分明，除了起到基本的照明功能外，还为空间营造出艺术性。舒适的色调，营造出良好的睡眠氛围。

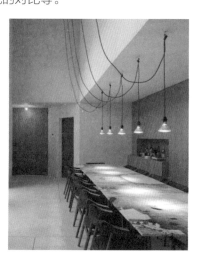

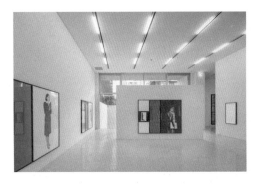

## 2. 配色方案

本案例采用比较大胆夸张的鲜艳颜色进行搭配，以此来凸显创作者的个性与风格。为了展现色彩的丰富性和融合性，大量使用了渐变色。

主色：

本案例以顶棚、墙壁、地砖的米色为主色包裹整个空间。

辅助色：

以孔雀蓝色、棕色为辅助色搭配，增添了空间的独特艺术气质。孔雀蓝色既有天空的纯净，又有海的深远。而棕色则稳重、雅致。三种颜色搭配在一起碰撞出极具艺术性的感觉。

点缀色：

本案例并没有选择亮丽的高纯度色彩作为点缀色，反而选择了深灰色。深灰色金属的床头柜和台灯灯柱，为空间增添了强烈的材质质感。

## 3. 空间布局

在卧室空间较小的情况下，可两面靠墙，余下空间设置衣柜。在房间较大的情况下可采用对称方式布局。该案例采用最常见的"对称"的布局方式，更具平衡、均衡美感。空间顶视图和前视图展示的对称布局如下。

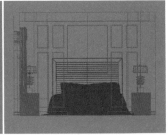

## 4. 同类作品欣赏

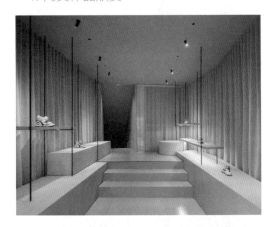

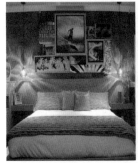
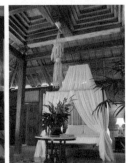

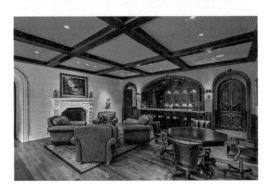

## 5. 项目实战

本案例主要使用【VR-灯光材质】材质、VRayMtl材质、【衰减】程序贴图、【VR-混合材质】制作卧室的多种材质质感，使用VR-灯光模拟室外夜晚效果、台灯效果等，使用目标灯光模拟射灯灯光。

窗外背景材质：

**步骤/01** 打开"场景文件.max"文件。

**步骤/02** 按M键打开【材质编辑器】对话框，选择一个空白材质球，单击 Standard 按钮，在弹出的【材质/贴图浏览器】对话框中选择【VR-灯光材质】材质。

**步骤/03** 将材质命名为"窗外背景"，在【颜色】后面的通道上加载"naturewe82.jpg"

贴图文件，并设置数值为0.8。

**步骤/04** 选择模型，然后为其加载【UVW贴图】修改器，并设置【贴图】方式为【长方体】，设置【长度】和【宽度】均为7000mm，【高度】为6006mm，最后设置【对齐】为Z。

**步骤/05** 将调节完成的【窗外背景】材质赋予场景中的模型。

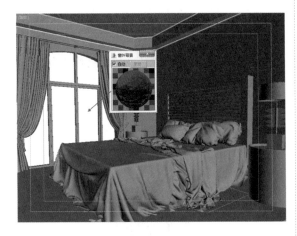

窗帘材质：

**步骤/01** 选择一个空白材质球，单击 Standard 按钮，在弹出的【材质/贴图浏览器】对话框中选择VRayMtl材质。

**步骤/02** 将材质命名为"窗帘"，在【漫反射】选项组下加载【衰减】程序贴图，在黑色后面的通道上加载"2alpaca-15a.jpg"贴图文件，在白色后面的通道上加载"2alpaca-15awa.jpg"贴图文件。展开【混合曲线】卷展栏，并调节曲线样式。在【反射】选项组下取消勾选【菲涅耳反射】复选框。

**步骤/03** 选择模型，然后为其加载【UVW贴图】修改器，并设置【贴图】方式为【长方体】，设置【长度】【宽度】和【高度】均为600mm，最后设置【对齐】为Z。

**步骤/04** 将调节完成的【窗帘】材质赋予场景中的窗帘模型。

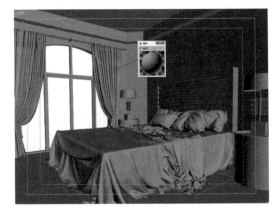

床头材质：

**步骤/01** 选择一个空白材质球，单击 Standard 按钮，在弹出的【材质/贴图浏览器】对话框中选择VRayMtl材质。

**步骤/02** 将材质命名为"床头"，在【漫反射】选项组下调节颜色为棕色，设置【反射光泽度】为0.85。单击【菲涅耳反射】后面的 L 按钮，调整【菲涅耳折射率】为2。

**步骤/03** 将调节完成的【床头】材质赋予场景中的床头模型。

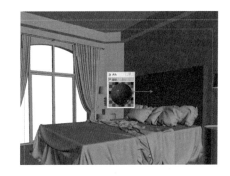

床单材质：

**步骤/01** 选择一个空白材质球，单击 Standard 按钮，在弹出的【材质/贴图浏览器】对话框中选择【VR-混合材质】材质，选择【丢弃旧材质】。

**步骤/02** 将材质命名为"床单"，在【基本材质】通道上加载VRayMtl材质。单击进入【基本材质】的通道，在【漫反射】选项组下加载【衰减】程序贴图，将第二个【颜色】调节为黑色。取消勾选【菲涅耳反射】复选框。

**步骤/03** 展开【贴图】卷展栏，在【凹凸】通道上加载"501603-1-7.jpg"贴图文件，并设置【瓷砖】的U、V均为3。

**步骤/04** 在【镀膜材质1】通道上加载VRayMtl，在【漫反射】选项组下加载【衰减】程序贴图，将第二个【颜色】调节为黑色。

**步骤/05** 继续在【镀膜材质1】通道上展开

【贴图】卷展栏，在【凹凸】通道上加载"501603-1-7.jpg"贴图文件，并设置【瓷砖】的U、V均为3。

**步骤/06** 在【混合数量1】通道上加载"501603-2-7.jpg"程序贴图，设置【瓷砖】的U为3，【角度】的W为90，【模糊】为1.23。

**步骤/07** 将调节完成的【床单】材质赋予场景中的床单模型。

被子材质：

**步骤/01** 选择一个空白材质球，单击 Standard 按钮，在弹出的【材质/贴图浏览器】对话框中选择【VR-混合材质】材质，选择【丢弃旧材质】。

**步骤/02** 将材质命名为"被子"，在【基本材质】通道上加载VRayMtl材质。单击进入【基本材质】的通道中，在【漫反射】选项组下调节颜色为黑色。展开【贴图】卷展栏，在【凹凸】通道上加载501603-1-7.jpg贴图文件。

VRayMtl，在【漫反射】选项组下调节颜色为黑色，取消勾选【菲涅耳反射】复选框，展开【贴图】卷展栏，在【凹凸】通道上加载"501603-1-7.jpg"贴图文件，并设置【瓷砖】的U、V均为3。

**步骤/03** 在【镀膜材质1】通道上加载

**步骤/04** 在【混合数量1】通道上加载

"501603-3-7.jpg"程序贴图,设置【瓷砖】的U为2、V为1.3。

**步骤/05** 将调节完成的【被子】材质赋予场景中的被子模型。

地毯材质:

**步骤/01** 选择一个空白材质球,单击 Standard 按钮,在弹出的【材质/贴图浏览器】对话框中选择VRayMtl材质。

**步骤/02** 将材质命名为"地毯",在【漫反射】选项组下加载"43812副本1.jpg"贴图文件,在【反射】选项组下加载【衰减】程序贴图,将第二个【颜色】调节为蓝色,设置【衰减类型】为Fresnel。

**步骤/03** 将调节完成的【地毯】材质赋予场景中的地毯模型。

灯罩材质：

**步骤／01** 选择一个空白材质球，单击 Standard 按钮，在弹出的【材质/贴图浏览器】对话框中选择VRayMtl材质。

**步骤／02** 将材质命名为"灯罩"，在【漫反射】选项组下加载"Archmodels59_cloth_026l.jpg"贴图文件，取消勾选【菲涅耳反射】复选框。在【反射】选项组下加载【衰减】程序贴图，将第二个【颜色】调节为黑色。在【折射】选项组下设置【光泽度】为0.75，勾选【影响阴影】复选框。

**步骤／03** 选择地毯模型，然后为其加载【UVW贴图】修改器，并设置【贴图】方式为【长方体】，设置【长度】【宽度】和【高度】均为300mm，最后设置【对齐】为Z。

**步骤／04** 将调节完成的【灯罩】材质赋予场景中的灯罩模型。

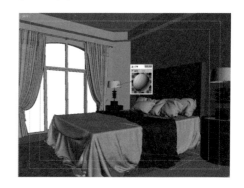

VR-灯光制作灯罩灯光：

**步骤／01** 单击 （创建）|　（灯光）按钮，选择VRay 选项，单击 VR-灯光 按钮。在【顶】视图中创建一盏VR-灯光。

**步骤/02** 选择上一步创建的VR-灯光，在【常规】选项组下设置【类型】为【球体】，在【强度】选项组下设置【倍增】为50，设置【颜色】为橘色，在【大小】选项组下设置【半径】为60mm。在【选项】选项组下勾选【不可见】复选框，在【采样】选项组下设置【细分】为16。

**步骤/03** 单击 （创建）｜ （灯光）按钮，选择VRay选项，单击 VR-灯光 按钮。在【前】视图中创建一盏VR-灯光。

**步骤/04** 选择上一步创建好的火焰模型，使用【选择并移动】工具 复制1盏。其具体位置如下。

目标灯光制作射灯：

**步骤/01** 单击 （创建）｜ （灯光）按钮，选择光度学选项，单击 目标灯光 按钮。在【左】视图中创建一盏【目标灯光】。

**步骤/02** 选择上一步创建的目标灯光，展开【常规参数】卷展栏，在【阴影】选项组下勾选【启用】复选框并设置为【VR-阴影】，设置【灯光分布（类型）】为【光度学Web】。展开【分布（光度学Web）】卷展栏，并在通道上加载【射灯.ies】文件。展开【强度/颜色/衰减】卷展栏，【过滤颜色】为橙色，设置【强度】为cd和120000。展开【VRay阴影参数】卷展栏，勾选【区域阴影】复选框。

**步骤/03**　选择上一步创建的目标灯光，使用【选择并移动】工具🔀复制11盏，不需要进行参数的调整。其具体位置如下。

VR-灯光制作辅助灯光：

**步骤/01**　单击🔆（创建）|🔦（灯光）按钮，选择 VRay ▾ 选项，单击 VR-灯光 按钮。在【前】视图中创建一盏VR-灯光。

**步骤/02**　选择上一步创建的VR灯光，然后在【常规】选项组下设置【类型】为【平面】，在【强度】选项组下调节【倍增】为20，调节【颜色】为深蓝色，在【大小】选项

组下设置【1/2长】为1800mm，【1/2宽】为1600mm。勾选【不可见】复选框，在【采样】选项组下设置【细分】为16。

**步骤/03**　单击🔆（创建）|🔦（灯光）按钮，选择 VRay ▾ 选项，单击 VR-灯光 按钮。在【左】视图中创建一盏VR-灯光。

**步骤/04**　选择上一步创建的VR-灯光，然后在【常规】选项组下设置【类型】为【平面】，在【强度】选项组下调节【倍增】为3，调节【颜色】为蓝灰色，在【大小】选项组下设置

【1/2长】为1800mm，【1/2宽】为1600mm。勾选【不可见】复选框，在【采样】选项组下设置【细分】为16。

设置摄影机：

**步骤/01** 单击 ■（创建）|■（摄影机）按钮，选择 标准 ▼ 选项，单击 目标 按钮。在【顶】视图中创建一架摄影机。

**步骤/02** 选择上一步创建的目标摄影机，展开【参数】卷展栏，设置【镜头】为27.52mm，【视野】为66.375度，最下方设置【目标距离】为4476.266mm。

**步骤/03** 选择上一步创建的目标摄影机，然后单击右键并在弹出的菜单中执行【应用摄影机校正修改器】命令。在【修改面板】下选择【摄影机校正】，展开【2点透视校正】卷展栏，设置【数量】为-1.39。

设置成图渲染参数：

**步骤/01** 按F10键，在打开的【渲染设置】对话框中重新设置渲染参数，选择【渲染器】为V-Ray Adv 3.00.08，选择【公用】选项卡，在【输出大小】选项组下设置【宽度】为2000、【高度】为1500。

步骤/02 选择V-Ray选项卡，展开【帧缓冲区】卷展栏，取消勾选【启用内置帧缓冲区】复选框。展开【全局开关[无名汉化]】卷展栏，选择【专家模式】，取消勾选【置换】【概率灯光】【过滤GI】【最大光线强度】复选框。展开【图像采样器（抗锯齿）】卷展栏，设置【最小着色速率】为1，选择【过滤器】为Catmull-Rom。展开【全局确定性蒙特卡洛】卷展栏，勾选【时间独立】复选框。展开【颜色贴图】卷展栏，选择【专家模式】，设置【类型】为【指数】，【伽玛】为1.0，勾选【子像素贴图】复选框，勾选【钳制输出】复选框，选择【模式】为【颜色贴图和伽玛】。

步骤/03 选择GI选项卡，展开【全局照明[无名汉化]】卷展栏，勾选【启用全局照明（GI）】复选框，选择【专家模式】，设置【二次引擎】为【灯光缓存】。展开【发光图】卷展栏，选择【专家模式】，设置【当前预设】为

【低】，勾选【显示直接光】复选框，选择【显示新采样为亮度】。展开【灯光缓存】卷展栏，选择【专家模式】，设置【插值采样】为10，取消勾选【折回】复选框。

步骤/04 最终的渲染效果如下。

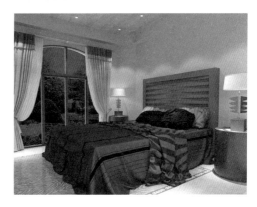

# 第6章

## 商业类展示陈列设计

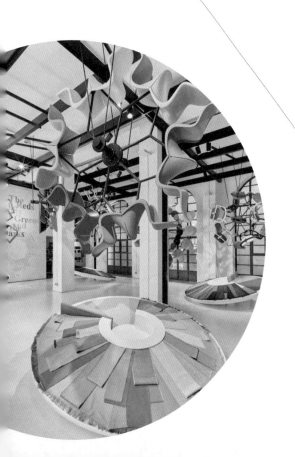

在当今社会，拥有良好的消费环境、创新型的商品类展示陈列是提升品牌形象、营造品牌氛围、提高产品销售的必备条件，也是企业在商业竞争中位于不败之地的重要因素。当然展示陈列设计对商业环境的营造也发挥着举足轻重的作用，一个好的展示设计可以提升整个商业空间的美感，给人一种可信赖、亲近的感受。

特点：

- 具有很强的商业性，主要是为了销售商品，扩大品牌影响力。
- 陈列设计主要围绕商品，通常根据商品特性决定空间的风格与饰品的选择。
- 陈列设计以以人为本为原则，商品展示在观者可以触屏与观赏的位置。

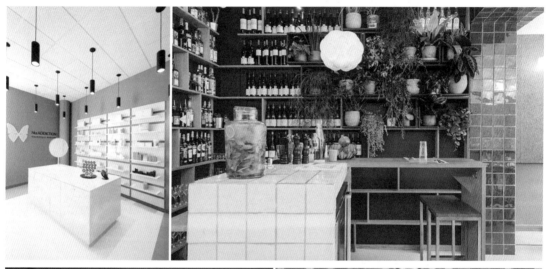

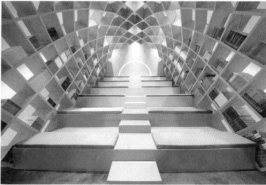

# 6.1 商业类展示陈列设计

商业类展示陈列设计通过一定的视觉艺术形式生动有效地传播商业信息，扩大商品的销售，并美化商业空间。

通常购买商品需要去特定的购物空间，而这个空间环境与展示效果的好坏，直接影响观者对商品的认识，影响人们的购物欲望，所以展示陈列设计对于商品来说是非常重要的。

**特点：**

- 商业类展示陈列设计具有很强的实用性。任何一个商业空间的设计都要满足使用功能的需要，特别是展示商品的使用功能和使用效果。
- 商业类展示陈列设计是通过空间氛围意境及带给人的心理感受来表达艺术性，并利于装饰打造出具有美感与观赏性的空间环境。
- 商业类展示陈列设计需要更多的创意性以突出商品的某些特质。

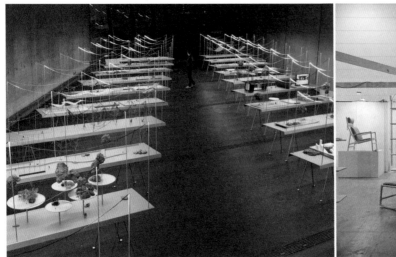

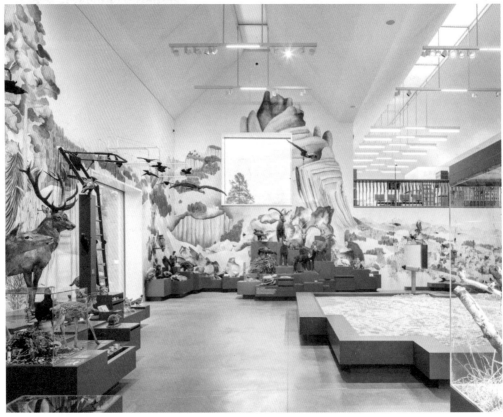

## 6.1.1 空间展示

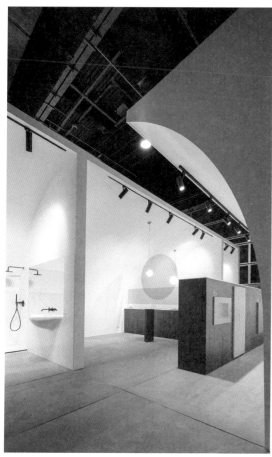

设计理念：这是一款以卫浴用品为主要展示元素的展览空间设计。以挖掘"固态表面"的潜能为设计主题，采用一种名为"固态表面"且具有延展性的材料为主要的空间元素，与主题相互呼应。

色彩点评：空间色彩朴素淡然，无彩色空间背景，搭配深实木色展架和鲜亮的黄色图形装饰元素作为点缀，打造稳重大气、不失活泼的空间。

① 以固态表面材料打造的拱顶，通过曲线线条为平稳的空间带来一丝柔和与亲切。

② 空间通过沃克水泥板、固态表面和红木三种材料打造简约、时尚、大气的展示空间效果。

③ 左右两侧向内照射的灯光简约低调，无形之中将展示重点区域进行凸显。

RGB：242,242,242　CMYK：6,5,5,0

RGB：99,99,99　CMYK：68,60,57,8

RGB：129,114,104　CMYK：57,56,58,2

RGB：229,197,87　CMYK：16,25,73,0

这是一款以旅行为主题的会展展示空间设计。整体效果宽敞大气。稳固的底色搭配鲜亮的橙黄色和橘红色，通过强烈的视觉冲击力将文字元素进行凸显。并将与旅行有关的图像以电子屏幕的形式呈现在受众的眼前，点明空间主题的同时也能够瞬间引起受众的共鸣。

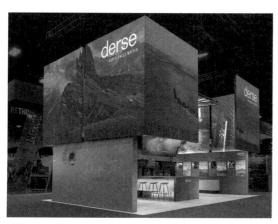

RGB：58,60,55　　CMYK：77,70,73,40

RGB：130,132,128　CMYK：56,46,47,0

RGB：224,211,186　CMYK：16,18,29,0

RGB：238,119,396　CMYK：7,66,86,0

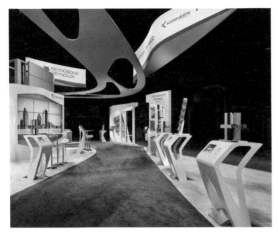

这是一款铝业公司的会展展示设计。以曲线为主要的设计元素，柔和而又丰富的曲线使空间看上去动感十足。大面积的灰色背景搭配少许的蓝色作为点缀，打造稳重而又理智的展示空间。

RGB：108,144,144　CMYK：64,37,42,0

RGB：232,241,240　CMYK：52,47,53,0

RGB：35,58,58　　CMYK：87,70,71,41

RGB：63,162,193　CMYK：77,47,7,0

## 6.1.2　展品陈列

设计理念：这是一款相机产品的会展展示设计。采用开放式陈列方法，让客户直接接触到展示，体验产品的性能，提升产品的吸引力与可信度。

色彩点评：以黑白灰为主的背景色彩，搭配充满科技感的蓝色和具有视觉冲击力的彩色标识，使空间的氛围看上去既沉稳严谨，又活跃饱满。

🔵将小巧的展示元素放置在较为低矮的展示架之上，方便受众以更舒适的姿势和角度去参观，所占面积较大的电子展示屏幕以悬挂的方式陈列在较高的位置处，将其与低矮的展示元素进行区分，既符合人们的视觉习惯，又利于吸引观者目光。

🔵采用大量图像元素增强空间与产品的关联性。

RGB：115,132,150　CMYK：62,46,34,0

RGB：221,225,232　CMYK：16,10,7,0

RGB：18,28,37　　CMYK：91,84,72,60

RGB：109,169,201　CMYK：60,25,17,0

这是一款雕塑的会展展示设计。将展示元素高低错落地陈列在宽敞的空间中，通过高矮的不同和元素自身的层次感使空间看上去更加饱满、艺术。纯度较高的色彩和富有冲击力的配色使空间看上去浓郁、活跃且具有视觉冲击力。

- RGB：219,94,132　CMYK：18,76,29,0
- RGB：127,68,74　CMYK：55,80,65,16
- RGB：140,164,152　CMYK：51,29,41,0
- RGB：178,180,179　CMYK：35,27,27,0

这是一款以色彩为主题的工业品会展展示设计。通过多样的色彩赋予每一个产品最大的表现力，并将部分的展示元素悬挂在半空之中，并将其拼接成圆形的轮廓，给人一种彩色的风车的感觉，强烈的对比和夸张手法使空间具有强烈的视觉冲击力。

- RGB：192,9,9　　CMYK：32,100,100,1
- RGB：231,183,4　CMYK：12,56,95,0
- RGB：55,102,25　CMYK：81,51,100,15
- RGB：39,71,125　CMYK：92,80,33,1
- RGB：204,212,220　CMYK：24,14,11,0

## 6.1.3　产品发布

设计理念：这是一款医疗设备制造和分销商的会展展示设计。通过沉稳而又平和的空间氛围表现展销产品的性质和特点。

色彩点评：空间以蓝色系为主色调，通过相同色系不同明度和纯度的色彩使空间的层次感更加丰富。与此同时也通过蓝色色调使空间给人们带来安定、踏实、可靠、理性的视觉效果。

🔵产品发布空间充分利用上、中、下三部分空间进行布局和陈列，使得空间视觉感受更加饱满。

🔵空间配以少许的曲线线条作为装饰元素，使规整而又有序的空间看上去更加活跃、自然。

 RGB：226,4,51　CMYK：13,99,78,0　　 RGB：39,34,43　CMYK：83,83,70,54

 RGB：38,69,152　CMYK：92,80,11,0　　 RGB：68,139,194　CMYK：74,40,12,0

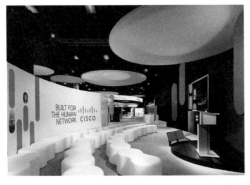

这是一款科技公司的发布空间设计。通过炫丽、富有感染力的渐变色彩增强空间的视觉冲击力。曲线形式的座椅排布搭配上方彩色的圆形装饰物和圆形座椅，使空间看上去更加活跃、绚丽、耀眼。简约的灯光在无形之中将空间进行照亮，为丰富饱满的展示空间起到了良好的衬托作用。

 RGB：212,130,68　CMYK：21,58,77,0　 RGB：13,13,13 CMYK：88,84,84,74

 RGB：235,237,238 CMYK：10,6，6,0　 RGB：170,176,181 CMYK：39,28,25,0

这是一款家居类的发布空间设计。前后整齐排布的不同样式的椅子以区分不同的受众人群，极为直观。并在空间的后方陈列主题产品，使空间的氛围更加明确。座席区域色彩简约平淡，因此将后方的展示区域设置成具有强烈视觉冲击力的对比色彩，避免了平淡无趣的空间效果。

RGB：240,223,212 CMYK:7,15,16,0　　RGB：242,242,241 CMYK：6,5,5,0

RGB：68,104,59 CMYK:78,51,92,14　　RGB：25,25,28 CMYK：86,82,77,65

## 6.1.4　合作洽谈

**设计理念：** 这是一款医学领域的会展展示空间设计。简约而又清爽的空间为受众营造出整洁干净的视觉效果。

**色彩点评：** 以纯净的白色为底色，象牙白色的座椅为空间增添了一丝温暖气息。装饰元素以蓝色为主色，纯粹而又沉稳的色彩为受众带来安稳、平和、理性的视觉效果，与产品的属性相互呼应。

❶近处相对而设的沙发座椅为参观者和参展商创造相互洽谈的空间。完全开放式的交流空间简洁规整，为用户带来稳重严肃而又舒适的沟通体验。

❷悬挂的五边形展板和圆形装饰元素使空间的氛围更加活跃。

 RGB：4,84,198 CMYK：90,68,0,0

RGB：238,237,233 CMYK：8,7,9,0

 RGB：26,28,36 CMYK：87,84,72,60

RGB：198,198,200 CMYK：26,20,18,0

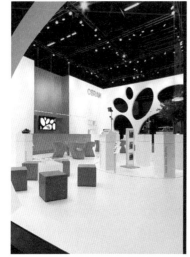

这是一款高科技公司的会展展示设计。以黑白二色为底色，并将标识色彩的同类色作为空间装饰元素的主色，热情的橘红色配以鲜亮橘黄色使空间看上去更加饱满、亮丽、温暖。环形而设的洽谈区域与背景展示墙的圆形装饰元素相互呼应，打造更加活跃的视觉效果。

RGB：249,158,90　CMYK：2,50,65，0

RGB：241,93,55　CMYK：5,77,77,0

RGB：250,245,246 CMYK：3,5,3，0

RGB：21,27,26　CMYK：87,79,80,66

这是一款电子产品的会展展示空间设计。在空间的右侧设有完全开放式的洽谈空间。低矮的座椅拉近人与人之间的距离，也方便交谈双方能够自如地转换角度和方向。

RGB：1,47,132 CMYK：100,93,28,0　RGB：156,160,159 CMYK：45,34,34,0

RGB：218,211,194 CMYK：18,17,25,0　RGB：140,177,178 CMYK：51,22,30,0

## 6.1.5　照明

**设计理念：** 这是一款汽车经销商网站的会展展示设计。空间沉稳不失视觉冲击力，通过视觉条件得到用户的信赖。

**色彩点评：** 空间以沉稳的深蓝色和鲜亮的万寿菊黄色作为主色。对比色的配色方案增强了空间的对比效果和视觉冲击力。活跃的地面色彩与标识的灯光色彩相互呼应，增强空间之间的关联性。

　利用灯光元素将公司的标识进行照亮。不同的呈现方式使其在空间中更加显眼，凸显空间的主题。

　在展厅的四周设置电子显示屏幕。内侧放置洽谈区域。在加强宣传效果的同时也为用户创造了舒适且人性化的沟通空间。

RGB：33,43,94 CMYK：98,97,45,13

RGB：249,171,61 CMYK：4,42,78,0

RGB：142,154,206 CMYK：51,38,4,0

RGB：214,205,205 CMYK：19,20,16,0

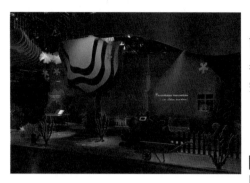

这是一款展示区域的空间设计。剪影式的展板搭配极简的两色配色方案，打造奇妙而又富有层次感的空间效果。淡橘黄色的灯光投射出戏剧性的灯光和阴影效果，使空间看上去更加神秘、温暖且富有变化感。

RGB：37,36,34 CMYK：81,77,78,59

RGB：187,64,48 CMYK：34,88,89,1

RGB：210,175,120 CMYK：23,35,56,0

RGB：166,140,101 CMYK：43,47,64,0

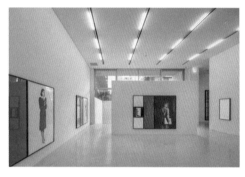

这是一款艺术作品的会展展示空间设计。简约而又纯净的空间氛围通过展示元素的色彩对比增强视觉冲击力。在天花板的上方设有整齐排列的白色灯光，简约单一的样式在照亮空间的同时也为空间起到了良好的衬托作用。

RGB：229,226,225 CMYK：12,11,10,0

RGB：34,97,83 CMYK：86,54,71,15

RGB：184,64,59 CMYK：35,88,79,1

RGB：56,57,59 CMYK：79,73,68,39

## 6.1.6　道具

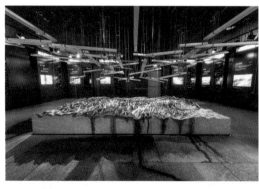

**设计理念：** 这是一款瑞士山峰模型的会展展示设计。展示形象生动逼真，为展览者打造身临其境之感。

**色彩点评：** 空间色彩深厚沉稳。以无彩色系的黑白灰塑造展示元素，逼真而又坚固的色彩效果搭配天花板上悬挂的实木色装饰物品，打造平和、稳健的展示空间。

🔵以悬挂的实木木条作为空间的装饰道具。错综复杂的陈列方式增强空间的装饰效果，使整体氛围更加饱满丰富。

🔵四周向内照射的灯光将光线集中在展示元素之上，使其成为空间中最为凸显的元素。

🔵在展厅的四周设有电子展示屏幕和解释说明性的文字，具有关联性的展示元素使整个空间看上去更加和谐统一。

RGB：63,91,114 CMYK：82,65,47,5

RGB：149,111,77 CMYK：49,60,74,4

RGB：118,130,142 CMYK：61,47,38,0

RGB：20,34,50 CMYK：93,86,66,50

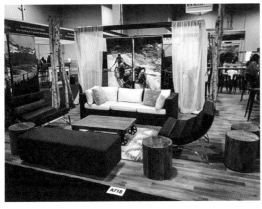

这是一款家具的会展展示设计。将具有关联性的展示元素相互搭配在一起。实木材质和纺织沙发搭配浓郁的色彩，打造温馨浓郁的空间氛围。并在展示元素周围配以实木材质的道具对空间进行装饰，使整体氛围更加和谐统一。

RGB：179,103,54 CMYK：37,68,87,1　　RGB：68,40,26 CMYK：66,80,90,53

RGB：65,78,91 CMYK：80,69,56,17　　RGB：250,246,229 CMYK：4,4,13,0

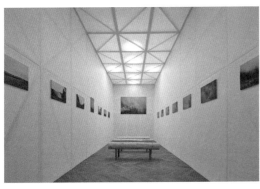

这是一款以"森林"为主题的展厅设计。在细长的展示空间中将展示元素悬挂在左右两侧，打造平稳规整的空间氛围。在空间的中心位置设有实木材质的道具对空间进行装饰，与空间的主题相互呼应。顶端与墙面的规则网格图案，为空间注入时尚气息。

RGB：193,191,195 CMYK：29,23,19,0　　RGB：142,114,93 CMYK：52,58,64,3

RGB：237,237,238 CMYK：9,7,6,0　　RGB：186,158,126 CMYK：33,40,51,0

## 6.2 商业类展示陈列模型制作

### 6.2.1　展品架

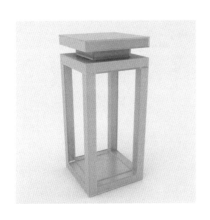

#### 1. 设计思路

**案例类型：**

本案例是以"稳重、经典"为主题的展品架设计项目。

**项目诉求：**

该项目主要为了凸显"四平八稳"的中式对称之美，因此设计完成的作品在正面、侧面、顶面看，展品架都是对称的。该展品架可以用于展示陈列珠宝首饰、博物馆展品陈列等。

#### 2. 项目实战

本案例通过将模型转换为可编辑多边形，并进行编辑操作制作出花架模型。

**步骤/01** 在【顶】视图创建【长方体】，设置【长度】为700mm，【宽度】为700mm，【高度】为100mm。

**步骤/02** 选中模型，并将模型转换为可编辑多边形。

**步骤/03** 进入【多边形】■级别，选择【多边形】。单击【倒角】后面的【设置】按钮■，选择【按多边形】田，设置【高度】为-5mm，【轮廓】为-15mm。

**步骤/04** 选择【多边形】，单击【插入】后

面的【设置】按钮■，设置【数量】为135mm。

**步骤/05** 接着单击【挤出】后面的【设置】按钮■，设置【数量】为100mm。

**步骤/06** 选择【多边形】，单击【倒角】后面的【设置】按钮■，选择【按多边形】田，设置【高度】为-5mm，【轮廓】为-15mm。

**步骤/07** 选择【多边形】，单击【倒角】

后面的【设置】按钮■，设置【高度】为0mm，
【轮廓】为135mm。

**步骤/08** 接着单击【挤出】后面的【设置】
按钮■，设置【高度】为100mm。

**步骤/09** 进入【边】级别，并选择【边】。
单击【连接】后面的【设置】按钮■，设置【分
段】为2mm，【收缩】为65mm。

**步骤/10** 进入【多边形】■级别，选择【多
边形】。单击【倒角】后面的【设置】按钮■，
选择【按多边形】田，设置【高度】为-5mm，
【轮廓】为-15mm。

**步骤/11** 在【顶】视图创建【长方体】，
设置【长度】为700mm，【宽度】为700mm，
【高度】为100mm。

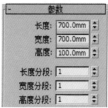

**步骤/12** 将模型转换为可编辑多边形，进入
【边】级别，选择【边】。并单击【连接】后面

的【设置】按钮▣，设置【分段】为2mm，【收缩】为65mm。

选择【按多边形】田，设置【高度】为-5mm，【轮廓】为-15mm。

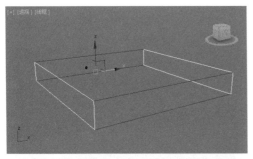

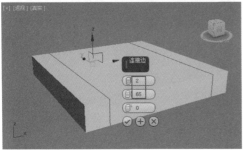

**步骤／13** 选择【边】，单击【连接】后面的【设置】按钮▣，设置【分段】为2mm，【收缩】为65mm。

**步骤／15** 选择【多边形】，单击【挤出】后面的【设置】按钮▣，选择【数量】为1200mm。

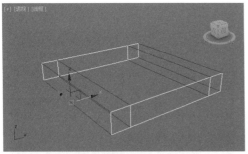

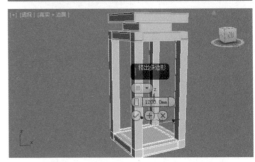

**步骤／14** 进入【多边形】▣级别，选择【多边形】。单击【倒角】后面的【设置】按钮▣，

**步骤／16** 将模型移动到合适的位置。在【透】视图中选择模型，并单击【附加】按钮 附加 ，

并在【透】视图中拾取另一个模型。

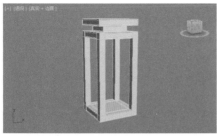

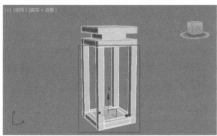

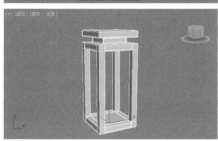

**步骤/17** 进入【多边形】■级别，选择【多边形】。单击【倒角】后面的【设置】按钮■，选择【按多边形】⊞，设置【高度】为-5mm，【轮廓】为-15mm。

**步骤/18** 选择【多边形】，单击【倒角】后面的【设置】按钮■，选择【组】⊞，设置【高度】为-5mm，【轮廓】为-15mm。

**步骤/19** 选择【多边形】，单击【倒角】后面的【设置】按钮■，选择【组】⊞，设置【高度】为-5mm，【轮廓】为-15mm。

**步骤/20** 此时模型已经创建完成。

## 6.2.2 新中式展架

### 1. 设计思路

**案例类型：**

本案例是以"极简主义"为主题的新中式展架设计项目。

**项目诉求：**

该项目作品中应用了点、线、面三元素，组成了极简风格的新中式展架设计效果。转折锋利的线条，凸显硬朗、锐利的视觉气质。该展品架可以用于展示陈列珠宝首饰、产品陈列等。

### 2. 项目实战

本案例通过将模型转换为可编辑多边形，并进行编辑操作制作出新中式模型。

**步骤/01** 在【前】视图创建【长方体】，设置【长度】为1000mm，【宽度】为1500mm，

【高度】为50mm。

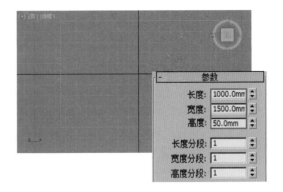

**步骤/02** 选中模型，并将模型转换为可编辑多边形。

**步骤/03** 进入【边】级别，选择【边】，单击【连接】后面的【设置】按钮，设置【分段】为2，【收缩】为92。

步骤/04 选择【边】，单击【连接】后面的【设置】按钮■，设置【分段】为2，【收缩】为88。

步骤/05 进入【多边形】■级别，选择【多边形】。单击【挤出】后面的【设置】按钮■，设置【高度】为800mm。

步骤/06 进入【边】◁级别，选择【边】。单击【连接】后面的【设置】按钮■，设置【分段】为1，【滑块】为88。

步骤/07 进入【多边形】■级别，选择【多边形】。单击【挤出】后面的【设置】按钮■，设置【高度】为300mm。

**步骤/08** 进入【边】级别，选择【边】。单击【连接】后面的【设置】按钮，设置【分段】为1，【滑块】为67。

**步骤/09** 进入【多边形】级别，选择【多边形】。单击【挤出】后面的【设置】按钮，设置【高度】为150mm。

**步骤/10** 进入【边】级别，选择【边】。单击【连接】后面的【设置】按钮，设置【分段】为1，【滑块】为36。

**步骤/11** 进入【多边形】级别，选择【多边形】。单击【挤出】后面的【设置】按钮，设置【高度】为150mm。

**步骤/12** 进入【边】 ✍ 级别，选择【边】。单击【连接】后面的【设置】按钮 ■，设置【分段】为1，【滑块】为33。

**步骤/13** 进入【多边形】 ■ 级别，选择【多边形】。单击【挤出】后面的【设置】按钮 ■，设置【高度】为902.5mm。

**步骤/14** 在【顶】视图创建【长方体】。

设置【长度】为50mm，【宽度】为1100mm，【高度】为48mm。

**步骤/15** 此时模型已经创建完成。

## 6.3 商业类展示陈列灯光制作

### 6.3.1 烛光

1. 设计思路

案例类型：

本案例是以"温馨"为主题的展示陈列灯光设计项目。

**项目诉求：**

该项目作品通过对烛光色彩、烛光发光质感的渲染，打造出温馨的展示陈列视觉效果。

### 2. 项目实战

本案例通过创建【VR-灯光】制作烛光光源和室内辅助光源。

**步骤/01** 打开"场景文件.max"。

**步骤/02** 单击 ✦（创建）|  ❖（灯光）按钮，选择 VRay 选项，单击 VR-灯光 按钮。

**步骤/03** 拖曳，在【顶】视图中创建一盏VR-灯光。

**步骤/04** 选择上一步创建的VR-灯光，然后在【常规】选项组下设置【类型】为【网格】，在【强度】选项组下设置【倍增】为300、【模式】为温度、【颜色】为橘色、【温度】为1800。在【采样】选项组下设置【细分】为13。

**步骤/05** 选择上一步创建完成的VR-灯光，在【修改面板】下的【参数】卷展栏找到【网格灯光选项】选项组，单击 拾取网格 按钮。选择蜡烛火焰几何体造型，VR-灯光就附加在几何体上。

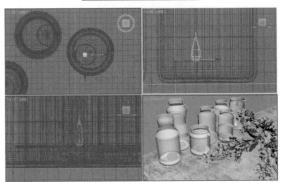

**步骤/06** 选择上一步创建好的火焰模型，使用【选择并移动】工具✛复制6盏。

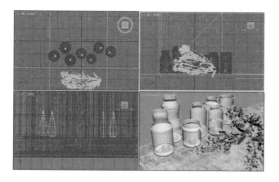

**步骤/07** 在【前】视图中创建一盏VR-灯光。

**步骤/08** 选择上一步创建的VR-灯光，然后在【常规】选项组下设置【类型】为【平面】，在【强度】选项组下调节【倍增】为1，调节【颜色】为白色，在【大小】选项组下设置【1/2长】为645.626mm，【1/2宽】为611.193mm。在【采样】选项组下设置【细分】为8。

**步骤/09** 将上一步中创建的VR-灯光，使用【选择并移动】工具✛复制1盏。

**步骤/10** 选择复制的VR-灯光，然后将【强度】选项组下的【倍增】设置为5。

**步骤/11** 最终的渲染效果如下。

## 6.3.2　艺术展厅黄昏效果

### 1. 设计思路

案例类型：

本案例是以"未有、原创、革新"为主题的家具艺术展项目，案例模拟了黄昏光照的效果，展现出艺术展的独特魅力。

项目诉求：

该项目是家具艺术展览项目，除了家具的布展陈列外，还要突出装饰性元素在空间陈列中发挥的重要补充作用，因此该项目使用了飘浮的气球，让空间变得更丰富、更立体，也让整个艺术展变得更抽象、更有创意，增强视觉美感，引发了大家的深思。

### 2. 项目实战

本案例通过使用【VR-太阳】制作黄昏光照，使用【VR-灯光】制作室内辅助光源。

**步骤/01** 打开"场景文件.max"。

**步骤/02** 单击 ■（创建）|　 （灯光）按钮，选择 VRay ▼ 选项，单击 VR-太阳 按钮。

**步骤/03** 拖曳，在【前】视图中创建一盏VR-太阳。并在弹出的【VRay太阳】对话框中单击【是】按钮。

**步骤/04** 选择上一步创建的VR-太阳，然后在【VRay太阳参数】下设置【浊度】为3、【强度倍增】为1.3、【大小倍增】为5、【阴影细分】为15。

步骤/05 单击 （创建）| （灯光）按钮，选择 VRay 选项，单击 VR-灯光 按钮。在【左】视图中拖曳创建一盏VR-灯光。

步骤/06 选择上一步创建的VR-灯光，然后在【常规】选项组下设置【类型】为【平面】，在【强度】选项组下调节【倍增】为40，调节【颜色】为橘色，在【大小】选项组下设置【1/2长】为90mm，【1/2宽】为45mm。在【选项】选项组下勾选【不可见】复选框，在【采样】选项组下设置【细分】为15。

步骤/07 单击 （创建）| （灯光）按钮，选择 VRay 选项，单击 VR-灯光 按钮。在【左】视图中拖曳创建一盏VR-灯光。

步骤/08 选择上一步创建的VR-灯光，然后在【常规】选项组下设置【类型】为【平面】，在【强度】选项组下调节【倍增】为50，调节【颜色】为蓝灰色，在【大小】选项组下设置【1/2长】为80mm，【1/2宽】为40mm。在【选项】选项组下勾选【不可见】复选框，在【采样】选项组下设置【细分】为15。

**步骤/09** 完成最终的渲染效果。

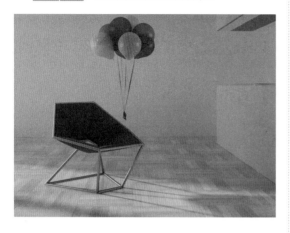

## 6.3.3 太阳光

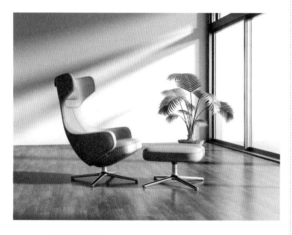

### 1. 设计思路

**案例类型：**

本案例是展示陈列设计项目，通过对案例设置太阳光照射的效果，在墙面、地面产生斑驳光影的感觉，凸显光的魅力。

**项目诉求：**

该项目展示陈列较为简洁、单一，可以通过不同时间段阳光照射在室内产生的光影动态变化，使得进入空间的人产生不同的感受。

### 2. 项目实战

本案例通过使用【VR-太阳】制作太阳光照，使用【VR-灯光】制作室内辅助光源。

**步骤/01** 打开"场景文件.max"。

**步骤/02** 单击 ✱（创建）｜ ◀（灯光）按钮，选择 VRay ▼选项，单击 VR-太阳 按钮。

**步骤/03** 拖曳，在【前】视图中创建一盏【VR-太阳】。并在弹出的【VRay太阳】对话框中单击【是】按钮。

**步骤/04** 选择上一步创建的VR-太阳，然后在【VRay太阳参数】下设置【浊度】为3、【强度倍增】为0.04、【大小倍增】为10、【阴影细分】为20、【光子发射半径】为1270。

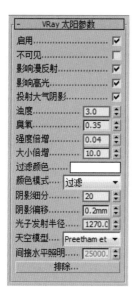

**步骤/05** 单击 （创建）|（灯光）按钮，选择VRay选项，单击 VR-灯光 按钮。在【左】视图中拖曳创建一盏VR-灯光。

**步骤/06** 选择上一步创建的VR-灯光，然后在【常规】选项组下设置【类型】为【平面】，在【强度】选项组下调节【倍增】为0.6，调节【颜色】为白色，在【大小】选项组下设置【1/2长】为1500mm，【1/2宽】为1500mm。在【选项】选项组下勾选【不可见】复选框，取消勾选【影响反射】复选框，在【采样】选项组下设置【细分】为16。

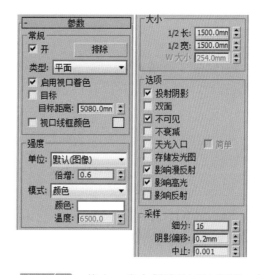

**步骤/07** 将上一步中创建的VR-灯光，使用【选择并移动】工具 向右复制1盏。不需要进行参数的调整。

**步骤/08** 单击 （创建）|（灯光）按钮，选择VRay选项，单击 VR-灯光

按钮。在【前】视图中拖曳创建一盏VR-灯光。

**步骤/09** 在【常规】选项组下设置【类型】为【球体】，在【强度】选项组下调节【倍增】为0.4，调节【颜色】为淡黄色，在【大小】选项组下设置【半径】为1500mm。在【选项】选项组下勾选【不可见】和【不衰减】复选框，在【采样】选项组下设置【细分】为16。

**步骤/10** 完成最终的渲染效果。

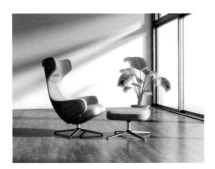

# 6.4 商业类展示陈列材质制作

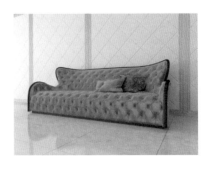

## 1. 设计思路

**案例类型：**

本案例是以"轻奢、新时尚"为主题的展示陈列空间设计。

**项目诉求：**

该项目以"轻奢、新时尚"为主要风格，在空间材质上多以大理石、软包、皮革等材料为主。配色上有黑、白、灰、金为主要搭配，色彩虽不耀眼，但都是永恒经典、不过时的色彩，同时能凸显低调而奢华的感觉。

## 2. 项目实战

本案例通过使用【多维/子对象】材质、【VR-混合材质】材质、VRayMtl材质、【衰减】程序贴图、【细胞】程序贴图、【VR-颜色】程序贴图、【VR-覆盖材质】材质制作沙发、软包、瓷砖材质效果。

**沙发材质：**

**步骤/01** 打开"场景文件.max"。

**步骤/02** 按M键打开【材质编辑器】对话框，选择一个空白材质球，单击 Standard 按钮，在弹出的【材质/贴图浏览器】对话框中选择【多维/子对象】材质，选择【丢弃旧材质】。

**步骤/03** 将材质命名为"沙发"，单击【设置数量】按钮，设置【材质数量】为2，分别在通道上加载【VR-混合材质】材质和VRayMtl材质。

**步骤/04** 单击进入ID号为1的通道中，为其命名为"沙发布"材质，在【基本材质】通道上加载VRayMtl材质，在【漫反射】选项组下加载【衰减】程序贴图，分别调整两个颜色为灰色和棕色，展开【混合曲线】卷展栏，并调节曲线样式。

**步骤/05** 展开【贴图】卷展栏，在【凹凸】后面的通道上加载【混合】程序贴图，在【混合参数】卷展栏下，【颜色#1】后面的通道加载【细胞】程序贴图，设置【瓷砖】的X、Y和Z均为0.1，【细胞颜色】为黑色、【分界颜色】为白色。【细胞特性】选项组中【大小】为0.001。【颜色#2】后面的通道加载"mpm_vol.07_p02_fabric_4_bump.jpg"贴图文件，设置【瓷砖】的U和V均为2，【混合量】为50，并设置【凹凸】为90。

**步骤/06** 将【基本材质】后面的贴图拖曳到【镀膜材质1】的贴图通道上，设置方式为【复制】。在【混合数量1】通道上加载"patchy.png"贴图文件，设置【瓷砖】的U和V均为4。

**步骤/07** 单击进入ID号为2的通道中，为其命名为"沙发边框"材质，在【漫反射】选项组下加载【VR-颜色】程序贴图，调整【红】【绿】和【蓝】均为0.002，【颜色】为黑色。在【反射】选

项组下加载【VR-颜色】程序贴图，调整【红】为0.114、【绿】和【蓝】均为0.129，【颜色】为黑色。设置【反射光泽度】为0.8，【细分】为32。单击【菲涅耳反射】后的 L 按钮，调整【菲涅耳折射率】为20。在【双向反射分布函数】卷展栏下，设置为【沃德】，取消勾选【修复较暗光泽边】复选框。

**步骤/08** 单击选中沙发模型，在修改器中选中【可编辑多边形】中的【元素】，将模型中的元素进行【材质ID】的设置。

**步骤/09** 将调节完成的【沙发】材质赋予场景中的沙发模型。

软包材质：

**步骤 01** 选择一个空白材质球，单击 Standard 按钮，在弹出的【材质/贴图浏览器】对话框中选择【VR-覆盖材质】材质，选择【丢弃旧材质】。

**步骤 02** 将材质命名为"软包"，展开【参数】卷展栏，并在【基本材质】通道上加载VRayMtl材质，单击进入【基本材质】的通道中。在【漫反射】选项组下加载"KGFA030605aa.jpg"贴图文件。单击【高光光泽度】后面的 L 按钮，调整其数值为0.55，设置【反射光泽度】为0.6，【细分】为20。单击【菲涅耳反射】后的 L 按钮，调整【菲涅耳折射率】为3.5。

**步骤 03** 展开【贴图】卷展栏，在【凹凸】后面的贴图通道上加载"ArchInteriors_12_02_

leather_bump.jpg"贴图文件，在【坐标】卷展览下设置【瓷砖】的U和V均为2.5、【模糊】为0.6，并设置【凹凸】为40。

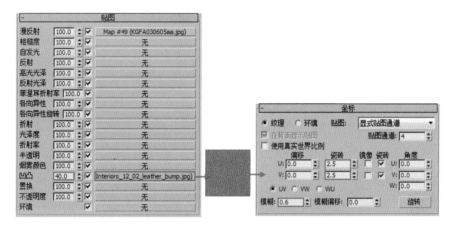

**步骤/04** 继续展开【参数】卷展栏，在【全局照明（GI）材质】通道中上加载VRayMtl材质，单击进入通道。在【漫反射】选项组下加载"KGFA030605aa.jpg"贴图文件，在【漫反射】选项组下加载【衰减】程序贴图，设置【衰减类型】为Fresnel。

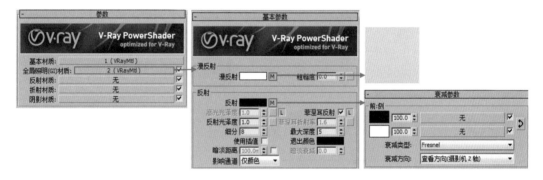

**步骤/05** 将调节完成的【软包】材质赋予场景中墙面模型。

择VRayMtl材质。

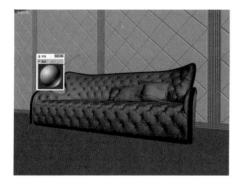

瓷砖材质：

**步骤/01** 选择一个空白材质球，单击 Standard 按钮，在弹出的【材质/贴图浏览器】对话框中选

**步骤/02** 将材质命名为"瓷砖"，在【漫反射】选项组下加载【平铺】程序贴图，在【平铺设置】选项栏中【纹理】后面的贴图通道加载"z2.jpg"贴图文件，设置【水平数】为12、【垂直数】为17。设置【砖缝设置】选项组下的【水平间距】为0.01、【垂直间距】为0.01。设置【杂项】选项组下的【随机种子】为14390。设置【反射光泽度】为0.95、【细分】为20，取消勾选【菲涅耳反射】复选框。

**步骤/03** 选择地面模型，然后为其加载【UVW贴图】修改器，并设置【贴图】方式为【平面】，设置【长度】为1736.672mm、【宽度】为345.308mm，最后设置【对齐】为Z。

**步骤/04** 将调节完成的【瓷砖】材质赋予场景中的地面模型。

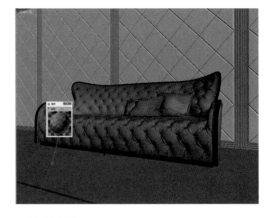

**步骤/05** 完成最终的渲染效果。

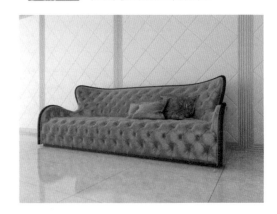

## 6.5 商业类展示陈列项目设计

### 6.5.1 明亮中式客厅日景表现

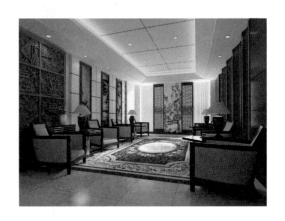

## 1. 设计思路

**案例类型：**

本案例是中式商业接待厅的展示陈列项目设计。

**项目诉求：**

该项目以传统中式的对称美学为基准，结合新中式的创新，打造极具中式味道的、经典又隆重的空间感受。

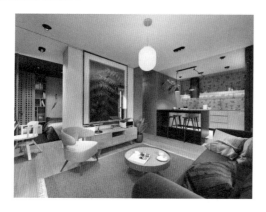

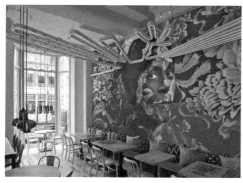

**设计定位：**

根据空间展示陈列风格要求，将传统的中华文明与日新月异的时代碰撞，糅合出一种与时俱进的新中式空间风格。空间右侧摆放折叠的屏风，既起到中式风格装饰性，又极具隐私功能。结合中式风格的装饰元素，如中式花纹地毯、中式复古浮雕墙画、中式壁画等，凸显浓厚、大气磅礴的中式情怀。在地面材质的选择上，新中式风格常使用浅色地砖，与吊顶形成呼应。

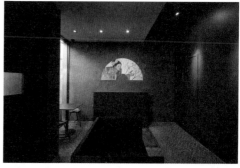

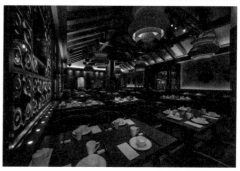

## 2. 配色方案

在新中式设计中，多以原木棕色作为空间中较深的色彩，以白色和米色作为较浅的色彩，以红色、山水水墨丹青色作为点缀色彩。空间中陈设不浮夸，色彩素雅和谐，细节婉约别致，处处散发优雅而底蕴浓厚的东方气质。

**主色：**

本案例采用棕色为主色，包括左侧的浮雕壁画、右侧的屏风、沙发的原木边框、其他装饰等，深棕色作为主色奠定了空间的中式稳重、大气之美。

**辅助色：**

如果整个画面都使用单一的棕色，会使海报显得十分陈旧、沉闷，给人造成不适的心理感受。因此可选取明度较高的白色和米色为辅助色。其中白色主要在空间顶棚、沙发、窗帘，而米色主要在地面、部分墙面。白色和米色的出

现，使得空间产生了强烈的明暗对比，给人一定的视觉"跳跃感"，会更舒适。

**点缀色：**

选用红色、青色作为点缀色，增强空间的视觉"灵动感"，让人感觉这是一个有温度的空间。

### 3. 空间布局

该作品主要采用"对称"的布局方式，并且几乎是完全对称，极致凸显中式对称美学。不仅空间硬装几乎对称，而且沙发、陈设也尽量做到对称。为了打破完全对称造成的视觉疲倦，在左右墙壁上追求做到不同。左侧以陈设展示为主，如浮雕墙面、壁画等；而右侧则以更稳重的屏风为主。空间顶视图和前视图展示的对称布局如下。

### 4. 同类作品欣赏

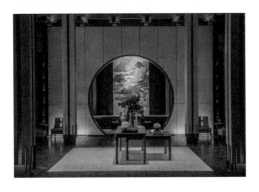

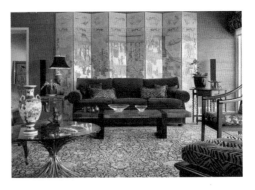

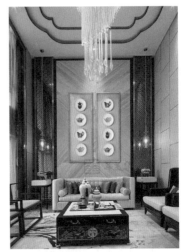

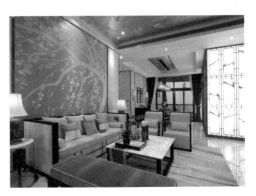

### 5. 项目实战

本案例是一个充满阳光的中式接待室，现代中式的设计风格是在原有的中式风格的基础上增加了一些现代元素。在保留了中式原有的红木风格的整体下，加入现代简约的设计理念，室内日景灯光主要使用了VR-灯光、目标平行光、目标灯光来表现，使用VRayMtl材质、VR_材质包裹器材质作为制作本案例的主要材质。

## 1）设置VRay渲染器

**步骤/01** 打开"场景文件.max"。

**步骤/02** 按F10键，打开【渲染设置：默认扫描线渲染器】对话框，设置【渲染器】为V-Ray Adv 3.00.08。

## 2）材质的制作

场景中的主要材质的调制，包括地砖、地毯、沙发垫、台灯、装饰墙、吊顶、浮雕材质等。

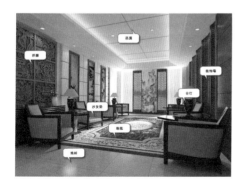

地砖材质：

**步骤/01** 按M键，打开【材质编辑器】对

话框，选择第一个材质球，单击 Standard 按钮，在弹出的【材质/贴图浏览器】对话框中选择VRayMtl材质。

**步骤/02** 将其命名为"地砖"，在【漫反射】选项组后面的通道上加载一张"大理石地面.jpg"贴图，设置【高光光泽度】为0.85，【反射光泽度】为0.9，在【反射】选项组后面的通道上加载【衰减】程序贴图，设置第一个颜色为黑色，设置第二个颜色为灰色，【衰减类型】为Fresnel。

**步骤/03** 将制作好的【地砖】材质赋予场景中的地面的模型。

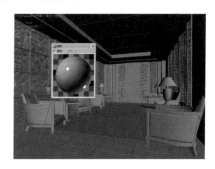

地毯材质：

**步骤/01** 按M键，打开【材质编辑器】对话框，选择第一个材质球，单击 Standard 按钮，在弹出的【材质/贴图浏览器】对话框中选择VRayMtl材质。

**步骤/02** 将其命名为"地毯"，在【漫反射】选项组后面的通道上加载一张"地毯.jpg"程序贴图，设置【高光光泽度】为0.25，并设置【模糊】为0.01。

**步骤/03** 将制作好的【地毯】材质赋予场景中的地面的模型。

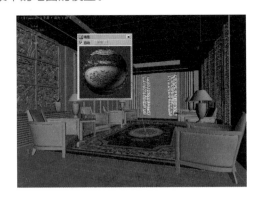

沙发垫材质：

**步骤/01** 选择一个空白材质球，然后将材质类型设置为VRayMtl，接着将其命名为"沙发垫"，在【漫反射】选项组后面的通道上加载【衰减】程序贴图，在第一个颜色通道上加载"毛绒.jpg"贴图文件，在第二个颜色通道上加载"毛绒.jpg"贴图文件，设置【衰减类型】为Fresnel。

**步骤/02** 在【反射】选项组后面的通道上加载【衰减】程序贴图，设置第一个颜色为黑色，第二个颜色为深红色，【衰减类型】为Fresnel，然后设置【高光光泽度】为0.5，设置【反射光泽度】为0.7。

**步骤/03** 展开【贴图】卷展栏，在【凹凸】后面的通道上加载"黑白毛绒.jpg"贴图文件，并设置其具体的参数，最后设置【凹凸】为15。

**步骤/04** 将制作好的【沙发垫】材质赋予场景中装饰墙面的模型。

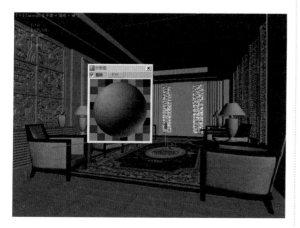

浮雕材质：

**步骤/01** 选择一个空白材质球，然后将材质类型设置为【VRay材质】，将其命名为"浮雕"，在【漫反射】选项组下调节颜色为棕色，在【反射】选项组下调节颜色为深灰色，设置【高光光泽度】为0.23。

**步骤/02** 展开【贴图】卷展栏，在【凹凸】后面的通道上加载"黑白颗粒.jpg"贴图文件，并设置其具体的参数，最后设置【凹凸】为44。

**步骤/03** 将制作好的【浮雕】材质赋予场景中浮雕墙壁的模型。

装饰墙材质：

**步骤/01** 按M键，打开【材质编辑器】对话框，选择第一个材质球，单击 Standard 按钮，在弹出的【材质/贴图浏览器】对话框中选择【VRay_材质包裹器】材质。

**步骤/02** 将其命名为"装饰墙"，在【VR材质包裹器参数】卷展栏下加载VRMtl，设置【产生全局照明】为0.85。

**步骤/03** 单击进入【基本材质】后面的通

道中，在【漫反射】选项组后面的通道上加载一张"红枫木饰面.jpg"贴图文件，接着在【反射】选项组下加载【衰减】程序贴图，设置【高光光泽度】为0.85，设置【反射光泽度】为0.9，【细分】为15。

**步骤/04** 将制作好的【装饰墙】材质赋予场景中装饰墙面的模型。

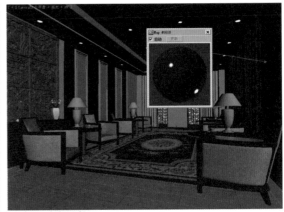

台灯材质：

**步骤/01** 选择一个空白材质球，然后将材质类型设置为【VRay材质】，接着将其命名为"台灯"，在【漫反射】选项组的通道上加载"黑色大理石.jpg"贴图文件，在【反射】选项组下调节反射颜色为白色，设置【反射光泽度】为0.9。

**步骤/02** 将制作好的【台灯】材质赋予场景中的台灯模型。

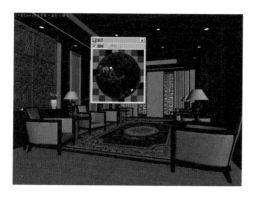

吊顶材质：

**步骤/01** 选择一个空白材质球，然后将材质类型设置为VRayMtl材质，接着将其命名为"乳胶漆"，在【漫反射】选项组下调节颜色为浅灰色，在【反射】选项组下调节颜色为深灰色，设置【高光光泽度】为0.35。

**步骤/02** 将制作好的【吊顶】材质赋予场景中装饰瓷瓶的模型。

3）设置灯光并进行测试渲染

在这个中式接待室场景中，使用两部分灯光照明来表现，一部分使用了太阳光，另外一部分使用了室内灯光的照明（吊灯、台灯、灯带、射灯）。

制作白天室外阳光：

**步骤/01** 单击 ▓（创建）| ▓（灯光）| ▓目标平行光 按钮，在【左】视图中创建一盏【目标平行光】，并将其拖曳到室外。

**步骤/02** 选择上一步创建的目标平行光，在【修改面板】下勾选【启用】复选框，并设置【阴影类型】为VR-阴影，设置【倍增】为6，设置【颜色】为浅黄色，勾选【区域阴影】复选框，设置【U大小】【V大小】【W大小】均为1000mm，【细分】为20。

**步骤/03** 单击 ▓（创建）| ▓（灯光）| ▓VR-灯光 按钮，在【左】视图中创建一盏VR-灯光，

并将其拖曳到室外，VR-灯光的大小与窗口类似。

**步骤/04** 选择上一步创建的VR-灯光，在【修改面板】下设置【类型】为【平面】，设置【倍增】为20，调节颜色为浅蓝色，设置【1/2长】为1800mm，【1/2宽】为1500mm，勾选【不可见】复选框。

**步骤/05** 按F10键，打开【渲染设置】对话框。首先设置一下V-Ray和GI选项卡下的参数，刚开始设置的是一个草图设置，目的是进行快速渲染，来观看整体的效果。

**步骤/06** 按小键盘上的数字键8，打开【环境和效果】面板，调节颜色为浅蓝色。

步骤/07 按Shift+Q组合键，快速渲染摄影机视图。

制作射灯的光源：

步骤/01 单击 ❖（创建）| ◀（灯光）| 目标灯光 按钮，在前视图中创建一盏【目标灯光】，接着使用选择并移动工具复制11盏灯光，并将其拖曳到射灯的下方。

步骤/02 选择上一步创建的目标灯光，在【修改面板】下勾选【启用】复选框，并设置【阴影类型】为【VR-阴影】，设置【灯光分布（类型）】为【光度学Web】，接着在通道上加载"筒灯.ies"光域网文件，设置【强度】为1516，设置【颜色】为浅黄色。

步骤/03 单击 ❖（创建）| ◀（灯光）| 目标灯光 按钮，在前视图中创建一盏【目标灯光】，接着使用【选择并移动】工具复制3盏灯光，并将其拖曳到射灯的下方。

步骤/04 选择上一步创建的目标灯光，在【修改面板】下勾选【启用】复选框，并设置【阴影类型】为【VR-阴影】，设置【灯光分布（类型）】为【光度学Web】，接着在通道

上加载"20.ies"光域网文件，设置【强度】为34000，设置【颜色】为浅黄色。

**步骤/05** 按Shift+Q组合键，快速渲染摄影机视图。

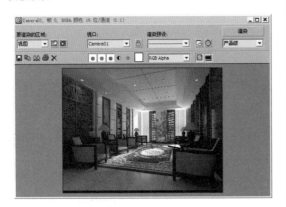

通过上面的渲染效果来看，在接待室四周的射灯灯光效果基本满意，但是接待室中央吊顶和装饰墙的光源还不够理想，下面制作接待室顶棚和装饰墙光源。

制作客厅顶棚灯带的光源：

**步骤/01** 单击 **■**（创建）| **■**（灯光）| **VR-灯光** 按钮，在顶视图中创建一盏VR-灯光，接着使用【选择并移动】工具复制3盏灯光，并将其放置到吊顶的上方部位。

**步骤/02** 选择上一步创建的VR-灯光，在【修改面板】下设置【类型】为【平面】，【倍增】为6，调节颜色为浅黄色，【1/2长】为29mm、【1/2宽】为2650mm，勾选【不可见】复选框。

**步骤/03** 单击 **■**（创建）| **■**（灯光）| **VR_光源** 按钮，在顶视图中创建一盏VR-光源，使用选择并移动工具将其放置到装饰墙的上方部位，然后使用选择并旋转工具旋转到合适角度。

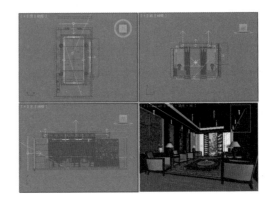

**步骤/04** 选择上一步创建的VR-灯光，在【修改面板】下设置【类型】为【平面】，【倍增】为7，调节颜色为浅黄色，【1/2长】为25mm、【1/2宽】为1750mm，勾选【不可见】复选框。

**步骤/05** 按Shift+Q组合键，快速渲染摄影机视图。

制作客厅中台灯的光源：

**步骤/01** 单击 ✲ （创建）| ⬧ （灯光）| VR-灯光 按钮，在顶视图中创建一盏VR-灯光，并将其放置在台灯灯罩中，使用【选择并移动】工具复制3盏灯光到其他台灯灯罩中。

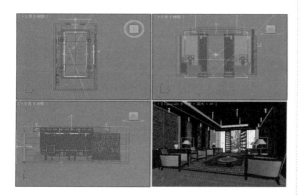

**步骤/02** 选择上一步创建的VR-灯光，在【修改面板】下设置【类型】为【球体】，【倍增】为60，调节颜色为浅黄色，【半径】为95mm，勾选【不可见】复选框。

**步骤/03** 按Shift+Q组合键，快速渲染摄影机视图。

4）设置成图渲染参数

**步骤/01** 重新设置一下渲染参数，按F10键，在打开的【渲染设置】对话框中，选择V-Ray选项卡，展开【图形采样器（抗锯齿）】卷展栏，设置【类型】为【自适应细分】，勾选【图像过滤器】复选框，并选择Mitchell-Netravali选项；展开【自适应细分图像采样器】卷展栏，设置【最小速率】为2，【最大速率】为4；展开【全局确定性蒙特卡洛】选项卡，设置【噪波阈值】为0.008，【最小采样】为10。

的尺寸为1900×1425。

**步骤/02** 展开【颜色贴图】卷展栏，设置【类型】为【指数】，勾选【子像素贴图】和【钳制输出】复选框。

**步骤/05** 等待一段时间后，完成渲染效果。

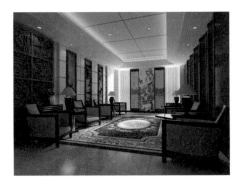

**步骤/03** 选择GI选项卡，展开【发光图】卷展栏，设置【当前预设】为【低】，【细分】为50，【插值采样】为30，勾选【显示计算相位】和【显示直接光】复选框。展开【灯光缓存】卷展栏，设置【细分】为1000，取消勾选【存储直接光】复选框。

### 6.5.2　现代极简风格办公室空间展示陈列设计

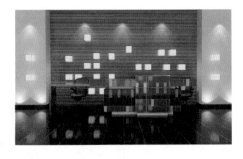

**1. 设计思路**

案例类型：

该项目是一则科技公司的接待大厅展示陈列空间设计。

**步骤/04** 选择【公用】选项卡，设置输出

**项目诉求：**

该项目重在表现科技公司独有的科技感、未来感，使进入空间的客人感受到环境气氛带来的独特魅力和想象。

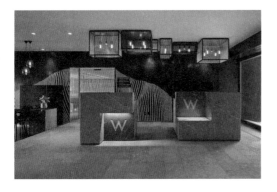

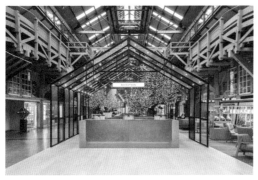

**设计定位：**

为了突出科技感、未来感的空间，采取现代极简风格进行设计，通过布置大量的灯光，使得展示墙更具艺术性。

### 2. 配色方案

使用过于鲜艳的色彩进行空间的搭配，会使空间过于凌乱。本案例采用了经典黑色、白色、灰色搭配，并且稍微倾向于冷色调。虽然少了亮丽的色彩，但是增添更多的想象空间。纯黑色带有反光的地砖反射出的景象充满抽象气息，而墙壁发光的方形壁灯，则在明度上与黑色地面产生巨大反差，视觉冲击力超强。

**主色：**

本案例采用深邃而稳重的黑色作为主色，并且黑色设置地面部分，使得整个空间"下深上浅"，更稳定。

**辅助色：**

灰色、白色作为辅助色，搭配黑色，显得不突兀，并且柔化了黑色带来的沉闷感。使得空间充斥着黑色，白色、灰色调带来的无穷魅力。

点缀色：

为了凸显科技感、未来感，空间少量使用了灰蓝色进行点缀。

### 3. 空间布局

该作品主要采用"重心"的布局方式，看似空间中的元素分布杂乱，有白色壁灯、射灯、接待桌等，但是丝毫感觉不到凌乱感，这是因为空间布局以中心的接待桌位置为"重心"，其他元素四周分布。在设计之初有意为之，视觉中心始终在接待桌的位置，这就是空间陈列的精妙之处。

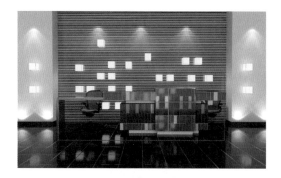

### 4. 同类作品欣赏

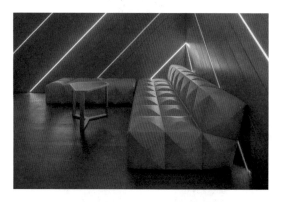

### 5. 项目实战

本案例是一个接待大厅空间，室内明亮灯光表现主要使用了VR-灯光模拟主光源、目标灯光模拟射灯光源，接着讲解了使用VRayMtl材质制作地面、瓷砖、黑漆等材质。

1）设置VRay渲染器

**步骤/01** 打开"场景文件.max"。

**步骤/02** 按F10键，打开【渲染设置：默认扫描线渲染器】对话框，设置【渲染器】为V-Ray Adv 3.00.08。

2）材质的制作

场景中的主要材质的调制，包括地面、乳胶

漆、瓷砖、金属、自发光、椅背、黑漆材质等。

地面材质：

**步骤/01** 按M键，打开【材质编辑器】对话框，选择第一个材质球，单击 Arch & Design 按钮，在弹出的【材质/贴图浏览器】对话框中选择【VR材质】材质。

**步骤/02** 将其命名为"地面"，在【漫反射】选项组下通道上加载【平铺】程序贴图，设置【预设类型】为【堆栈砌合】，设置【水平数】为14，【垂直数】为26，【颜色变化】【淡出变化】均为0.1，在【砖缝设置】选项组下设置【水平间距】和【垂直间距】均为0.006，在【反射】选项组下加载【衰减】程序贴图，设置【反

射光泽度】为0.95，【细分】为20，【最大深度】为2。

**步骤／03** 展开【贴图】卷展栏，单击漫反射通道上的贴图文件并将其拖曳到【凹凸】通道上，并设置【方法】为【复制】，最后设置【凹凸】为5。

**步骤／04** 将制作好的【地面】材质赋予场景中的地面部分的模型。

**乳胶漆材质的制作：**

**步骤／01** 按M键，打开【材质编辑器】对话框，选择第一个材质球，单击 Arch & Design 按钮，在弹出的【材质/贴图浏览器】对话框中选择【VR材质】材质。

**步骤／02** 将其命名为"乳胶漆"，在【漫反射】选项组下调节颜色为浅灰色，在【反射】选项组下调节颜色为深灰色，设置【反射光泽度】为0.85，【细分】为8。

**步骤／03** 将制作好的【乳胶漆】材质赋予场景中的墙面模型。

瓷砖材质的制作：

**步骤/01** 选择一个空白材质球，然后将材质类型设置为【VR材质】，接着将其命名为"瓷砖"，在【漫反射】选项组下加载"瓷砖.jpg"贴图文件，设置【大小】的【宽度】为250mm，【高度】为320mm，在【反射】选项组下调节颜色为深灰色，设置【反射光泽度】为0.95，【细分】为8。

**步骤/02** 将制作好的【瓷砖】材质赋予场景中的瓷砖模型。

金属材质的制作：

**步骤/01** 选择一个空白材质球，然后将材质类型设置为【VR材质】，接着将其命名为"金属"，在【漫反射】选项组下调节颜色为深灰色，在【反射】选项组下调节反射颜色为浅灰色，设置【反射光泽度】为0.9，【细分】为8。

**步骤/02** 将制作好的【金属】材质赋予场景中接待台结构的模型。

自发光材质的制作：

**步骤/01** 选择一个空白材质球，然后将材质类型设置为【VR灯光材质】，设置颜色为白色，设置颜色数值为2。

**步骤/02** 将制作好的【自发光】材质赋予场景中自发光的模型。

椅背材质的制作：

**步骤/01** 选择一个空白材质球，然后将材质类型设置为Standard，接着将其命名为"椅背"，在【漫反射】选项组下加载一张"椅背.jpg"贴图文件，在【不透明度】后面的通道

上加载"椅背遮罩.jpg"贴图文件，设置【高光级别】为0，【光泽度】为25，【柔光】为0.1。

**步骤/02** 将制作好的【椅背】材质赋予场景中椅背的模型。

黑漆材质的制作：

**步骤/01** 选择一个空白材质球，然后将材质类型设置为【VR材质】，接着将其命名为"黑漆"，在【漫反射】选项组下调节颜色为深灰色，在【反射】选项组下调节颜色为深灰色，设置【反射光泽度】为0.89，【细分】为15。

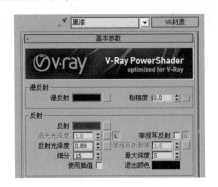

**步骤/02** 将制作好的【黑漆】材质赋予场景中背景墙的模型。

**3）设置灯光并进行草图渲染**

在这个接待大厅场景中，主要使用了两部分灯光照明来表现，一部分使用了VR-灯光模拟室内主要光源，另一部分使用目标灯光模拟室内射灯光源。

制作室内主要光源：

**步骤/01** 单击 （创建）｜ （灯光）｜ VR-灯光 按钮，在左视图中拖曳创建一盏VR-灯光。

**步骤/02** 选择上一步创建的VR-灯光，然后在【修改面板】下设置【类型】为【平面】，设置【倍增】为6，调节【颜色】为浅蓝色，【1/2长】为2155mm，【1/2宽】为5580mm，勾选【不可见】复选框，取消勾选【影响高光反

射】和【影响反射】复选框，最后设置【细分】为25。

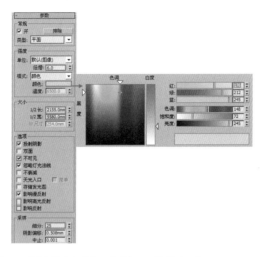

**步骤/03** 按F10键，打开【渲染设置】对话框。首先设置一下V-Ray和GI选项卡下的参数，刚开始设置的是一个草图设置，目的是进行快速渲染，来观看整体的效果。

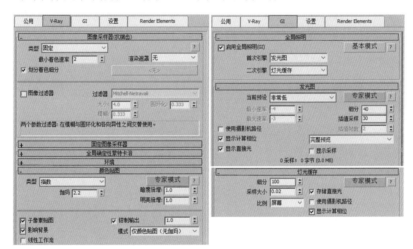

**步骤/04** 按Shift+Q组合键，快速渲染摄影机视图。

制作室内射灯光源：

**步骤/01** 单击 ✳ （创建）| ◁ （灯光）|

**目标灯光** 按钮，在左视图中创建一盏目标灯光，使用选择并移动工具复制2盏目标灯光。

**步骤/02** 选择刚创建的目标灯光，然后在修改面板下勾选【启用】复选框，设置【阴影类型】为【VR-阴影】，设置【灯光分布（类型）】为【光度学Web】，在通道上加载"13.ies"，设置【强度】为40000，展开【VRay阴影参数】，勾选【区域阴影】复选框，设置【U大小】【V大小】【W大小】均为50mm。

**步骤/03** 按Shift+Q组合键，快速渲染摄影机视图。

**步骤/04** 继续使用目标灯光进行创建，选择刚创建的目标灯光，然后在修改面板下勾选【启用】复选框，设置【阴影类型】为【VR-阴影】，设置【灯光分布（类型）】为【光度学Web】，在通道上加载"16.ies"，设置【强度】为2500，展开【VRay阴影参数】，勾选【区域阴影】复选框，设置【U大小】【V大小】【W大小】均为50mm。

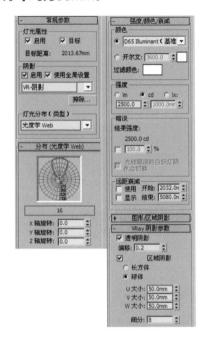

**步骤/05** 按Shift+Q组合键，快速渲染摄影机视图。

**步骤/06** 继续使用目标灯光进行创建，选择刚创建的目标灯光，然后在修改面板下勾选【启用】复选框，设置【阴影类型】为【VR-阴影】，设置【灯光分布（类型）】为【光度学Web】，在通道上加载"13.ies"，设置【强度】为2000，展开【VRay阴影参数】，勾选【区域阴影】复选框，设置【U大小】【V大小】

【W大小】均为50mm。

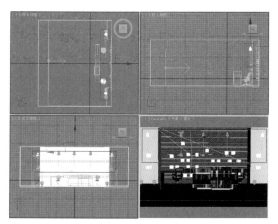

步骤/07 按Shift+Q组合键，快速渲染摄影机视图。

4）设置成图渲染参数

步骤/01 重新设置一下渲染参数，按F10键，在打开的【渲染设置】对话框中，选择V-Ray选项卡，展开【图形采样器（抗锯齿）】卷展栏，设置【类型】为【自适应】，接着勾选【图像过滤器】复选框，并选择Catmull-Rom，展开【自适应图像采样器】卷展栏，设置【最小速率】为2，【最大速率】为5。展开【全局确定性蒙特卡洛】卷展栏，设置【噪波阈值】为0.005，【最小采样】为10。

步骤/02 展开【颜色贴图】卷展栏，设置【类型】为【指数】，勾选【子像素贴图】和【钳制输出】复选框。

步骤/03 选择GI选项卡，展开【发光图】卷展栏，设置【当前预设】为【低】，设置【细分】为70，【插值采样】为30，展开【灯光缓存】卷展栏，设置【细分】为1000，勾选【存储直接光】复选框。

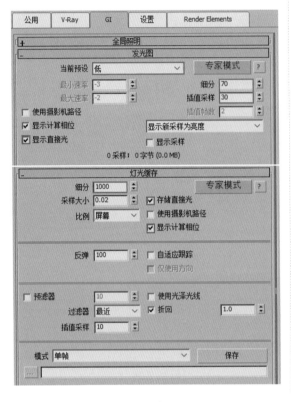

步骤/04 选择【公用】选项卡，设置输出的尺寸为1500×915。

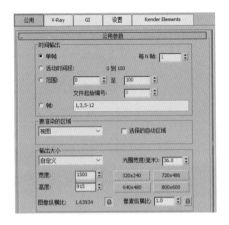

步骤/05 等待一段时间后，完成渲染效果。